# 看見港漫

## 香港漫畫的過去與未來

漫遊者 著

非凡出版

# 目錄

## 專題篇

# 代序一

　　我生於上世紀六十年代，見證了香港本土文化的盛衰。在眾多港產文化中，也許港漫是最被低估及誤解的一種。作為港漫代表的功夫漫畫更是一直沒有獲得應有的重視與肯定，誰知它其實成功糅合了香港的草根情懷、中國武俠小說的俠義精神與敘事手法，以及日漫的描繪與分鏡技巧，在亞洲漫畫界大放異彩？

　　我自小喜歡閱讀漫畫，其中對港漫及日漫最為長情。最早引導我進入漫畫世界的是港漫。小學時每星期最期待的事是購閱黃玉郎的《小流氓》。我當時居住在筲箕灣的木屋區，區內有很多撩是鬥非的惡棍，因此對早期《小流氓》的故事有很大共鳴。當王小虎大破筲箕灣五鬼的五行陣時，心裏暗自叫好，好像真的為自己出了頭般興奮。

　　隨着香港在亞洲地位的提升，在我唸中學時《小流氓》改稱《龍虎門》，內容從對付香港各區的土霸，擴展至對抗東亞及東南亞的黑幫及邪惡勢力。故事的高峰是王小虎、王小龍、石黑龍赴日與羅剎教決戰，為港產功夫漫畫建立中國功夫高手對付日本壞蛋的方程式。

　　記得余英時老師曾表示，他對中國歷史的興趣來自童年期閱讀的歷史小說。我長年從事東亞易學史的研究，但鮮為人知的是我最早是透過《小流氓》及《龍虎門》認識太極、陰陽、五行、八卦及乾卦「亢龍有悔」的道理。

　　高中及大學時追看馬榮成的《中華英雄》，此作在畫功、構圖、敘事及內容深度上，將港漫帶到另一個層次。它雖是沿用黃玉郎的中日決戰方程式，但對日方保留相當敬意，中日兩大絕頂

高手均令人敬畏及嘆息：華英雄是天煞孤星的命格，剋死至親，孤獨終老；日本武狂無敵為了追求至高武術境界，竟親手殺掉妻兒及自剜雙目。

自 1985 年赴日唸研究院以來，閱讀習慣轉以日漫為主，但是一直沒有放棄港漫。這些年間港漫雖已日趨式微，卻出現很多人才。個人比較欣賞的港漫主筆有陳某、邱福龍、司徒劍僑、李志清、劉雲傑、甘小文、麥家碧及鄭健和，還有另類漫畫家利志達及黎達達榮。這些漫畫家的作品題材及風格各異，但均擁有自己的個性及優點，不少甚至揚威海外。

在香港，同時喜歡港漫與日漫的「二刀流」讀者並不多，漫遊者是其中的佼佼者，所以跟他特別投契。我只是一個喜歡港漫的大叔，對港漫沒有研究及心得。漫遊者卻是港漫的死士，長年支持、評論及參與港漫創作。跟他認識差不多廿載，這些年間他一直有撰寫分析、比較港日漫畫的文章、在網台評論不同作品及做一些港漫的編劇。他不時將一些港日漫畫的專題文章寄給我分享，內容總能做到言簡意賅，分析獨到，每次我必有所獲。很高興他將歷年的代表性文章，再添加若干新撰的題目，結集成書。愛之深，恨之切，漫遊者對港漫提出很多善意批評及率直的建議，對處於十字路口的港漫產業很有參考價值。今天香港本土文化正面對前所未有的挑戰，作為土生土長的香港人，希望我們對本土文化多加認識及支持，這正是此文集的價值所在。

吳偉明

香港中文大學日本研究學系教授

2022 年 2 月 10 日

# 代序一

認識漫遊者，大概在 12、13 年前，緣於他的網台節目《港漫咬蔗幫》。那是一群漫畫熱愛者評論漫畫 —— 主力香港本地漫畫 —— 的節目，那時身在業界，不免會深感興趣。

在眾多主持之中，很容易就會留意到漫遊者，因為他的看法頗有論點而且中肯，有清晰思路和了得口才，不時帶出一些很有參考價值的評論。那時曾跟同業笑說，漫遊者好像比我們行內一些編劇更有邏輯、更清楚角色的性格。

後來認識了他，有好幾次想找他幫手參與劇本創作，卻因為種種原因無法達成。直至我完成了《少林寺第 8 銅人》的漫畫劇本不久，主編就有意再開外傳，但那時候我已着手其他漫畫創作，故未能全情投入，於是就推薦了漫遊者加入創作團隊。那次是我和他首次合作，我負責每期的節奏與分場，再由他描述細節及劇本文字，過程相當愉快。本來還希望或以為日後會有更多的合作，但隨着港漫步入衰退期，能給予「新人」參與創作的機會愈來愈少，我和他的合作竟成了唯一的一次，有點可惜。

漫遊者的個人創作，卻沒有就此止步，目下這本漫畫評論，就很難得。這書令我想起創作漫畫帶來的無窮樂趣，還有那段最美好的港漫時光。只要有無論如何都要表達的想法、有無論如何都要畫出來的熱情，就算轉了跑道，換了載體，漫畫應該都不會死。期待港漫以任何形式任何體裁在任何人筆下再次發光，也期待漫遊者的深刻點評再現。

余兒
創造館創辦人

# 代序二

認識漫遊者，始於他及一批網友在 2000 年合辦的網上電台網台「動漫廢物電台」。

「動漫廢物電台」除了暢談日本、美國動漫作品，亦涉獵香港的「薄裝港漫」。後來，該網台再分拆出《港漫咬蔗幫》此一獨立環節，定期評論薄裝港漫，至今已十多個年頭。

當年的網台還未發展出通過「課金」營利的模式，《港漫咬蔗幫》一眾主持人包括漫遊者，從場地到器材，都要自掏腰包集資，為熱愛的興趣無償地出錢出力。

及後，漫遊者曾短暫加入港漫業界任職編劇，從讀者、評論者，最終躋身為從業者。

近年本地出版的薄裝港漫相關書籍，多屬訪問對談或概略式的薄裝港漫歷史介紹回顧，漫遊者執筆的本書，則以半學術的角度，從各方面探討薄裝港漫的議題。

舉凡薄裝港漫業界業者的老化現象；銷售媒介能否從實體紙本轉型為數碼出版？到港英及特區政府歷年來對薄裝港漫的政策取態，本書均有論及，憑藉漫遊者從行外人到行內人之經歷，為讀者作出獨特的剖析。

鍾英偉
《神兵玄奇 F》《天子傳奇 6 洪武大帝》編劇

# 袁家寶

《格鬥拳王》作者

《天子傳奇 6 洪武大帝》主編

## 鄭健和

《西遊》《野狼與瑪莉》作者

# 曹志豪

《死角》作者

《神兵玄奇 F》主編

# 謝森龍異

《香港感染》《不是人間》作者

# Pen So

《香港災難》《禁靈書》作者

## 鄺彬強

《神兵玄奇》《天子傳奇》《龍虎 5 世》主編

# 文嘉宏

《封神紀》《殺道行者》助理

# 姜智傑

《森巴 FAMILY》作者

# 右貓

《新著龍虎門》《西遊》專欄漫畫作者

# 江康泉

《PANDAMAN》《叮叮企鵝大滾動》作者

動畫《離騷幻覺》作者

# 葉偉青

《武道狂之詩》《香港重機》作者

## 白水

《嘔電傳真機》《溫水劇場》作者

漫遊者

看見港漫.

## 陳某

《火鳳燎原》《不是人》作者

## 錢財豈是囊中物　一遇《風雲》便化龍

筆者初次接觸香港期刊港漫，是小時候舅父向朋友借回來的《龍虎門》，當年不識寶，沒有仔細翻閱，錯過了作品最輝煌的年代，反而更多是看日本漫畫，《足球小將》、《聖鬥士星矢》翻個不亦樂乎！跟很多鍾愛日本電子遊戲的青少年一樣，筆者也是因為改編自格鬥遊戲《街頭霸王》的同名港漫，才將銀包內的金錢「出口轉內銷」，由 1991 年開始正式自行購買期刊港漫，那時不知天高地厚，以為《龍虎門》已經是最暢銷的作品，結果被小學老師反問一句：「而家最好賣的不是《天下》嗎？」因而認識了《風雲》，步驚雲成為了筆者一段非常長時間的漫畫偶像，《風雲》作者馬榮成亦然，從此期刊港漫成為了筆者生命中不能或缺的一部分，而筆者的金錢也因為遇上《風雲》，而化為龍一般，飛到九霄雲外了。

2007 年筆者加入網台「動漫廢物電台」後，就由純粹的消費者，變成一個開始分析、研究的讀者，加上歷史系本科的習性，開始嘗試深入探求關於香港漫畫的種種知識，從製作過程到業界的歷史。也因為加入了網台，獲得接觸不同漫畫家的機會，也使筆者可以進一步理解香港漫畫業界，尤其是期刊港漫。透過不斷研究和分析，即使無法做得到「究天人之際」，最少要「通古今之變，成一家之言」。經過多年閱讀的累積，又發現坊間有電影研究、文學研究等等著作，台灣也有很著名的傻呼嚕同盟、李衣雲、王佩迪、陳仲偉等非常出色的動漫文化研究者，為甚麼香港漫畫卻沒辦法像台灣一樣有很多的漫畫研究著作？

後來，先不說黃玉郎的個人自傳、劉定堅那些爆料式挖苦作品，筆者發現針對香港漫畫的文字研究包括著名港漫編劇黎巴嫩

筆者所繪的《龍虎三傻》草圖。

的幾部著作，以及學者黃少儀、楊維邦那本非常有名的《香港漫畫圖鑑 1867–1997》，為記錄港漫歷史作出重大貢獻，但整體而言，數量依然是非常少。在認識了吳偉明教授後，他對動漫的研究啟蒙了筆者研究港漫的方向，筆者自此朝着這個方向努力，希望將來可以成為港漫研究的一分子，為喜愛的港漫略盡棉力。筆者也曾經承蒙李中興、余兒的錯愛，有幸以編劇身份創作過幾部風評不佳的作品，即使如此，還是沒有打擊筆者對漫畫的熱愛，只是，除了繼續消費支持香港漫畫以外，筆者最希望做到的就是運用寫作能力為業界留下一些紀錄。

近年，香港出現了更多港漫相關的文字著述，例如黎明海的《功夫港漫口述歷史 1960–2014》和范永聰的《我們都是這樣看港漫長大的》都是非常精彩的作品。另外，與漫畫界淵源甚深的施仁毅和研究者龍俊榮的《港漫回憶錄》三部曲，大大豐富了期刊港漫的研究；再加上不同漫畫家如黃玉郎、上官小威、馬榮成、牛佬等推出個人回憶錄為自己的漫畫生涯作總結，此時筆者再進行港漫的研究就容易許多了。

筆者作為新亞書院的學子，《新亞學規》中有幾條是一直謹記在心的，其中第九條說：「於博通的知識上再就自己材性所近作專門之進修，你須先求為一通人，再求成為一專家。」筆者在

知識上貪多務得，除了歷史本科外，哲學、政治學、社會學皆有涉獵，頗有步驚雲未得無名指點前雜而不純之感，但正因為對不同領域的興趣，於是想將本書定位成有別於上述大部分屬於回憶或有口述歷史成分的著作，而是借助各種跨學科的認知，融匯於期刊港漫的研究之中，所以本書在滲透筆者對港漫的熱情與見解之餘，亦盡量旁徵博引，務求客觀，惟期刊港漫作品數量何只千百？書海浩瀚，相信即使窮盡本人所能，資料上仍可能掛萬漏一，如蒙讀者賜教，不勝榮幸。

在英國，與當地的香港人說起香港漫畫時，他們的回應是「還是黃玉郎打打殺殺那些？」「還有人看的嗎？」筆者作為期刊港漫的支持者，對這種見解不無心痛，儘管期刊港漫發展已近黃昏，從主流娛樂變成只是其中一支勢力，但筆者堅信香港漫畫本身依然會延續其活力。所以這本書不單回顧過往的期刊漫畫，與編輯商量後，認為最好真的能「通古今之變」，了解過去之餘，亦以目前身處的環境與狀況去想像未來，因此將全書架構設計成幾個篇章，並從期刊漫畫談到香港漫畫的變革與可能：

〈專題篇〉以近 20 年來港漫舊著修訂再版、出版新著延續舊故事的現象，審視曾耀眼的期刊港漫至今竟將中老年讀者視為主流市場是否好事，之後按專題討論香港漫畫的幾個重要課題，例如武俠漫畫為讀者呈現的東方哲學思想、從女性主義的角度剖析期刊港漫帶來了甚麼樣的性別壓逼、漫畫作品如何利用東方神話，以及映照曾一度輝煌的香港流行文化回憶等等，透過不同學科的切入點，分析本地漫畫的優缺點。

曾經作為全球三大漫畫市場之一的香港在全球化下極速退位讓賢，要重新起步，自然需要參考這些年突圍而出的外國例子，借鑑其經驗探討港漫能否取長補短，這就是〈**比較篇**〉的核心。筆者以足球漫畫、色情漫畫、漫畫節及跨媒體作為分析主軸，並對照日、韓、台、歐、美等地的情況，多少會看到本地漫畫的不足之處，但重點還是希望香港漫畫可以重新振作。

動漫基地經常舉辦創作人的分享會，圖為鄺世傑（左）及余兒（右）分享編劇創作心得，由筆者（中）擔任主持。

除了回首過去，「看見港漫」最重要的是看見將來，本書第三部分**〈路向篇〉**，筆者希望趁機研究香港漫畫的未來動向，關注對象更會從期刊港漫擴展至其他方向。香港漫畫在過去 10 年仍不斷有人作出新嘗試，網絡漫畫在全球成為新的漫畫家收入來源，但如何才能招募到新讀者？香港漫畫的未來何去何從？從出版社的角度來看，目前經營漫畫出版的前景又是怎樣？希望這部分的建議可讓讀者對港漫的未來有多點新想像。

最後的**〈政策篇〉**，筆者會整理並總結香港政府對漫畫的政策。港府常年表示支持創意產業，香港漫畫作為香港其中一個重要並且曾風行東南亞的流行文化創意產業，政府在過去 20 年有沒有好好扶持業界？期刊港漫的市場無法自行延續，但如果能獲得政府適度支持，即使對象不只是期刊港漫也好，香港漫畫依然有可能重建起來。

「香港漫畫已死」這個話題，每隔兩三年可能就會有人重提一次，即使本地新一代漫畫家再無法像以前的黃玉郎一樣壟斷整個漫畫業，也無法像馬榮成一樣透過畫漫畫達至年薪逾百萬，但其實不少人仍在繼續努力地繪畫、創作。而我們作為支持者，一

定非常樂意繼續把銀包內的錢財化為龍。

在此亦趁機向一些朋友表示感謝。吳偉明教授與筆者是亦師亦友的多年相識，也是筆者新亞歷史系的師兄輩，在中文大學偶然旁聽他的日本流行文化課程，或多或少是筆者從純粹文本評論轉變為多角度研究港漫的啟蒙；拜余兒所賜，筆者獲得了一些機會參與創作香港漫畫，而且從他身上得益不少；鍾英偉的不少創作都令身為讀者的筆者感到相當滿足，度過了多個相當美好的周末。漫畫家袁家寶、曹志豪、鄭健和、鄺彬強、文嘉宏、謝森龍異、Pen So、姜智傑、Felix、江記、右貓、陳某，多年來為筆者提供了大量精神食糧，更幸運是透過香港漫畫，我們成為了朋友，甚至有機會與他們合作，在此感謝他們為本書賜序以及賀圖。另外，亦要感謝數年前接受筆者訪問的施仁毅和白水，雖然筆者最終花了數載時間才完成這部作品，但總算沒有浪費他們當日抽空受訪，在此也感謝「格子出版」的肥佬與 Patty 接受訪問，讓本書可展示更多有關香港漫畫未來出路的資訊和想像。

本書的部分文章是從網上專欄大幅增補而成，感謝專欄編輯 Zero 長期支援，此外，若無本書首任編輯 Kim 對內容結構的建議，書內文章只會是一堆雜亂無章的散文，感謝編輯 Frankie 和筆者一起努力，完成了筆者首本個人著作。寫作的過程相當漫長，感謝 Michelle、小遙、小某、細花、陳小雲、MK 和阿強在我最不得意的時候給予支持。筆者人在英國，蒐集資料時尤其困難，感謝「動漫廢物電台」的拍檔冰之、私敵、Tim、Sunny、源、Man 和 Decade，以及「古妮之部屋」的古妮總不嫌麻煩，幫忙在香港找到需要的資料及相片。

最後，特別在此感謝 Wanky 一直以來的陪伴。

漫遊者
2022 年 4 月

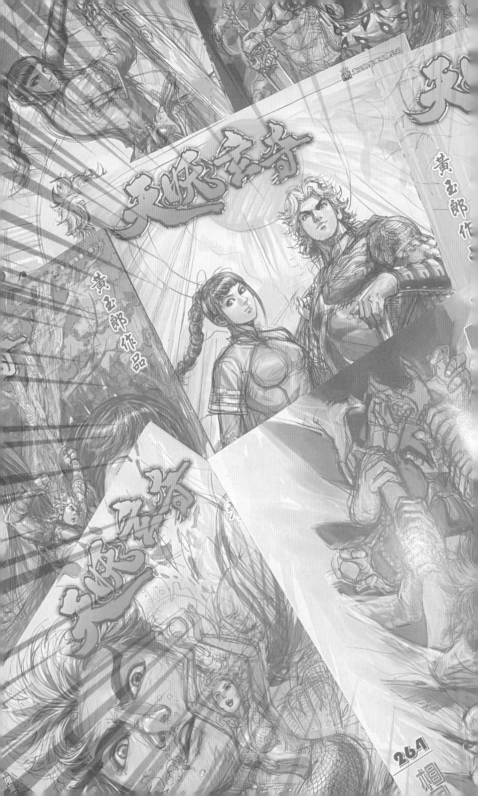

專題篇

期刊港漫常被定型為只有「打打殺殺」內容，
但除了表面的武打技擊外，其實當中還有很多
值得發掘的內涵。即使目前港漫業界被視為「後
繼無人」，但在新一代本地漫畫家茁壯成長前，
筆者會從跨學科角度閱讀期刊港漫，深入探索
其強項與弱項，把「港漫的美好」保留下來。

# 「老兵不死」
## ──舊世代漫畫家
## 依然是港漫界中流砥柱？

前言

如果我們說起港漫的「新一代主筆」，你會想到誰？有不少人可能會答你是鄭健和（和仔），即使他本人也會如此慨嘆[1]。若我們不計算整體製作模式跟從台灣的陳某（1998 年於台灣《龍少年漫畫月刊》首次連載，作品《不是人》），香港期刊薄裝漫畫（約為 A4 紙大小，略大於 16 開本，篇幅 32 至 38 頁）的最新一代主筆，其實是一鋒（2018 年以《大災難師》出道）。

我們竟然只能夠記起自《拳皇96》[2] 開始大放異彩的和仔為「新一代主筆」，連同其他更早抵達巔峰的前輩漫畫家長期作為港漫中流砥柱，繼續佔據着狹義下的「港漫」世界（本書統稱這類漫畫為「期刊港漫」），並靠他們的長期支持者堅守着這個市場！

期刊港漫業界自 2000 年初段至今的這些年頭，可謂遇上了「老兵不死」，新兵卻苦無拓展空間的情況。偏偏這十多

---

1    黎明海：《功夫港漫口述歷史》（香港：三聯書店，2015 年），頁 429。
2    鄧耀榮主編、鄭健和繪畫，鄺氏出版，1996 年。

二十年卻是世界漫畫發展的巨大轉捩點，科技變化令漫畫的製作、傳播與接收形式被顛覆，而「老兵」們只保住了逐漸萎縮的傳統陣地。不過，能夠守住陣地是否已經非常難得？我們又可否在這個處境之下看得到一點曙光？

## 「老本」的魅力：黃玉郎與龍虎門

有人說近 10 年（泛指 2011 年至 2021 年）是期刊港漫的低迷期，是的，連香港漫畫教父黃玉郎也這樣說，他認為智能電話遊戲是其中一個蠶食港漫市場的重要元素，加上港漫作品題材重複，令這段時間的期刊港漫單冊銷量不足 10,000 冊，他形容是「極低迷」[3]。

事實上，香港整體漫畫市場在 1996 年達到高峰，於 1997 年開始走下坡[4]。不過，即使如此，期刊漫畫界還是一直掙扎求存，筆者已不下一次從業界人士口中聽過這種說法：「只要有黃玉郎，港漫就最少能堅守下去。」2020 年香港漫

---

3　徐炯晞：〈創新演繹　漫畫教父黃玉郎兼營當代畫　冀為業界起示範作用〉，《經濟一週》，2021 年 8 月 6 日。
4　Lent, John A., *Asian Comics*. University Press of Mississippi, 2015, digital edition, pp. 62-63.

畫十大事件之中，就有兩件大事跟黃玉郎與《龍虎門》（或其前身《小流氓》）有關 [5]。

　　黃玉郎的一本《龍虎門》養活了不少漫畫從業員，在2020 年，他拒絕由該作品的版權持有人「文化傳信」所開出，一年二百餘萬港元的獨家使用權請求後，文化傳信將《龍虎門》的 IP（Intellectual Property）使用權化整為零，售予其他有興趣的漫畫公司製作，結果同一時間市面上有多本不同類型的《龍虎門》出版，包括《新著龍虎門》和《新著龍虎門外傳王風雷傳奇》[6]、《龍虎門 Z》[7]、《龍虎門外傳慈雲山七鷹》[8]，連同創造館出版的舊著《龍虎門》復刻版、文化傳信出版的《龍虎門》黑白合訂本，說明《龍虎門》這個 IP 實在非常強大。這裏還未包括曾於 2020 年夏天鬧出「雙胞胎」風波，至2020 年 8 月仍在進行版權訴訟的《小流氓》，以及黃玉郎失去《龍虎門》授權後，推出角色形象和世界觀跟《龍虎門》相似的《龍虎 5 世第四輯 3 世仇》。《龍虎門》一書的 IP 使用權開放，令報攤同時出現多本同名及類近作品，可謂蔚為奇觀。

　　於上世紀七十至八十年代，黃玉郎為期刊港漫奠定了幾乎所有基礎，包括出版模式、開本大小、製作方式及管理方法等，眾多後來者之中，只有九十年代中期劉定堅的自由人出版社曾企圖打破部分製作或出版模式，例如制定助理製作費及平書數分紅 [9]，但劉氏日後因出版色情漫畫而被逼一度退出漫畫業界，令其革新無功而還 [10]。

　　事實上，黃玉郎憑着自身名聲、魅力及資本，多番在業界低潮時推出新書力挽狂瀾，連帶重建個人事業。不過，也

5　香港漫畫書：〈2020 港漫十大新聞 - 下〉，2020 年 12 月 31 日，bit.ly/37v7sfO。
6　最初由 Art Comics 製作，其中，《新著龍虎門》於 2021 年中由壹喜取得製作及出版權。
7　許景琛，2020 年起連載。
8　牛佬作品，和平出版社，2020 年。
9　黎明海：《功夫港漫口述歷史》（香港：三聯書店，2015 年），頁 238。
10　關於劉定堅出版色情漫畫的部分，〈本地色情漫畫專題〉一文會有詳細敘述。

期刊港漫採用流水作業式分工，雖然訓練出不少專精繪畫某一環節的高手，但亦令從業員難以培養出全面編繪技巧。圖為助理人員正在專注繪製表達速度、氣勢的效果線。

因為他的既有本錢實在太大，過去數年，其出品主要還是圍繞《龍虎門》、《神兵玄奇》或《天子傳奇》這些舊有作品系列，反而犯了他所說導致港漫市場變得「極低迷」的因素 —— 題材重複。

黃玉郎亦明瞭《龍虎門》等既有資產魅力強大，他於2021年8月與藝術推廣集團「經藝聯」合作舉辦名為「迷戀當代」的個人展覽，並出售他前述所有系列作品的封面原稿及微噴版畫。據筆者推算，若全數售出，收入最高可達2,830萬港元[11]，這是令大部分漫畫家羨慕的數字，甚至是辛勞數十年也未必賺取到的薪金。對那些正在努力的年輕漫畫家而言，更是無法想像的鉅款。黃玉郎能否真的透過這次展覽和販賣會獲得這筆收入？在其他漫畫家眼中，這又是否一個新的賺錢契機和出路？即使是，但也可能只對已經坐擁一批有一定經濟能力的中老年讀者之前輩漫畫家才有意思，對年輕一輩的漫畫家來說，還是沒有甚麼新指引。

---

11　根據「經藝聯」網頁資料，這次展出82張真跡，原稿售價由33,000港元至138,000港元不等，而微噴版畫則每款限量60張，售價依照款式分別定為4,500港元及5,800港元。

## 死守固有產業

娛樂碎片化，香港漫畫同樣面對這個問題，新一代的漫畫家不再輕易獲得一個龐大而聚焦的市場；相反，前輩漫畫家憑藉以往豐富的土壤，累積了相當大的支持者群，在讀者情意結之下，依然可以令「老兵」們死守自己的既有資源。黃玉郎當然是箇中表表者，例如網台節目《港漫慢慢傾》或筆者創立的《港漫咬蔗幫》，在討論黃玉郎的作品與其他人的作品時，YouTube 收看數字有明顯差距，牛佬的《古惑仔》結局篇也有強勁收視效應，但當《港漫咬蔗幫》討論近年開始冒起的網絡漫畫連載平台 Penana 時，收看數低於平均水平，多少反映出期刊薄裝漫畫在話題性、娛樂性及關注度上，目前依然是港漫的核心。

現在的中老年港漫讀者，多數是由七十至九十年代開始閱讀香港漫畫，跟不少主筆和作品經典角色共同成長，從中獲得不少感動和官能刺激，自此變成矢志不渝的港漫支持者。除了黃玉郎，近 10 年也不斷看到漫畫家推出舊著復刻或再造新著，例如馮志明的《刀劍笑》珍藏版（2019 年）；上官小威大量復刻七十年代的舊作；還有七十年代與《小流氓》齊名的《李小龍》，也自 2019 年由主筆上官小寶的兒子鄺世傑推出幾乎 100% 還原的復刻版，並新增了少量專欄。

至於新著再創作或使用舊作名稱的新作品，則有許景琛的《漫畫少年》、邱福龍的《鐵將縱橫》（2012 年）、玉皇朝的《新著龍虎門外傳東方真龍》（2014 年）、馮志明延續《霸刀》的《大漠蒼狼》（2016 年）[12]，以及黃玉郎的《龍虎 5 世第四輯 3 世仇》（2020 年）、《天妖玄奇》（2021 年）和《新著中華英雄》（2021 年）。即使被不少人視為「新一代主筆」的鄭健和，近年也為自

---

12 馮志明的《大漠蒼狼》採用其名著《霸刀》的江湖作為背景，創作出獨立的後續故事，並以《霸刀》20 週年紀念的名義推出，由於《霸刀》合共出版了 800 期，因此《大漠蒼狼》亦標示了 801 的期數。此作榮獲第十二屆日本國際漫畫獎銅獎。

己筆下最具叫座力的漫畫《封神紀》[13] 及《西遊》[14]，推出延續性質的外傳作品如《阿修羅》[15] 及《妖怪道》[16] 等。

鄭健和與邱福龍是近年還會推出全新原創作品的兩位漫畫家。鄭健和在 2011 年完成中篇古裝武俠漫畫《封神紀》後，在各種中、長篇作品之間都會出版全新短篇原創作品，包括《野狼與瑪莉》（2011 年）、《脫北者》（2012 年）、《野狼與瑪莉 2》（2020 年）、《我和殭屍有個約會‧序》（2020 年）及《路西法》（2021 年）[17]，惟他曾透露，大部分這類非主流古裝武打漫畫銷量對比主流港漫都會下跌約三成[18]，在整體銷量已經不佳的狀況下，三成跌幅不是任何漫畫家都可以承受的，基於這種理由，前輩漫畫家亦只好死守自己的固有陣地，結果衍生「不斷翻炒舊作」的尷尬現象。

事實上，近 10 年也不是沒有新晉漫畫家推出作品，但多數是參與原創漫畫誌（即只佔書內其中一篇），如每年出版一次的「童年」系列[19]、《Comic O》[20]，以及有部分短篇連載故事的《漫畫 Buddy》[21] 等等，這些漫畫誌多屬自資出版，而且不以營利為首要目標。《Comic O》發起人、漫畫家姜智傑在接受訪問時表示，希望《Comic O》能使漫畫家排除商業考量，盡情發揮，他身為策劃不會對漫畫家作出任何限制，目標是令漫畫能從網絡回歸紙本[22]。由上述幾本漫畫誌的營運經驗看來，都屬於賣一期算一期的做法，扣除成本（可能稿費也僅屬象徵式）後有點盈利再出版下一期。由此看到，沒有

---

13 鄭健和作品，壹本創作，2010–2014 年。

14 鄭健和作品，壹本創作，2015–2018 年。

15 鄭健和作品，壹本創作，2020 年。

16 鄭健和作品，壹本創作，2021 年。

17 文中所引的原創作品全部都屬於三至四期短篇作品，部分口碑極佳，《野狼與瑪莉》更獲得投資開拍真人電影版，鄭健和亦被邀請擔任其中一位導演。

18 黎明海：《功夫港漫口述歷史 1960-2014》（香港：三聯書店，2015 年），頁 424。

19 由香港漫畫編輯發起，以「童年」為主題的綜合誌，由書名號分別於 2015、2016、2017 及 2019 年出版，至今合共四冊。

20 由香港漫畫家姜智傑發起的原創短篇漫畫誌，分別於 2016、2017 及 2020 年出版，至今合共出版了四期。

21 由夢漫文化出版，自 2016 年起以不定期方式推出，至 2020 年全六期完結。

22 〈新世代綜合漫畫《Comic O》〉，《澳門日報》，摘自 Comic O 官方 Facebook。

由七、八十年代起就支持的讀者，港漫「新兵」們就連賺點稿費維持生計也可能無法做到。

## 報紙檔與港漫

　　期刊港漫沒落除了別的娛樂（如智能電話遊戲）廣泛傳播這個外部因素，以及題材重複這個內部因素，其實亦與報紙檔日漸式微息息相關。期刊港漫自六十年代開始，基本上都是依賴街邊的報紙檔販賣，漫畫出版商把作品交由發行商運到報紙檔；若追溯至更早的年代，漫畫還未交由發行商負責派送時，黃玉郎甚至需要跟兄長一同騎單車自行發送印好的作品到報紙檔[23]。另一邊廂，報紙檔基於經濟合作的考量，故多數開設於能吸納很多食客的酒樓門口，而一家人去飲茶這種活動，成為了不少兒童接觸期刊港漫的起點[24]；此外，理髮店也是小朋友閱讀期刊港漫的另一個主要場所。

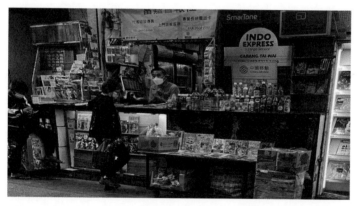

書報攤與香港期刊漫畫，兩者有着唇齒相依的關係。（鳴謝 Decade@動漫廢物電台提供相片）

　　根據香港中文大學亞太研究所副研究員莊玉惜的研究，本地報紙檔於九十年代最高峰時有 2,600 餘檔，這也是香港漫畫出版刊物數量最多的時代。按紀錄，1992 年 1 月，當時

---

23 黃玉郎：《玉郎傳》（香港：玉皇朝出版有限公司，2018 年），頁 83。
24 學者莊玉惜的《街邊有檔報紙檔》詳盡介紹了香港第一個報紙檔在 1904 年誕生，並隨着時代變遷，走到今日變成被打壓對象的各種變化。

最大的五間漫畫出版社共推出 35 部作品 [25]，隨着 1993 年玉皇朝、1994 年海洋出版先後創立，港漫出版物數量可能更多，而且不少作品的銷量都相當不俗，側面反映了報紙檔對漫畫銷售的正面幫助。以往漫畫業界有一個「巡報攤」的習慣，創作者在當期漫畫出版後，會到各區報紙檔觀察銷情，這是一種非常有效的評估市場方法，也說明了報紙檔對期刊港漫銷售的重要性。

然而，報紙檔在政府政策主導下「傷亡慘重」，另基於公共衞生要求、空間匱乏、市容等因素，加上地產商並不歡迎報紙檔，還同時受到免費報紙、智能電話改變傳媒生態等影響，報紙檔持續減少。至 2020 年 9 月，全港只餘 356 個報紙檔 [26]。期刊港漫直到近十餘年才在報紙檔以外增添便利店銷售渠道；至於一般書局，可能因形象問題，從來不會販賣期刊港漫。即使我們到漫畫迷的聖地 —— 旺角信和中心，六間漫畫店中亦只有一間有販賣期刊港漫。

報紙檔少了，購買薄裝港漫日益不便，讓人們減少了追書意欲，形成惡性循環。報紙檔不屬於 Z 世代及 α 世代的產物 [27]，年輕人不會主動光顧，自然也不會有太多機會接觸期刊港漫。

## 世代之爭？——創作與平台的創新

雖然如此，但估計每星期依然有 5,000 至 7,000 位中老

---

25 吳俊雄、張志偉編：《閱讀香港普及文化 1970-2000》（香港：牛津大學出版社，2001年），頁 307-308。
26 《星期日檔案》：〈再見報紙檔〉，香港無綫電視，2020 年 12 月 13 日，youtu.be/j3q2swa9FXE。
27 市場行銷學權威菲利普・科特勒等（Philip Kotler）在其新著作《行銷 5.0》中，將由1990 年代末至 2010 年代前期出生的人定義為 Z 世代，而他們的子女就屬於 α 世代。這兩個世代的特點就是同樣屬於數碼世代，從 Z 世代開始，一出生就會與互聯網結合，成長期間也脫離不了資訊科技。放在香港的框架之下，報紙檔對這兩個世代來說是一種沒有需要主動接觸的舊世代事物。（菲利浦・科特勒、陳就學、伊萬・塞提亞宛：《行銷5.0》，台北：天下雜誌，2021 年。）

年讀者支撐着薄裝港漫市場，部分漫畫家如鄭健和及邱福龍的作品，更登陸中國內地市場獲得額外版權收入；亦有不少讀者偏愛實體書的質感和閱讀習慣，甚至認為電子版漫畫「要拉上拉下，字體太小又要放大，簡直係畀錢買難受」[28]。這批支持者多少協助了「老兵」保持不死，但這是好事，還是壞事？僅僅守住眼前這個市場，前輩漫畫家只能出版少量作品，也沒有徹底轉型電子化的勇氣，結果可能跳不出目前的漩渦。

另一方面，新世代漫畫家擁抱網絡漫畫又是否一帆風順？姜智傑曾表示，要吸引新漫畫家投身網絡漫畫，首先要讓他們能夠糊口[29]。目前漫畫網站的經營模式多是開放免費閱讀，用戶額外付款則可「超前閱讀」[30]；或者免費提供數回連載，之後要付費解鎖其他回數。假如沒有人付費的話，可能整部作品都只得零收入。

讓我們看看目前本港其中一個較著名的網絡連載平台Penana，平台上最受歡迎的漫畫作品《天國稅》（2020 年），連載首八個月共 26 回，總閱讀數為 247,000 人次，平均每回 9,500 人次，當中參與月費支付計劃人數不得而知，而據平台的打賞榜顯示，該作品曾獲得逾 100,000 枚 Pena 幣，兌換成現金約為 1,000 港元以上（這裏未計算讀者可利用信用卡轉賬額外打賞）。除非月費計劃非常成功，否則作者可能無法全心全意投身成為全職漫畫家，更何況這裏已經是以該平台最受歡迎的作品為例，其他創作者的處境可想而知。

香港的網絡漫畫付款（課金）文化，相比鄰近地方例如中國內地或韓國都更落後，很多本地讀者還沒有養成付款支

---

28 〈港漫風光不再 轉電子版謀翻身 狂迷唱反調：自行揭頁實在好多〉，香港 01 網站，
　　2016 年 7 月 31 日，bit.ly/39KRqTd。
29 《CO-CO！》休刊 唔只係一本漫畫雜誌咁簡單〉，香港 01 網站，2019 年 3 月 2 日，
　　bit.ly/3lu8EqO。
30 付費「超前閱讀」即是作者會開放部分話數免費閱讀，當讀者付費後，則會開放數話甚
　　至數十話最新連載予以觀看。

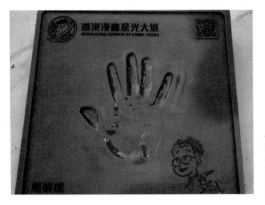

位於尖沙咀的「香港漫畫星光大道」，展示了香港漫畫業前輩所建立的豐碩成果，圖為該處展示的漫畫家馬榮成紀念手印。

持心儀作品或作者的習慣。現今香港新世代漫畫家即使比以往容易投身漫畫界，亦能寫出迎合 Z 世代或 α 世代的作品，卻還不容易形成一個「行業」。

## 總結：以老帶新　還是有無限可能？

本篇文章的題目看似比較灰暗，青黃不接、不思進取、創作者和讀者出現斷層、舊派萎縮、新派又未成熟，「香港漫畫好像岌岌可危」似乎成了文章主調，然而筆者站在資深御宅族角度分析，即使期刊港漫的漫畫家跟 Z 世代或 α 世代創作者的受眾基本不重疊，其實「老兵」的存在依然有其好處，例如他們有經驗、有人脈，也更有組織力，可通過香港動漫聯會跟政府進行協商，為業界爭取資源等，只要他們能夠將眼光投放到新世代漫畫家身上，老少結合，就算當中充滿障礙和困難，依然有望為香港漫畫帶來更多可能性。

執筆之時，首個面向香港漫畫業界、由港府提供金錢資助的漫畫支援計劃終於誕生，雖然比起外國同類政策確實落後了不少，但千里之行，始於足下，我們可由重組資源開始，嘗試克服其他困難。至於港漫未來發展的各種可能性或困難之處，筆者將於本書第二部分〈比較篇〉及第三部分〈路向篇〉，作出更深入、集中的討論。

# 武俠漫畫中的儒釋道表現

前言

　　香港薄裝期刊漫畫是 2000 年以前本地青少年的主要流行讀物，但作為文化創作之一，它所獲得的負面評價一向多於其他大眾文化創作如小說、電視、電影及流行曲，又曾被抨擊為渲染過多暴力及色情，影響青少年價值觀。姑勿論這些指責有幾多屬實，然而，薄裝港漫也有宣揚「止戈為武」、「行俠仗義」、「儆惡懲奸」等等正面價值觀的功能，尤以武俠漫畫為當中佼佼者。

　　薄裝港漫一度被稱為香港的「主流漫畫」[1]，而武俠漫畫更是主流中的主流。武俠漫畫源頭可以追溯到上世紀六十年代，直至七十年代初因為李小龍衍生的功夫熱潮，開始令武打題材成為港漫市場的主流[2]。1975 年香港政府訂立《不良刊物條例》，除了令功夫武打漫畫中的官能畫面內容收斂，漫畫情節也開始向武俠風傾斜，加強了武俠小說的武功元素，其中以《龍虎門》的轉向最為明顯，該作品一紙風行之後，香港漫畫市場就愈來愈多武俠漫畫。

---

1　「主流漫畫」，其對應的應該要數「獨立漫畫」，前者主張分工繪製，而出版及發行工作亦由漫畫家以外的部門及工作人員負責，有關香港獨立漫畫的發展，可參閱智海、歐陽應霽編著的《路漫漫 —— 香港獨立漫畫 25 年》（香港：三聯書店，2006 年）。
2　黃少儀、楊維邦：《香港漫畫圖鑑 1867–1997》（香港：樂文書店，1999 年），頁 103。

　　至九十年代中期以後，港漫漸走下坡，連惹笑及愛情漫畫也開始無以為繼，資深漫畫製作人祁文傑曾解釋，原因是業界缺乏擅寫幽默搞笑故事的能手，以及當時不少漫畫家非常年輕，沒有太多戀愛經驗所致[3]。1999 年，黃玉郎把金庸名著《天龍八部》改編成薄裝漫畫，掀起了購買武俠小說版權繪製成漫畫的熱潮。直至 2010 年《少林寺第 8 銅人》[4] 及《功夫》[5] 面世後，這個大規模的改編潮才算是暫告一段落。

　　到 2020 年，除了繼續古裝化的《新著龍虎門》外，其餘幾部尚在出版的作品包括《西遊‧妖怪道》、《新著中華英雄》、《一代宗師》、《山海逆戰》、《天妖玄奇》，以及同樣以時裝為表、古裝為裏的《龍虎 5 世第四輯 3 世仇》，清一色屬於武俠漫畫。儘管題材變得單一，然而作品想表達的中心思想絕對沒有「不良刊物」或「不雅」意識，也不是論者所指單純吹噓暴力來發洩對現實的壓迫和不滿[6]。

---

3　Lent, John A., *Asian Comics*. Mississippi, University Press of Mississippi, 2015, digital edition, p61.
4　九把刀原著、邱福龍作品，福龍動漫畫出版，2009–2010 年。
5　九把刀原著、邱福龍作品，福龍動漫畫出版，2010 年。
6　吳俊雄、張志偉編：《閱讀香港普及文化 1970–2000》（香港：牛津大學出版社，2001 年），頁 302。

很多人常引用《韓非子》「儒以文亂法，俠以武犯禁」[7] 的說法，表達俠的反叛及其挑戰禁忌的精神。然而，韓非的說法是站在法家立場排儒貶俠，所以這句話才會出於〈五蠹篇〉，亦即五種社會害蟲。我們在閱讀武俠漫畫時，其實不必以這種立場觀之，亦絕不是社會上部分人士經常批評的「打打殺殺」、渲染暴力，其實觀看武俠漫畫時亦可以接觸到相當有意義的東方哲學思想。本文將會以 2000 年後出版的主流武俠漫畫為基礎[8]，展示作品中的角色如何運用儒、佛和道家學說塑造形象，或者，這些道德價值才是作者最希望表達的想法，也是為甚麼青少年一直以來都這麼喜愛閱讀武俠漫畫的主要原因。

## 淺說「俠」

武俠主題是期刊港漫的最重要元素，據研究，「武俠」二字連接一起運用始於元朝[9]。「武」我們自然不必解釋太多，反而「俠」卻相當繁雜，不容易以三言兩語解釋得圓滿，所以在這裏只打算稍作說明。

我們最常想起關於「俠」的描寫，首推司馬遷《史記》所言：「今遊俠，其行雖不軌於正義，然其言必信，其行必果，已諾必誠，不愛其軀，赴士之阨困。既已存亡死生矣，而不矜其能，羞伐其德，蓋亦有足多者焉。」[10] 司馬遷為「俠」訂下了一個非常高的標準。這裏我們可以留意一下，他認為「俠」的行為不必一定合乎正義，這出於甚麼理由呢？因為遊俠興於周秦之間，當時的「任俠」行為可能只是出於個人的快意恩仇，即所謂「士為知己者死」，為了回應對他人的承諾而「不愛其軀」，也不一定要武藝超群。司馬遷這種「俠」的

---

7　《韓非子・五蠹篇》，見於中國哲學書電子化計劃，ctext.org/zh。
8　為免陷入分析武俠小說的內容，因此本文將會排除所有武俠小說改編漫畫。
9　盧亮廷：〈民初武術家與武俠精神〉，國立臺灣師範大學國文學系碩士論文，2019 年，頁 25。
10　《史記・游俠列傳》，中國哲學書電子化計劃。

標準，似乎跟我們一般人心目中的標準有點差距。

已故歷史學者余英時認為，歷史上最初的「俠」，其思想來源不像我們所以為的充滿儒、墨、道等哲學淵源，他引《史記》所指「儒墨皆排擯不載」，又引《淮南子》對「北楚有任俠者」故事的評論是：「知所以免於難，而不知所以無難，論事如此，豈不惑哉！」說明「任俠」並不符儒、墨、道家的宗旨[11]。然而，文學研究者陳平原引唐代李德裕《豪俠傳》的「俠非義不成」、清末民初章太炎的「以儒兼俠」說法，似乎又顯示「行俠」是帶有其哲學思想[12]。

人們心目中的「俠」，似乎隨着時間推移而出現變化。「俠」興於周秦之際，但到了漢代這個大一統皇朝，游俠成為掌權者的眼中釘而備受打擊。自《漢書》之後，再沒有史書載有〈游俠傳〉，可能是「俠」的影響力在遭受打擊的過程中逐漸消亡，因此我們要改從文學作品中尋找對「任俠」的理解。「俠」雖然逐漸淡出歷史舞台，然而人們對「俠」的盼望並沒有消失，任何時代都有法律無法圓滿處理的事，每當平民受到傷害或欺凌或遇上無法自行處理的困境，自然希望有人能夠抱打不平，行俠仗義，武俠小說中「俠」的角色補充了「道統」的缺失，並以「行俠仗義」為基本原則。陳平原引《江湖奇俠傳》指「江湖上第一重的是仁義如山，第二還是筆舌雙兼，第三才是武勇向前」[13]，而「仁」、「義」是儒家學說中最重要的其中兩個核心思想。不少武俠小說都帶有強烈的向內修身、追求自然再提升能力的內容，也頗符合道家思想；此外，佛學也多滲入（尤其是當代的）武俠小說中，使武俠常帶有儒、道、佛的思想表現。

---

11 余英時：〈俠與中國文化〉，鳳凰網文化讀書，2021 年 1 月 1 日，culture.ifeng.com/c/82gZtNRWiUN。
12 陳平原：《千古文人俠客夢》（台北：麥田出版社，1995 年）。
13 同前註。

雖然期刊港漫篇幅主要花在武打方面，封面亦多繪畫角色
的技擊姿態，但內容依然滲透出忠孝、慈悲等正面思想。
圖片翻攝自筆者藏品。

　　對武俠類期刊港漫帶來最大影響的，自然是當代武俠小
說，因此上述這些「俠」的元素，也普遍反映在漫畫作品中。
漫畫家李志清認為，因為「俠」帶着仁義、捨己為人的精神，
反映了中國哲學的精神，才不致流於只有「武」的冷漠。[14]

　　不過，學者陳大為持有相反的看法，他稱期刊港漫中只
有公式化的俠義言行，沒有太多深化的元素，漫畫重點只在
武打的呈現[15]。或許漫畫確實以官能表現為核心，也因為畫面
奪目而成為焦點，惟我們始終能從作品中看見一些俠的價值
觀，以下分享一些港漫中的儒、道、佛家內容表現。

---

14　李志清：《回看射鵰處》（香港：創文發展有限公司，2017 年），頁 216–219。
15　陳大為：〈另類章回 ── 論香港武俠漫畫的蛻變〉，《國文天地》（台北：國文天地雜誌
　　社），2002 年 1 月，第 200 期，頁 49–59。

## 儒家表現

提到儒家，自然會想起孔孟，所謂「孔曰成仁，孟曰取義，惟其義盡，所以仁至」[16]，而甚麼是「仁」，孔子對諸弟子的說明也不一而足，但「仁」確是孔子學說的核心，學者謝居憲引曾子（曾參，孔子的弟子）的說法，認為「忠恕」二字最能體現孔子的「仁」，即是愛己愛人，恢復自己的本性良知，亦讓他人恢復其本性之自然，這就是「仁」的體現[17]。而「仁」也常在武俠漫畫中被視為最高階奧義，黃玉郎的《神兵玄奇》中，主角南宮問天手執最強兵器——天晶，此武器的代表意義在於仁愛；南宮問天在第二輯大結局時使用的最強招式，名為「天仁劍極」，其威力不在於殺滅邪惡，而是以「仁」來包容世界，洗滌敵人心靈，重歸良知之途；結局不單令魔籽南宮太平被洗滌，連觀戰的眾人也重新尋獲自然和良知本性[18]，正好符合謝氏所引曾子對「仁」的理解。

除了「仁」，「義」亦是儒家的核心價值，《論語》記載：「子路曰：『君子尚勇乎？』子曰：『君子義以為上。君子有勇而無義為亂，小人有勇而無義為盜。』」[19]《孟子》曰：「生，亦我所欲也，義，亦我所欲也；二者不可得兼，舍［捨］生而取義者也。」[20] 從以上兩段引文，可見「義」之於儒家的重要性，甚至可以為此放棄生命；若無「義」，則再勇也沒有意義，不能稱得上君子。在鄭健和的漫畫作品《西遊》中，三眼神將率領天軍襲擊龍族以搶奪「奇經」，祂武力比天羽龍王高，在交戰處於上風之際提出交易，只要天羽龍王交出「奇經」，就可以放過龍族全族性命：

---

16 《宋史・列傳第一百七十七・文天祥傳》，中國哲學書電子化計劃。
17 謝居憲：〈儒學的核心價值〉，見臺北市孔廟儒學文化網，bit.ly/3Lg5bai。
18 《神兵玄奇貳》第 100 期。
19 《論語・陽貨篇》，中國哲學書電子化計劃。
20 《孟子・告子上》，中國哲學書電子化計劃。

三眼神將：「你為甚麼而戰……『奇經』對你並無用處，把它交還帝釋天亦不會有損失。你值得為了它賭上性命，放棄千年修為？」

天羽龍王：「神將，老子為了甚麼東西而戰，是你這種淺薄的傢伙不會明白的！」[21]

　　雖然天羽龍王沒有明言，但背後其實是守護着自己對如來的諾言，因此即使滅族也拒絕說出「奇經」的下落。為了信守承諾，守護「義」，不只自己，甚至連全族的性命也可以交換。天羽龍王的言行除了呈現出儒家的「義」，甚至也達到了司馬遷所說「言必信、行必果、諾必誠，不愛其軀」的「俠」之境界，也實踐了梁啟超所言：「要而論之，則國家重於生命，朋友重於生命，職守重於生命，然諾重於生命，恩仇重於生命，名譽重於生命，道義重於生命。即我先民腦識中最高尚純粹之理想。」[22]

　　儒家是一門積極入世的哲學，所謂修身、齊家、治國、平天下，毫無疑問，武俠漫畫在這方面可說緊扣這種思想。雖然不是沒有出世的「俠」，但如果太過出世，漫畫故事便不容易推進了。例如前述《神兵玄奇》的南宮問天，初時雖是因劇情發展而被逼介入江湖事務，但他之後已經主動以女媧大神傳人身份參與降魔衞道工作、擔任武林盟主等。

　　「俠之大者，為國為民」是武俠小說迷常掛在口邊的名句，積極入世，為國效命正是「俠」的最重要表現，何志文的漫畫《絕世無雙》[23] 有一節內容講述蒙古侵攻襄陽城：其時襄陽城守將呂文煥準備投降，武者木無言斥責其自私，因為呂氏要守護的不只是趙宋王室的私家土地，更是襄陽城以南

21　鄭健和：《西遊》（香港：壹本創作，2015 年），第 2 期。
22　梁啟超：《中國之武士道》（上海：商務印書館，1916 年），頁 7。
23　何志文作品，世紀少年創作出版，2001–2005 年。

無數宋人的土地；並指假如呂氏真的如其所說守得很累，身為江湖中人的木無言等可以暫時代為肩負統領守城的責任 24。至於黃玉郎的《天子傳奇》系列，主角們是否可以稱為修身尚且見仁見智，但治國、平天下則絕對是該作品的要旨，主角們在改編的架空歷史下，均積極入世去改變當時的紛亂環境，由此可見一斑。

## 道家表現

比起儒家觀念，期刊港漫中相對較少呈現道家思想，不過，道家的陰陽調合、五德之說則經常被運用。《莊子》曰：「夫至樂者，先應之以人事，順之以天理，行之以五德，應之以自然，然後調理四時，太和萬物。四時迭起，萬物循生；一盛一衰，文武倫經；一清一濁，陰陽調和」。25 鄺彬強、黃水斌聯合編繪的《戰譜》26 亦借用此套理論，創作出「五色戰譜」，書中角色高湛被獵火戰譜的神能反噬時，亦要跟八字純陰的女子交合以採陰補陽 27。

道家其中一個核心思想就是逍遙，講求心靈自在，武俠小說中常有「道俠」的概念，武俠漫畫中也有一些追求心靈逍遙，不理江湖俗務，只順應自己心靈發展的角色。例如《絕世無雙》中，魚龍飛的武功德望都高於其侄兒魚獨唱，但魚龍飛本性有如閒雲野鶴，權衡之下，退出競逐丐幫幫主之位，讓魚獨唱當上幫主。

還有《西遊・妖怪道》中，如來邀請悟空到天界做天神，但悟空認為自己身為妖怪，應該在妖怪道自由自在，天界太多規矩要守，寧願不要權位也要逍遙自在。《新著龍虎門外

---

24《絕世無雙》第 27 期。
25《莊子・外篇・天運》，中國哲學書電子化計劃。
26 鄺彬強、黃水斌作品，大渡出版社，2015 年。
27《戰譜》第 3 期。

傳東方真龍》[28] 的結局中，東方真龍在江湖爭雄大半生後，發現其人生總是被其他人所寄望，不像為自己而活，在獲得一次重生的機會後，他放棄了再當白蓮教教主及成為天下無敵的戰士兩大目標，反而想成為一個逍遙自在、與世無爭的平凡人。

《莊子》提及「天地與我並生，萬物與我齊一」[29] 的觀念，引伸出萬物齊一，物我兩忘的境界，漫畫不容易演繹這種超然哲學，但筆者把《神兵玄奇》中，大羅剎宗宗主「無心之射」箭法的橋段[30]，理解為該概念的呈現：正常來說，發箭者和標的是割裂的施與受對象，二者各自獨立，自然有命中與不命中的結果；但「無心之射」擺脫了上述限制，物我兩忘，發箭者與整個環境同化，施者與標的既為同一，周圍的環境也為齊一，萬物融為一體自然變得無限大，也就沒有不命中之理。

道家作為一種哲學，其始祖是老子，但若從神話角度說起「道」，一般則會上推至傳說中的伏羲，甚至認為祂才是道家學說的祖師，以伏羲創八卦為起點，展現萬物的起源與變化。由於「五行、八卦、道」可以代表穹蒼萬物更替，因此武打漫畫中都以「八卦、道」作為大智慧的終極體現。在《神兵玄奇》中，燕王也因為使用了由伏羲所創、代表大智慧的兵器十方俱滅，順應自然地提升武學及智慧，甚至可以防患於未然[31]（關於漫畫中的神話運用，請參閱本書〈漫畫之「神」——漫畫中的神話傳統與改寫〉一文）。

在期刊港漫中，往往滲入了不少道家傳說，利用陰陽、煉丹輔助故事發展，或者使用滲入道家概念的武學，例如《春

---

28 黃玉郎作品，玉皇朝出版，2014–2015 年。
29 《莊子·內篇·齊物論》，中國哲學書電子化計劃。
30 《神兵玄奇》第 131 期。
31 《神兵玄奇貳》第 5 期。

秋戰雄》[32] 中「不是神仙」所用的「大善若水神功」、《新著龍虎門》的「道經」、《天子傳奇 8 蒼天霸皇》[33] 中周伯通使用的「七十二路空明拳」等等；亦有借用以道家概念成就武學事業的張三豐擔任故事重要角色，例如《天子傳奇 6 洪武大帝》[34] 的張君寶（張三豐，字君寶）；以及把一些道家神話當作故事藍本，譬如司徒劍僑的《八仙道》[35]。由於道家充滿玄幻色彩，因此頗能符合武俠漫畫天馬行空的想象，融合起來特別渾然一體。可以說，在武俠漫畫之中，道家思想（部分）一直是非常重要的內容題材。

## 佛家表現

佛教哲學涵蓋人的生死苦樂，若概括地說，漫畫中任何內容都可以配以一些佛學思想，例如因為角色的貪、嗔、痴而執於我，才會導致故事情節發展，但這種說法似乎太過霸道牽強，所以這裏也一如前文，挑選部分港漫作品的佛教內容表現來討論。

鄭健和近年的作品，故事開始時多有見證佛家「諸行無常」的概念，無論是《封神紀》、《西遊》、《阿修羅》還是《黑天龍》，作品開端都是主角的日常生活在頃刻間發生翻天覆地變化：在《封神紀》中，商朝被神族消滅，原本是王子的主角武庚被迫化身為奴隸阿狗才能生存；《西遊》中，天軍出兵消滅天羽龍族搶奪「奇經」，令主角白狼的平穩生活急轉為孤身守護「奇經」；《黑天龍》開首便描寫真龍部被滅，倖存的主角黑龍與幾兄弟妹只能跟從別的部族生活；《阿修羅》中，主角有魚在開始時就因為修羅神獠忌的突襲致親友盡喪。

---

32 黃玉郎作品，玉皇朝出版，2010–2016 年。
33 黃玉郎作品，玉皇朝出版，2012–2013 年。
34 黃玉郎作品，玉皇朝出版，2006–2010 年。
35 司徒劍僑作品，NEOSUN 出版，2001–2004 年。

雖然上述故事情況並不完全對應佛家「諸行無常」的原始理解，但鄭健和的作品確是頗常以「世事突如其來地轉變」作為開端。星雲大師引《大般涅槃經》曰：「一切諸行悉無常，合會恩愛必歸別離」[36]，上述作品中的幾位主角，在故事的很早期就已經跟「恩愛」別離，只是主角們不像星雲大師所言「容易（因為生死）生起宗教心」，[37] 雖然都有努力修行，修行的方向卻是戰鬥。順帶一提，「阿修羅」也是佛教「六道」的其中一個族群，學者陶國璋指，阿修羅武悍而有魔念，自有法力，欠福報，但亦最有戲劇性，因此最常被動漫創作者拿來使用[38]。

　　地藏王菩薩「我不入地獄，誰入地獄」的故事，相信不少人都聽過，這與儒家捨生取義的精神相距不遠，而漫畫中也有很多角色持守着這種態度。《西遊》中的唐三藏在下定決心和白狼一起去西天歸還「奇經」時這樣說：「人生充滿苦難，而苦難來自慾望。我曾想超脫塵世，斷絕七情六慾。……不能入世，領受七難八苦，又談甚麼修道悟證！」[39]

　　此外，《絕世無雙》中的黃帝病一向有救世之志，然而經過各種修練後始終無法到達強者的境界，直至在因緣際會之下獲得「魔界金典」，他為了救世，持佛心練魔功最終導致走火入魔，其佛門師父一片葉勸道：「徒兒，這魔功（魔界金典）不能再練啊！」黃帝病卻只答：「不……我不能不練……我必須救世降魔……我等不了。」[40] 雖然黃帝病行事心狠手辣，帶有「世間不容一點邪惡」的執念而偶有濫殺，心底裏卻依然保持着捍衛正道的理念。

---

36 星雲大師：〈最初的根本佛法 第三篇 三法印〉，「開山星雲大師」網頁，bit.ly/3JHSTad。
37 同前註。
38 陶國璋：《哲學五厘米》第 322 集〈佛教基本名相引介（三）〉，2020 年 7 月 10 日，youtu.be/u0nOHXSBi7M。
39 《西遊》第 8 期。
40 《絕世無雙》第 25 期。

坊間目前主要銷售圖中這類薄裝武打漫畫，不論故事描寫的是古代、現代還是架空世界，骨子裏其實都滲入了濃厚的武俠元素。

　　多得少林寺，佛門武功成為了人們最熟悉的武學體系之一，而武俠漫畫更將之發揚光大，並引伸為許多作品中非常主要的武學。以少林寺為題的武學，首推《新著龍虎門》中的「少林四大神功」：易筋經、洗髓經、金鐘罩、童子功。

　　而自 2000 年起，也有數部以「如來神掌」為題的作品，包括《天子傳奇 5 如來神掌》[41]、《新著如來神掌》[42]、《神掌龍劍飛》[43]，以及筆者有份參與創作的《神掌》[44]。值得一談的是，故事中當然有善僧有惡僧，但絕大部分作品 —— 除了《神掌》之外 —— 中的佛門武學都屬於正道武功，甚至有些武功是沒有善心便不能修得最高境界，例如《新著龍虎門》中，金羅漢一直無法修練至號稱無敵的金鐘罩十二關，最終原因就是他沒有佛心，不夠慈悲為懷，才無法練成這最強防守絕

41 黃玉郎作品，玉皇朝出版，2001–2005 年
42 牛佬、梁偉傑作品，和平國際出版，2003 年。
43 黃玉郎、牛佬作品，玉皇朝出版，2008–2009 年。
44 黃玉郎作品，玉皇朝出版，2015–2016 年。

學。[45]《神掌龍劍飛》的主角龍劍飛初學如來神掌時，也必需「心有如來，才能學如來」[46]。

在眾多港漫作品中，佛門弟子當然亦有不少惡徒，但普遍在漫畫家描寫之下，佛家往往展現出無與倫比、捨己為人的力量，例如《黑豹列傳》中，矢吹健次郎（或當時法號稱為「無假」）在修習並理解佛學中的「空」的後，學會放下我執，明白「空」並不是「沒有」，而是「並非獨立自存」[47]，因此，矢吹健次郎學懂了用自身力量誘發他人的潛在力量，稱為「無為勝有為」[48]。相比起道教元素的使用相對偏向正邪參半，漫畫業界在描寫佛教相關角色之際，更多展現出平等、放下、捨己的情操。

## 總結：武俠港漫　只此一家的漫畫形式

武俠作為期刊港漫中最主流的題材，因為繪製技術的持續提升，畫面十分絢爛。但筆者認為，這類漫畫之所以成為最受注目的作品，原因不獨限於其畫面質素，而是包含在作品背後更廣闊的義理。

誠如李志清所言，武俠漫畫的「武」是表，「俠」才是裏。雖然「俠」的意思在歷史長河之中出現過不少變化，但讀者在翻閱各種各樣的武俠作品時，終究可以從內容提煉出「俠」的意味，其中不少作品都蘊含了儒、道、佛三家的意涵，有說這三家分別代表「入世」、「無為」、「出世」，各位創作者將這些想法融入作品，透過角色行俠仗義的故事、仙家神話與道術背景，又或是佛門武學招數，表達出仁愛、逍遙、捨身取義、慈悲等概念。

---

45 《新著龍虎門》第 1047 期。
46 《神掌龍劍飛》第 2 期。
47 陶國璋：《哲學五厘米》第 319 集〈如化如化的佛教世界〉，2020 年 7 月 3 日，youtu.be/F2G7P63S_uI。
48 馬榮成監製：《黑豹列傳》（香港：天下出版社），第 671 期。

在 2020 年代總體港漫市場下滑趨勢中，武俠類漫畫成為了唯一的銷量保證，正如漫畫家鄭健和所說，港漫讀者大多接受長篇、「大路」題材的作品，短篇、另類題材只會有前者約七成的銷量。結果就是出版社為了維持生計，只好長期出版武俠題材，但又遭希望看到其他類型漫畫的讀者離棄，令業界陷入困局。

然而，即使漫畫作品好像老是聚焦武俠打鬥題材，但只要細心翻閱，讀者還是可以看到當中所滲透的各種正面價值內容。當然我們並不希望市場一味只有武俠題材，但武俠漫畫卻是其中必不可少的部分。

# 武打漫畫中的
# 女性地位

媒體評論家阿妮塔・薩克希恩（Anita Sarkeesian）指出，流行文化一直存在着性別歧視與刻板的性別形象，並遍佈於電影、電視、電子遊戲等之中[1]。筆者相信她應該從來沒有看過香港的期刊漫畫，假如有看過的話，應該會有很大反應。

期刊港漫很直接令人聯想到剛陽味、男性、肌肉、打鬥，其中的女性角色好像一直沒有甚麼地位：她們總是身陷險境，又或遭強姦污辱甚至被殺，藉此讓男角有機會英雄救美或復仇來刺激劇情推進。基於上述這類情節的普及化，香港漫畫一直予人一種宣揚強烈的男性至上、父權主義之印象。筆者甚至在網絡看過一些讀者的評論，認為期刊港漫根本不需要女角，總之一味打就可以了。

從女性主義角度看來，這當然是一件相當難以置信且不可接受的事，筆者雖然不算是女性主義者，但依然認為，期

---

1 朱莉安娜・弗里澤著、趙崇任譯：《女性主義 —— 21 世紀公民的思辨課》（台北：平安文化，2010 年），電子版，頁 289。

刊港漫作為能影響人心價值觀的流行文化作品，在這方面確實頗為落後。

　　以男性為主導的期刊港漫歷史中，其實曾出現非常多令人記憶猶新的女角色，包括《龍虎門》的慕容玉兒（玉兒）、《風雲》的楚楚和第二夢、《古惑仔》的細細粒等。儘管我們毋容置疑地同意這些作品表現出父權主義，但當中各式各樣的女角色代表了一種怎樣的價值觀？又，雖然男性當主角是壓倒性地佔多數，惟我們並非完全找不出以女性擔綱第一主角的作品，例如《古惑女》[2]、《001》[3]、《女紅棍》[4]等，這又是否掛羊頭賣狗肉？本篇將會對上述問題稍作介紹及討論，並以《神兵玄奇》的主角之一劍皇南宮鐵心為主要例子，觀察一下近代作品中的女性角色地位有沒有轉變。

### 女角色的性別定型

　　期刊港漫充分體現了父權主義的特點，利用各式各樣的

---

2　牛佬作品，浩一出版社，1995–1996 年。
3　黃玉郎作品，玉皇朝出版，1996 年。
4　十五少作品，出版資料不詳，2009 年。

女角色來呈現男性對於女性的要求，從中塑造或鞏固強烈的兩性價值觀。女角在強悍的男性世界之中，永遠屬於被保護的一方。筆者統計了《新著龍虎門》首 369 期中，出場次數比較多的所謂女主角馬小靈，在她決定出國讀書並淡出故事之前，合共登場 19 次，不論事件嚴重性，總共被保護了 6 次，而其他出場時間多是跟男主角王小虎談情[5]。

另一個港漫中經常強調的女性元素是貞潔，這也是傳統社會的價值取向，並繼而進行「蕩婦羞辱」[6]。筆者還記得當年在戲院看電影《風雲》，重要女角色孔慈說出「就算我嫁了給風師兄，我還是可以跟雲師兄你一起」[7] 這句對白的那一幕，全場起哄，其角色形象更因而改變；在原作漫畫中，她是溫柔卻不能自主的角色，但這句對白使她日後被稱為「蕩婦」。

而「蕩婦」形象亦多與壞人角色結合，這種設定也強化了「有強烈性需求的女性就是壞人」的印象，以《新著龍虎門》為例，在最初約 300 期就是這樣描述女性反派角色（見後表）。但這類描寫手法，隨着時間推移逐漸變化，在 350 期之後出場的反派女角色，例如白髮魔女、毒娃或十二殺星的雙子星，對「性」方面的描寫開始減少。與之相反，正派女角則主要描寫為溫婉嫻熟、賢良淑德等等，隱含了女性只是男性附屬品的一種形象。像《新著龍虎門》男主角王小虎在喜歡馬小靈的同時，也向月仙兒獻上不含憐憫與答謝的深情一吻，卻沒有被批判[8]。這種描寫以及讀者的習以為常，揭示作者和受眾普遍存在不平等的兩性觀念，女性若擁有情慾或者強烈性需求，就好像必然是壞事一般。

---

5 筆者的計算方法是以一次事件計算一次出場，而一次事件可能出現在連續幾期漫畫內。
6 據朱莉安娜·弗里澤的說法，蕩婦羞辱（Slut-shaming）表示若女性因放縱的性行為受到批評，而男性進行同樣的行為卻不被接受，這情況屬於雙重道德標準。
7 電影《風雲之雄霸天下》中女主角孔慈（楊恭如飾）的對白。
8 《新著龍虎門》第 117 期。

| 角色 | 描述 | 登場期數 |
|---|---|---|
| 胭脂虎 | 豪放淫蕩，陰毒陰惡，善用美色誘惑對方，媚功一絕。 | 4 |
| 女淫龍 | 天性淫蕩，風騷嫵媚，擅以雙眼迷人心魄，笑裏藏刀狠施毒手。 | 13 |
| 李淑琴 | 前半生水性楊花，有負丈夫做盡違心事。 | 28 |
| 月堡三魔女 | 隱現玲瓏浮凸的撩人體態，嬌媚冶艷，充滿挑逗誘惑。 | 47 |
| 陰菁菁 | 美艷……天性淫蕩的她……公然每日送他（丈夫）一頂綠帽。 | 109 |
| 千代子 | 風騷蝕骨，乳波臀浪令每個男人看得口涎長流，浪蕩非常。 | 119 |
| 鬼將軍 | 混血兒，身材玲瓏浮凸，性感誘人，妖艷中予人威武硬朗的感覺。 | 231 |
| 蠍王 | 蠍王則是天生淫婦，全無道德念，心腸毒如蛇蠍。 | 332 |

　　無論是讀者網友，甚至乎港漫編劇也好，好像都非常認同期刊港漫中女角的其中一個作用，就是充當發洩性慾的「工具」。比較直接的有《風雲》的劍晨受到藥物影響而強姦了楚楚，《街頭霸王》內達賴爾企圖強姦春麗等情節，而新帝國旗下不少作品都充斥了這類橋段。

　　然而，即使沒有直接強姦、企圖強姦或任何身體接觸也好，不少港漫作品都帶有對女性進行性騷擾，或者隨意意淫女性的內容，例如《新著龍虎門》首 100 期內就可以發現以下對白：

警察甲：「哇！胸前偉大，瀕臨絕種的哺乳類動物啊！……姑娘（女護士），你咁靚女，應該去選美至啱！」
警員乙：「計我話拍三級片仲正！」[9]

---

何武：「咁正斗既鬼妹都趕走埋，唯料啊！」
楊忠：「註定我哋少眼福，冰淇淋就無得食。」[10]

---

孔名：「正呀，仲有處女供應，聽日我起碼要兩個！」[11]

---

女淫龍：「我份人最好相『乳』，一定聽晒兩位靚仔吩咐。」
羅剎武士甲：「正啊！呢件香港導彈猛放生電，姣到出汁！」[12]

---

魔棍依魯山度：「女流之輩，只適合在床上過招！」[13]

---

靈蛇：「靚女，乖乖唔好郁，等我幫你舐走身上的蟲蟲！」
壁虎：「皮光肉滑，體香撲鼻，呢隻野味冇得彈啊！」[14]

---

9 《新著龍虎門》第 6 期。
10 《新著龍虎門》第 24 期。
11 《新著龍虎門》第 29 期。
12 《新著龍虎門》第 39 期。
13 《新著龍虎門》第 48 期。
14 《新著龍虎門》第 58 期。

翻江蛟：「捉了馬小靈後掂都未掂過，……假如再落入我手——即食麵，無得傾！」[15]

---

金剛寺僧人：「美人兒是否春心蕩漾，需要慰藉慰藉啊？」
女：「你們真是善解『淫』意呢！」[16]

不獨《新著龍虎門》，其實相當多期刊港漫都有類近的橋段及描寫，再次呈現出一種男女兩性之間的不平等關係。我們似乎很習慣期刊港漫男角的固有地位，尤其是主流武打漫畫中，男性角色想當然肩負起戰鬥的任務，那麼女角呢？主要就是負責持家、相夫教子的工作，這正好是傳統的兩性家庭崗位定型。

以馬榮成的《風雲》為例，第二夢屬於天資聰敏的女角色，更是第二刀皇之女、劍皇徒兒，刀劍雙絕，但她與主角聶風結婚後，基本上都沒有太多機會參與戰鬥，一直只是丈夫身邊的角色，或是為了尋找失蹤的兒子而四處奔走。情況與聶風一家相同的還有他的師兄步驚雲，在《風雲》第二部第五輯〈驚雲道〉[17] 中，步驚雲是負責外出打魚的經濟支柱，而其妻紫凝則是主理家頭細務的角色，基本上女角就無可動搖地要應付「母職」。

《新著龍虎門》中亦有類似內容，「為防仍有羅剎教奸細混進軍部醫院，小心起見，故三餐食用全由群英女將們親自主理。小珮：『那你（王小鷹）快找個女朋友，幫輕我和小菊嘛！』」[18] 這種「男主外、女主內」的家庭崗位形態好像尋

---

15 《新著龍虎門》第 58 期。
16 《新著龍虎門》第 74 期。
17 《天下畫集》第 136–142 期。
18 《新著龍虎門》第 157 期。

期刊港漫中的女性角色不少，亦不乏登上封面的機會，可是女角在故事中的形象地位，總體上還是較男角為低。

常不過，然而從女性主義的角度看，這卻是對女性的一種剝削。社會主義女性主義者（Socialist feminists）認為，這種對家庭崗位的偏見，使女性需要負起更多在家的無償勞動；再者，若作品多描寫女角以照顧家庭為樂，學者 Adrienne Rich 指這是父權體制下「讓女性確信這是她們的使命，減低了她們在勞動市場的參與度，從而強化女性對男性的依賴」[19]。

　　期刊港漫內的女性角色，大部分都依附於男角，甚至乎成為後者的成就指標。死在自己最喜歡的男人懷中（例如前述的紫凝），又或者為對方作出犧牲（譬如《新著龍虎門》中的莫邪，為了讓丈夫鑄出曠古爍今的絕世寶劍，以她自己的

---

19　Adrienne Rich, *Of Woman Born*，見陳惠娟、郭丁熒：〈「母職」概念的內涵之探討 —— 女性主義觀點〉，載《教育研究集刊》（台灣：師範大學教育研究所）1998 年，第四十一輯，頁 81–82。

軀體投入劍爐作為鑄劍之引 [20]），凡此種種情節，都好像不斷地向讀者暗示：無論在公共領域還是私人領域，男性的位階就是要比女性高。

## 以女性擔任主角又如何？

可能會有人質疑筆者，因為上述的作品都是「男性向」作品，所以描寫起來自然會更傾向「重男輕女」。關於這一點，在本文的較後部分還會作出一些探討，事實上，除了武打漫畫外，愛情、鬼故類港漫作品也多有這種貶抑女性自主價值的觀念。例如愛情故事會以男性有否出色事業來成就美好的姻緣；鬼故事則常見男人出外工作最終出軌，女角含怨而死的情節。

在期刊港漫的歷史中，當然亦有若干以女性擔任第一主角的作品，在這種狀況之下，又有沒有在作品的兩性價值觀上產生大幅度的轉變？

黃玉郎於 1996 年出版的作品《001》，是少數由女性擔任主角，或最少是雙主角之一的作品。漫畫中的主角冰姬是北韓女特務，她被逼受訓後執行暗殺北韓領袖金日成的計劃，後來被訓練自己的博士出賣，冰姬殺死對方後逃離北韓，參與各種特務行動，因緣際會下需要與男主角火狐合作執行各種任務。在故事中的大部分時間，冰姬都展現出不屈、堅強、戰鬥力高、機靈、威武的特徵，這些特點以往多數都是放在男性角色身上，甚至在作品的中段，更須由她前往拯救失手被擒的火狐。

整體來說，冰姬已經跟大部分主流武打港漫中的女角色很不一樣，然而《001》仍是表達了若干的父權主義意識，

---

20《新著龍虎門》第 169 期。

例如火狐、冰姬兩位主角的個性與身份，火狐是 CIA（美國中情局）前成員、至尊殺手、風流倜儻、善於交際、風趣幽默、富有；冰姬則是一個孤僻、孤單、沉默寡言、沒錢、個性抑壓的北韓平民，而且早期曾遭受男性主導的社會逼迫、接受博士施予帶有侮辱性的訓練，以上種種描寫皆建構出男女社會地位的不平等。與此同時，作品中依然有不少情節滲透出強烈的男性優越感，例如火狐有隨便性騷擾女角色的「權利」，卻幾乎不會被責罵，或者只是輕輕地被呵斥為「死鹹濕佬（死色鬼）」。又如故事中的一段劇情：女特工林娜受訓期間遭體格壯碩的男性強暴，而負責這次訓練的博士就說：「這樣才可以激發出妳原始獸性的戰鬥潛能！」[21] 隱隱表達出男性可以支配女性身體的意識。

真正由女性擔任故事唯一主角的期刊港漫雖然不多，但也不是完全沒有，算起來包括有七十年代的《小吧女》，八十至九十年代的《愛情故事》、《古惑女》、《紅燈區》，還有2009年的《女紅棍》等等，這類以歡場或江湖為背景的漫畫中，女主角的形像大多比較強悍、冷靜、有主見，例如《紅燈區》對三位女主角的描寫如下：

| 女角 | 描述 |
| --- | --- |
| 童恩 | 樣貌娟好，卻配上一對英氣勃勃的粗眉，是天生的領導者！ |
| 明明 | 纖纖弱質……充滿智慧味道。實際上，她在女人的圈子裏，經常都是主意多多的。 |
| 美鳳 | 魔鬼的身型，配上狡黠刁鑽的頭腦…… |

資料來源：《紅燈區》第 1 期

---

21 《001》第 2 期。

主流的薄裝港漫多數
以男角為封面，但間
中也會有由女角擔綱
封面的漫畫作品。圖
片翻攝自筆者藏品。

　　童恩在故事中確實是巾幗不讓鬚眉，多次展現智慧與勇
氣來對抗其他男性角色，但該漫畫以香港歡場作為故事背
景，終究逃不過男性角色地位較高，以及更有能力應付巨大
危機的想像。

## 獨立自主還是男性附屬？——以南宮鐵心為例

　　常言道「男兒當自強」，其實「女兒也當自主」，期刊港
漫，尤其是主流武打作品中，經常呈現出女角作為男角附屬
的情節，前面已闡述不少。不過，在恒河沙數的作品中，有
一個案例是很值得拿出來分享的，那就是《神兵玄奇》中的
女角南宮鐵心。在此先補充一下，有若干讀者認為南宮鐵心
與南宮問天最初的角色設定，應該是像古龍小說《絕代雙驕》
般的貴公子與窮小子兩兄弟競逐模式，只是後來漫畫家將南
宮鐵心轉為女性才發展成如今的故事，這裏我們就只當南宮
鐵心是女角即可。

南宮鐵心最初以女扮男裝姿態登場，她既是四大世家南宮家的繼承人，亦身居十大英傑之首，劍法出眾，後來遇上主角南宮問天，後者發現了鐵心的女兒身，在經歷眾多波折及出生入死之後，二人漸墮愛河。關鍵是，故事中直至第二輯開頭才揭露鐵心的親父身份，在此之前，武林中人都認定南宮問天與鐵心是同父異母的兄妹。而故事中呈現出的「男尊女卑」兩性不平等現象之一，就是二人雖然同被指責亂倫，但南宮問天仍佔盡了好處，例如擁有十大神兵之首的天晶、將會當上南宮家家主；而南宮鐵心卻被武林唾棄[22]，鐵心實際上也因為情愛而放棄了當上劍皇的願望[23]。這種對女角的安排本來跟其他主流港漫並無太大分別，但《神兵玄奇》安排了一次鐵心對男性支配定見的挑戰，以下節錄部分對白：

> 南宮問天：「今後萬事有我和天晶保護妳，誰也不可傷害我南宮問天的夫人分毫！」
> 南宮鐵心：「你說甚麼？你和天晶會保護我？你視我為弱者？」
> 南宮問天：「不，妳是劍皇，不用我保護……待得諸事了結，我會封劍不用……」
> 南宮鐵心：「你還是不明白！我要當天下第一的劍皇！你說甚麼封劍不用，只是在侮辱我！」
> 東方雄（鐵心之母）：「鐵心！……何不好好當盟主夫人，相夫教子？」
> 　　　　（一輪其他對答及戰鬥後）
> 南宮鐵心：「你只視我為弱者、養育兒女的工具；邪帝卻視我為一個劍手，縱使他比我強，也沒有了點兒看不起我……」[24]

---

22《神兵玄奇》第 139 期。
23《神兵玄奇》第 135 期中，南宮鐵心提及：「劍中之皇？這念頭自我遇上問天後，已拋諸腦後。南宮世家歷代祖先所追求的，不就是成為劍中之皇嗎？」
24《神兵玄奇貳》第 38 期。

以上這番對話算是期刊港漫的一個經典案例，是對於女性角色自主的一次重要表述，由南宮鐵心回應了過往其他女角色在重重制度下被壓抑的狀況。

鐵心的話顯示出，女性也有自己的事業、自己的願望，甚至不該以性別分界，應被視為獨立個體，她不是要成為「夫人」這種男性附屬品，亦不需要男性的保護，更加不要成為相夫教子的定型，因此她不介意邪帝比自己強，更重要的是她想成為天下第一劍手的願望受到肯定與欣賞。

筆者特別介紹這一段故事，是因為在充斥男性至上觀念，男角總是佔據故事中較高位置的港漫世界中，編劇對南宮鐵心的這種描寫特別有意思。不過，南宮鐵心在漫畫後期的表現多是為了拯救兒子而存在，依然無法徹底堅持「女性當自立」的態度。

## 厭女與主流男性形象

漫畫中呈現的女性現象，不外乎是反映一些社會現狀，並非完全由編劇純粹憑空創作。漫畫家們亦不一定有意識地寫出兩性不平等的故事，而是因為我們都生活在這種權力結構的社會制度之下，並且很容易產生出「厭女情意結」。

學者凱特・曼恩認為厭女（Misogyny）並不獨限於男性，女性也會有厭女情意結，而這是父權秩序的「執法部門」，以監管與執行性別化的規範和期待，讓橫跨不同年齡層的女性會因為性別與其他因素而遭受不合比例或格外具有敵意的對待[25]。在這種社會規範之中，男性會自然地覺得自己應該需要各種優待。以武打漫畫為例，唯男性要角可以享有成為幫主、武林盟主（權力）的資格，享有無邊艷福（性）的資格，

---

25 凱特・曼恩著、巫靜文譯：《厭女的資格》（台灣：麥田出版社，2021年）。

享有戰鬥（事業）的資格等等。

武打漫畫在塑造女性被支配的印象之際，亦構築起男性特質，透過文本呈現出一般的主流男性形象：故事中的男角都以帶有男子氣概（Masculinity）為成功標準，包括忠誠、英勇、義氣、堅毅等等，在不同的故事中都被視為男性應該要達到的境界。

在溫日良主編、鄧志輝繪畫的《海虎II》中，白軍浪因為喪妻之痛而避世，其子白首男也因為錯殺孩子而避世，這些行為被視為懦弱；相反，白首男的胞弟白次男因為喪子而向平民施以酷刑，就是霸主行為。學者盧省言認為，過度吹噓或渲染男子氣概其實是有害的，它會向男性加諸了不必要的壓力，無法適度宣洩自己的情緒，反而對健康有害 [26]。正如歌手劉德華於《男人哭吧不是罪》[27] 的歌詞：

男人哭吧哭吧哭吧　不是罪
再強的人也有權利去疲憊
微笑背後若只剩心碎
做人何必撐得那麼狼狽

父權主義制宰了社會上的男或女，雙方皆被定型，並內化成為我們生活的機制。當然，即使漫畫可能不經意地滲透了這些思想，作為讀者的我們也不一定會全數接收。正如我們玩電子遊戲時也不一定會受其影響，看色情作品時也多數不會轉化為行動。

可能有人會指港漫普遍屬於男性向作品，因此散發此等氣息無可厚非，筆者對此卻不表認同，難道男性向作品就一定要

---

26 盧省言：《有害的男子氣概》（台灣：網路與書出版，2021年）。
27 劉德華填詞、劉天健作曲，2000年發行。

表現出對女性的支配嗎？男角不能夠表達得更柔弱一點、更溫柔一點嗎？男角和女角就不能夠同時一起解救故事中的危機嗎？再進一步說，期刊港漫就一定只能給男性閱讀嗎？難道就不能打破這種偏見，透過令兩性地位更加平等，不再把期刊港漫局限為只屬於「中年大叔」的讀物？正如近 10 年來，日本《週刊少年 Jump》的作品也不只是青少年在閱讀，也有很多女性讀者群，讀者對象的性別界線已經愈來愈模糊了。

電影界有一個名為「貝克德爾測驗」（Bechdel Test）[28] 的簡單方法，以三個條件來評定作品中的女性角色是否得到充分發揮：

1. 最少有兩個具名女角色；
2. 她們互相交談；
3. 談話內容與男性無關。

筆者嘗試以這個方法檢視《新著龍虎門》首 500 期的內容，當中只有第 371 期的甲賀真弓、馬小靈、銀小菊三人在討論消滅修羅教計劃時，以及第 437 期媚娘與慕容玉兒的交談時可算符合上述條件，雖然《新著龍虎門》未能完全代表香港所有期刊漫畫，但港漫女角發揮空間之不足，大體上由此可見一斑。

## 從漫畫到漫畫業界

期刊漫畫中男女性地位的不平等，不單止呈現於作品內，也是業界現實。港漫業界陽盛陰衰的現象一直都存在，我們當然認識已故的兩位著名女性漫畫家李惠珍及雪晴，但整體上，女性從業員的比例依然極低。

---

28 朱莉安娜・弗里澤著，趙崇任譯：《女性主義 —— 21 世紀公民的思辨課》（台北：平安文化，2010 年），電子版，頁 314。

雪晴曾在一個訪問中表示，她一直很渴望加入漫畫業界，但漫畫出版社多數都只會聘請男性助理，直至 1988、1989 年左右，她才有機會進入漫畫界，但就像漫畫故事中沒有把男女角色一視同仁，當時男性上司多數希望女助理可以在公共交通工具還在運作之時下班，覺得女生不能熬夜，但雪晴則認為女性也一樣可以做到男助理的工作 [29]。

　　此外，也有傳漫畫公司因為員工陽盛陰衰，擔心聘請女助理有可能引致男員工之間不和，所以更少僱用女員工，久而久之，業界就自然罕見女性助理了，連帶亦更難有女性主筆可以在期刊港漫界發揮所長。

　　可幸，港漫業界中還是有很多出色的女性漫畫家，近年亦有漫畫公司聘請了一批女助理，雖然她們仍然在負責製作充滿男性至上意識形態的作品，但假以時日，還是盼望她們可以獲得編繪個人作品的機會。

## 總結：陽陰調合　編出更有趣的漫畫

　　本文闡述了香港主流武打漫畫中呈現出兩性極不平等地位的現象，很多作品只能展示出束縛女性的傳統價值觀，要求女性成為男人背後的支柱及賢內助，並在男性保護下成就男角的各種豐功偉業。

　　即使港漫歷史中亦有由女性擔綱主角的作品，但還是未能擺脫這種兩性不平等現象，例如《神兵玄奇》的經典女主角南宮鐵心，最終依然無法擺脫「母職」這項使命，將「成為劍皇」這個早年的畢生願望放下。

---

29 香港記憶及香港藝術中心：「香港漫畫：香港故事 — 訪問雪晴女士」，「香港漫畫 網上展覽」網站，2012 年 8 月 31 日訪問，bit.ly/3LFEqLY。

上述種種描寫的背後原因，亦跟社會中的父權主義有關，筆者認為期刊港漫在兩性權力的表達上是落後的，但這不獨發生在漫畫產業之內，同時也是普遍的社會現象。這不僅令女性被壓抑，同時也在渲染男性只能有單一形象，對男性來說也是有害的。

　　漫畫具有影響讀者價值觀的能力，它能宣揚美好的一面，讚頌各種美德例如勇氣、友愛、堅強，但亦有可能帶來壞影響，若港漫市場過於一面倒地充斥父權主義漫畫作品 —— 尤其是我們本來就生活在父權社會之中 —— 有機會加強父權意識形態。

# 漫畫之「神」
## ——漫畫中的神話傳統與改寫

## 前言

還記得曾經有一位港漫讀者致函予黃玉郎，表示全因為黃氏的《天子傳奇》系列，令他於中史科會考取得 A 等成績。我們當然知道如果單憑《天子傳奇》系列的內容，不要說在考試考取 A 等，可能連合格也難，畢竟你不可能在考卷上回答姬發是因為習得「渾天寶鑑」而打敗紂王。

然而，正如不少年輕人因為電玩遊戲《三國志》或《信長之野望》系列而對中國三國時代以及日本戰國時代產生興趣，進而深入鑽研並學有所成。期刊港漫即使經常予人打打殺殺、賣弄暴力的感覺，它其實也一直在運用大量中華文化元素，除了歷史、哲學，還有神話。

> 「遂古之初，誰傳道之？上下未形，何由考之？
> 冥昭瞢暗，誰能極之？馮翼惟象，何以識之？
> 明明暗暗，惟時何為？陰陽三合，何本何化？」[1]

---

1　屈原：《楚辭・天問》，中國哲學書電子化計劃，ctext.org/zh。

　　宇宙是如何構成？天地又是如何開闢？古代詩人屈原在《天問》就此作出提問。先民透過神話作解釋。而在過去 20 年，有兩部以神話為故事主要背景的港漫作品：《神兵玄奇》[2] 及《山海逆戰》[3]，分別以大量神話為基礎，結合傳統中式武俠建構而成。該兩套作品動用了大量神祇，包括女媧、伏羲、炎帝、華胥氏、各種異獸，以及不同的神話傳說。

　　神話作為先民對世界的初始認識，想像無限，因此與漫畫創作結合起來特別有趣。本篇將會以黃玉郎近年的主要名著《神兵玄奇》及邱福龍《山海逆戰》兩部作品為對象，觀察漫畫中如何應用神話內容，例如形象、神格、人性化，以及進行了甚麼改寫，呈現出夾雜傳統與創新的神話內容。

## 關於《神兵玄奇》與《山海逆戰》

　　《神兵玄奇》是玉皇朝出版社近 20 年來一個重要的 IP，故事以凡人借助各種由天上諸神創造出來的兵器，在人世江

---

2　黃玉郎作品，玉皇朝出版，第一輯於 1999 年推出，由於頗受歡迎，連同 2021 年推出的《天妖玄奇》也計算在內的話，合共有 17 部系列作。
3　邱福龍作品，Dark Comics 出版，2016 年 12 月起連載。

湖爭逐，主角南宮問天、鐵心等人透過爭奪各式天界神兵，成為武林霸主，打敗江湖上的反派，並進而與魔對抗。黃玉郎表示其創作靈感來自一部以兵器為主的電子遊戲，並為兵器賦予生命，再配以中國神話背景所成[4]。漫畫中亦有神祇如女媧、蚩尤、黃帝、羅剎、伏羲等登場，不止局限在憶述神兵的誕生，更會與人間主角互動，甚至戰鬥。

至於《山海逆戰》則設定於一個架空的中式世界，早期故事講述伯益發現吃下異獸後，人類可以發揮該種異獸的異能，他將所見的異獸記錄下來，寫成《山海經》，而主角勾徹本來是平凡小子，因緣際會之下吃了若干異獸而成為強者，投身各種江湖恩怨，日後甚至發現自己原來是蚩尤轉世，跟炎帝及黃帝的後裔發生激烈決戰。

上述兩部作品都運用了許多神話傳說元素並滲進故事中，發揮獨特功能，創建出黃氏與邱氏的新神話演義。以銷量及口碑計，《神兵玄奇》成為了黃玉郎其中一個最具叫座力的 IP；而《山海逆戰》亦是邱福龍擁有版權的作品中，最長篇的一部，也順利推廣到中國內地的網絡漫畫平台。

## 形象運用

### 女媧

說到《神兵玄奇》裏的神明，相信所有人第一時間都會想起女媧。根據神話學者的分析，女媧的形象隨着時代更易有很多不同的演變，例如由獨立神變成配偶神，從始祖神到兼具文化聖王形象等等[5]，不過就其外觀而言，人首蛇身就是女媧最標誌性、最為人熟悉的造型了，郭璞注《山海經》形容：「女媧，古神女而帝者，人面蛇身，一日中七十變，其腹

---

4　黃玉郎：《玉郎傳》（香港：玉皇朝，2018 年），頁 341–342。
5　范佳琪：〈論女媧形象的嬗變：以文獻學為考察〉，國立東華大學中國學系碩士論文，2007 年。

化為此神。」[6] 在出土文物的壁畫中，女媧也是以這種形象傳世，可以說，女媧自古以來的造型已非常固定，而漫畫中也使用了這個形象作為基礎。

在《神兵玄奇》中，女媧是自截雙腿創造神劍天晶，再由她的座騎靈蟒自願犧牲化為主人下肢，才成就了人首蛇身的形象[7]。而在此之上，為了加強「蛇」的元素，漫畫家將希臘神話中的蛇髮女妖美杜莎（Medusa）的蛇髮形象賦予在女媧身上，這是一個非常有趣的結合，女媧代表的是正義守護天地，而美杜莎卻代表着邪惡，偏偏設計者將兩者混合為一，暗示女媧也是正邪混合。在漫畫中，女媧因為與異魔決戰時不慎被魔氣感染而正中帶邪，跟傳說中女媧和美杜莎分別代表着的善與惡相當匹配，假如設計者最初並無這個意圖，也可以說是無心插柳柳成蔭。

除了外觀的蛇髮，《神兵玄奇》的女媧頭上也掛着古埃及法老和女王最常配戴的蛇冠。法老冠上的是聖蛇烏拉埃烏斯（Uraeus），形象是直立的眼鏡蛇，象徵王權、權利，是下埃及（Lower Epygt）守護神瓦吉特（Wadjet）的象徵符號。而女媧在漫畫中是守護天下的神中神，相當符合瓦吉特聖蛇所代表的意義。

### 伏羲

說到與女媧擁有最親密關係的大神，我們自然會聯想到伏羲，在漫長的中國神話演變史中，傳世文獻或出土文物呈現出的伏羲與女媧，曾被建構成幾種不同關係，如兄妹、夫婦、君臣等等。其實，神話原型中的伏羲與女媧同為人身蛇首，「腰身以上通作人形，穿袍子、戴冠帽，腰身以下則是蛇軀（偶有作龍軀），……男的手裏拿了曲尺，女的手裏拿了

---

6 袁珂：《山海經校注》（台北：里仁書局，1995 年），頁 389。
7 《神兵玄奇》第 86 期。

圓規」[8]。可能是為免造型與女媧重疊，《神兵玄奇》中的伏羲造型已經人形化，絲毫沒有保留任何獸形元素，形象從半獸形神祇，變成身穿中式戰甲的造型，早期甚至採用頭戴文官帽的聖人形象，總言之，作者始終將伏羲描繪成英氣凜然的人類外貌[9]。

## 黃帝

同樣將外貌從神變成人類形象的還有黃帝，袁珂引《尸子》說：「子貢曰：『古者黃帝四面，信乎？』」[10] 相傳黃帝身為管治中央的天帝，要觀察四方，所以外貌像四面佛一般，能朝四個方向觀察寰宇變化。不過，子不語怪力亂神，孔子對子貢提問的回覆是：「黃帝取合己者四人，使治四方，不計而耦，不約而成，此之謂四面。」[11]

經孔子一錘定音，黃帝的外貌就由與別不同的四臉天神，變成猶如真有其人的歷史人物形象，甚至被視為華夏一族的始祖，黃帝的形象多數是器宇軒昂、留有鬍鬚、極具威嚴的父輩形象，又因為黃帝之名，無論是《神兵玄奇》還是《山海逆戰》，其戰袍都是以黃色為主。

## 蚩尤

漫畫亦是戲劇，需要有對立面，凡說到神話中跟大神對立的，不少都會選擇兇猛的蚩尤，古書對其形象描述繁多，計有「蚩尤兄弟八十一人，並獸身人語，銅頭鐵額」（《太平御覽》引《龍魚河圖》）、「人身牛蹄，四目六手……蚩尤耳鬢如劍戟，頭有角」（《述異記》）、「蚩尤八肱八趾」（《繹史》

---

8　袁珂：《中國古代神話》（北京：華夏出版社，2006年），頁32。
9　伏羲在漫畫《神兵玄奇》第43期首次以內力形相出現，是一個身穿傳統中式戰甲，文武形象結合的外觀；但在《神兵前傳》第25期中出場的伏羲，則是散髮的野漢，中式戰甲也改為金屬物料造成的道袍款式。
10　袁珂：《中國古代神話》（北京：華夏出版社，2006年），頁128。
11　同前註。

引《歸藏》)、「食沙石子……食鐵石」(《龍魚河圖》) 等等 [12]。而出土文物如漢代石磚中的蚩尤畫像也是頭生角，人面獸身，並有尾巴的樣子，跟牛十分相似 [13]。《神兵玄奇》的蚩尤在外形上沒有保留太多牛的符號，頂多是將其醜化為人虎交合的後代；[14] 又或單純將之幻化為一個面目獰狗的凶神。反而《山海逆戰》中，基於主角勾徹就是蚩尤的轉生，因此沒有像神話般獸化蚩尤的軀體，但最少保留了凶猛的外觀，以及造型上頭戴類近牛角骨的飾品，算是保留了一點傳說元素。

## 神格運用

### 蚩尤

比起形象，蚩尤的神格可能更突出和固定，「凶猛暴戾，殺人而食……弒父殺母，屠殺親兒，以其骨煉火」[15]，而且野心勃勃，這當然跟黃帝戰蚩尤的神話有關。《神兵玄奇》將蚩尤描繪為凶猛之神，追求統治萬物的霸業，即使敗給黃帝，怨念依舊不減，「我蚩尤銅皮鐵骨，臂力萬斤，吹氣千里，智勇無匹，理應統治穹蒼，他媽的軒轅黃帝為甚麼要阻止我？為甚麼要殺我？毀滅了我的理想！……我的元靈在千年、萬年之後，也要達成我的理想！」[16] 他亦善於製造兵器，學者引《管子‧地數》所述：「葛盧之山發而出水，金從之，蚩尤受而制之，以為劍鎧矛戟，…… 雍狐之山發而出水，金從之，蚩尤受而制之，以為雍狐之戟芮戈」[17]，《神機制敵太白陰經》又指：「黃帝之時，以玉為兵。蚩尤之時，鑠金為兵，割革為甲，始制五兵，建旗幟，樹夔鼓，以佐軍威。」[18]《神兵玄奇》和《山海逆戰》都有蚩尤以骨鑄兵器的橋段，冶煉出「虎魄」

---

12  文中所引同註 10，頁 138。
13  馬慧珊、朱啟敏：〈中國戰爭神話中的蚩尤形象〉，輯於《神話與文學論文選輯 2010–2011》(頁 181–202)，檢自：commons.ln.edu.hk/chin_proj_5/4/。
14  《神兵玄奇外傳》第 3 期。
15  《神兵玄奇》第 1 期。
16  《神兵玄奇》第 27 期。
17  摘自《管子‧地數》，見馬慧珊、朱啟敏：〈中國戰爭神話中的蚩尤形象〉，頁 185。
18  同前註。

及「逆戰」[19] 兩把配刀，而他的戰鬥力之強，甚至連黃帝也奉其為戰神。

## 女媧

《神兵玄奇》中使用的女媧形象，主要來自她煉石補天的傳說，「女媧：神中之神，蒼生之母，最大功德乃鑄煉五色彩石及時修補青天，挽救大地於滅絕覆亡邊緣。…… 以彩石精華鑄成『天晶』神劍，除魔鎮世。」[20] 雖然在創刊號開始已提到女媧為「蒼生之母」這個始祖神形像，但在之後絕大部分的內容中，都沒有太多述及「女媧造人」這個化生萬物的形象，漫畫中的女媧被描寫為至高神，肩負起整個宇宙秩序和平衡的責任。

由於中國神話雜亂無章，所以不像古希臘神話般能輕易建立出一個諸神系譜，中國經歷不同部落和民族的融合後，眾多神明的形象被混和起來，是故諸神紛立。《神兵玄奇》則嘗試將中式神話架設為一個像中國王朝般的架構，女媧繼承元始天尊之位擔任眾神的領導者，並派遣任務予其他神祇來解救民間危難，例如命令黃帝到人間對抗蚩尤，以及着九天玄女下凡協助黃帝。不單如此，女媧也屢次顯靈向主角提供協助，實實在在的介入了人間決戰，以守護世間正義。

## 炎帝

《神兵玄奇》沒有讓炎帝作為主要神祇參與故事，而在《山海逆戰》則擔任了非常重要的地位。華夏民族自稱「炎黃子孫」，即是炎帝和黃帝的後裔，《淮南子・時則訓》中高誘注解：「赤帝、炎帝，少典之子，號為神農，南方火德之帝也。」[21] 根據神話學者章行指出，牛頭人身的炎帝是極慈愛

---

19 《山海逆戰》第 49 期。
20 《神兵玄奇外傳》第 3 期。
21 袁珂：《中國古代神話》（北京：華夏出版社，2006 年），頁 73。

的大神，為人類作出不少善行，例如教導人們種植五穀，又作為太陽神命令太陽發出足夠的光與熱讓農作物可以茁壯成長[22]。但在《山海逆戰》中，炎帝被改編成一個殘暴、小器、草菅人命及充滿野心的神，成為猶如傳說中蚩尤、鯀一般的叛神之神，神格上跟傳說完全不同。不過，邱福龍保留了炎帝作為農業之神及醫藥之神的神格，漫畫中的炎帝既是神農一族之神，同時也意圖透過種植大量句芒之葉，讓人類進食後可減少吃下異獸時的副作用而變得更強大，以完成炎帝的神異創世計劃。

## 人性運用

神話是先民的集體想像，可以說是對大自然變化的共同記憶，但中國神話的大神們比較高高在上，沒有太多情緒、情感，跟古希臘神話中的諸神充滿人性有很大分別。但應用到漫畫之中，神祇的作用卻不局限於純粹創世，除了作為兵器冶煉者的角色，也參與了不少劇情，尤其是人性化後結合各種愛情橋段，令神明間亦有很多像人類一樣的七情六慾。雖然中國神話也不是沒有配偶神，亦有生下兒女的故事，像女媧與伏羲就是其中最著名的一對，但沒有太多談情說愛的內容。不過在漫畫創作及改編加工後，眾神間的恩怨情仇不遜於凡間角色。

例如黃帝和九天玄女的關係，古籍《黃帝玄女戰法》提及，「黃帝與蚩尤九戰九不勝，黃帝歸於太山，三日三夜霧冥，有一婦人人首鳥形，黃帝稽首再拜伏不敢起。婦人曰：『吾元［玄］女也，子欲何為？』黃帝曰：『小子欲萬戰萬勝。』遂得戰法焉。」[23] 這個故事中，人頭鳥身的九天玄女其實是黃帝之師，而非生有情愫的對象。但無獨有偶，《神兵玄奇》與

---

22 章行：〈山海經（三）農神、商神、藥神的炎帝〉，《山海經現代版》（上海古籍出版社，1999年），bit.ly/3sPn492。
23 同註21，頁148。

《山海逆戰》都將這兩位大神描寫成一對情侶。《神兵玄奇》中的九天玄女看到黃帝「不貪圖逸樂，仁義之心惠及萬民，這高尚偉大的情操，令她漸由敬仰轉化為愛慕。」[24] 而在《山海逆戰》中，九天玄女也被設定為黃帝的配偶，甚至炎帝也介入形成三角戀[25]。

　　不單傳說的善神被人性化到懂得談戀愛，連惡神也有情。例如《神兵玄奇》中，西方邪神羅剎跟玉帝的女兒微陰公主互生情愫，並因為愛情消弭了邪意[26]；而其中一個主要凶神蚩尤，也因為善良的花神而消除了殺意，「純潔善良的花神洛仙，認為一戰功成萬骨枯，即使消滅蚩尤，難免生靈塗炭，遂自願請令下凡，望能以愛心淨化蚩尤戾性。……在花神循循善誘下，蚩尤戾氣日益消減，令半數部族解甲歸田。」[27] 蚩尤甚至在復活後因為對花神的愛而拋開了所有仇恨、殺戮與霸念，跟花神一同組成滅邪玄網，將企圖復甦的終極惡魔繼續限制於九重天之外[28]。「愛」成為了疏導一切仇恨的方法，這也是不少期刊港漫在武力決戰以外，常用的一種排解敵意、化解干戈之法。

## 神話改寫

　　《神兵玄奇》、《山海逆戰》皆運用了大量神話故事作為漫畫的基礎，除了前述的各位大神之外，還有各式各樣的神話內容，例如前者之中就出現神鳥鳳凰，祂因為禹的精誠而獻出自身羽毛，化成神兵鳳皇助禹治水[29]；而後者就將《山海經》中能無限化生為肉食的視肉轉化成能治療外傷的異獸。

---

24《神兵玄奇》第 31 期。
25《山海逆戰》第 49 期。
26《神兵玄奇》第 51 期。
27《神兵玄奇》第 69 期。
28《神兵玄奇》第 104 期。
29《神兵玄奇》第 71 期。

神話是期刊港漫常用的創作元素，一般來說比較多採用中國神話人物，如圖中的炎帝（左下）、孫悟空（左上）及女媧（右上）；反之，借用用外國神話則寥寥可數，圖中的蘇利耶（右下）屬於印度神話角色，在港漫作品中是相當罕見的。

　　不過，在神話的應用和改寫之間，兩部漫畫有着相當大的分別，《神兵玄奇》較多使用既有流傳的神話內容，雖然前面已經提過不少改動，但大致上沒有動搖傳說的基礎，例如女媧煉石補青天、伏羲創八卦、蚩尤是大凶神、黃帝與蚩尤的決戰等等，只是沒有完全套用諸神的神話內容，事實上這也是難以避免的，尤其中國神話本來就不易統合成為一個系譜。

　　至於《山海逆戰》雖建基於保有最多古代神話內容、被明代胡應麟稱為「古今語怪之祖」[30] 的《山海經》，然而在漫畫家改寫後，反而減少了《山海經》原著中的千奇百怪內容，只保留了各種異獸的奇特外形。尤其是黃帝、炎帝、蚩尤三大神祇的設定，改動甚大，他們都是全人形外觀，而且擺脫了神話中那些玄幻世界觀，改為更容易理解的物理宇宙觀，例如黃帝是外星 —— 華胥星的「人」；炎帝是一名遊歷太虛的武者；蚩尤則是與異獸原居於熒惑之境的人，被殺後由黃帝協助轉生成為故事的主角勾徹。

30 玄珠：《中國神話研究 ABC》（上海：世界書局，1929 年），頁 3。

邱福龍在《山海逆戰》運用了《山海經》的材料，再大幅改編成一部符合歷史或物理詮釋的中式武俠作品，這做法頗像中國神話的改寫傳統。不少學者都認為中國神話被歷史化或哲學化後，最終只剩下零散紀錄，無法像世界其他地方般，能夠保留原始又完整的內容[31]，借用學者袁珂的話，大約就是由「神話」變成「人話」[32]，使傳說內容變得更符合人類的邏輯思維，但同時失去了幾分先民的集體想像元素。筆者提出此一點，不在於要批判《山海逆戰》不夠玄想力，純粹是想從神話改寫的角度出發，去認識這套作品的創作方向。

　　儘管《山海逆戰》中的神話改寫幅度也不小，但我們依然可以看出，期刊港漫對神話的運用或多或少是比較保守，黃帝、蚩尤、女媧、伏羲等諸神大致接近傳統形象，分別繼續擔任傳說中善神與惡神的崗位。而且香港漫畫多數都只採用中國的神話元素，除了《神兵前傳5萬神之神》[33]及《西遊・妖怪道》加入了北歐、希臘和印度神話諸神屬於特例，一般而言，期刊港漫很少糅合外國神話故事。

　　反觀日本，動漫名著《聖鬥士星矢》[34]就是結合希臘及世界各地神話元素的最佳例子，而另一作品《終末的女武神》[35]（終末のワルキューレ）甚至將諸神改寫成殘忍地把人類視為玩偶的設定，玩味甚濃，也因此惹來宗教人士不滿[36]，所以改編神話也需要拿捏準確。

---

31 胡適認為大量神話經過孔子「子不語怪力亂神」的詮釋，以及孔子借增刪經典內容以傳揚其思想的行為，使原本的神話內容變得碎片化；玄珠（沈雁冰，筆名茅盾）則稱神話歷史化太早，易於使神話僵死，因為歷史化的神話必須去除一些不合邏輯的詮釋；袁珂亦贊同魯迅所指，神話無法在以儒家思想不談鬼神為主導的中國發光，反而只有散亡的論點，並認為將神話中的神祗推動成為歷史上的真實英雄，將之據為自己的祖宗有利於階級統治。

32 袁珂：《中國古代神話》（北京：華夏出版社，2006年），頁32。

33 黃玉郎作品，玉皇朝出版，2006年。

34 車田正美作品，集英社，1986–1990年。

35 梅村真也作品，德間書店，2017年起連載。

36 Universal Society of Hinduism主席Rajan Zed指摘《終末的女武神》將印度教的濕婆神改寫成殘忍又貪婪，是對印度教的一種泄瀆及扭曲；《終末的女武神》動畫亦在印度被禁播。NOWnews今日新聞網站報道，2021年6月22日，www.nownews.com/news/5621476。

## 總結：中式神話 寓學習於娛樂

中國神話故事雖然零碎，但其實內容甚為豐富，亦一直是文學、藝術或流行文化創作的上佳素材。期刊港漫也多利用各種神話、傳說作為背景設定，例如採用道教「八仙」元素的《八仙道》，以守護天宮四聖獸為設計概念的《龍神》[37]，還有源自中國文學改編的《西遊》、《神兵鬥者》[38] 等等，但近 20 年的期刊港漫作品中，最炙手可熱而又與神話拉上關係的，非《神兵玄奇》與《山海逆戰》莫屬。

本文借助《神兵玄奇》和《山海逆戰》，抽出部分主要神祇角色及內容，從形象、神格、人性以及如何改寫等幾個方向作出分析，觀察作者如何結合傳說和自己的想像力，呈現出具有獨特風格的新神話演義。讀者或多或少可以透過該兩部作品，認識神話中的一些原始內容，例如女媧、伏羲、蚩尤、炎帝等神明，以及《山海經》中的各式各樣異獸。

同時，漫畫家通過混入其他元素，強化了部分神祇的特徵，又或改寫了祂們的原本個性，在承傳與創新之中，為神話帶來了新的內容。我們大可不必因為那些都是漫畫而忽視其內容，事實上，經歷漫長的歲月，我們所知道的神話故事，其實不少都是經過不同的加工，因各種理由被改寫，中國神話雖然沒有像其他國家的神話系譜，但內容同樣是豐富而多姿多采的。

正如不少八九十年代成長的日本動漫迷，透過《天界小神仙》[39]（オリンポスのポロン）、《聖鬥士星矢》等作品認識世界各地的神話，港漫讀者也可能會透過漫畫對中國神話產生興趣，繼而朝着這個方向進行更多研究，這是閱讀漫畫所帶來的莫大好處，而絕非只有「教壞細路」一途。

---

37 邱福龍作品，騰龍出版社，1992 年。
38 司徒劍僑作品，大渡出版社，2015 年。
39 吾妻ひでお作品，秋田書店，1977–1979 年。

# 本地**歌影視**對**香港漫畫**的影響
## ——從《賭聖傳奇》說起

## 前言

　　香港期刊漫畫與影視娛樂的關係非常密切，而且前者總是能夠掌握當時的社會脈絡，推出與時下潮流相呼應的作品。香港期刊漫畫跟電影及電視相比當然是小眾，所以往往需要透過吸收或借用當時得令的話題來進行創作。

　　在跨媒體還沒有普及，很少電視劇、電影會將漫畫「真人化」的時代[1]，有一部本地漫畫作品簡直是將香港影視的輝煌與巔峰描寫得淋漓盡致，那就是由司徒劍僑、洪永仁聯合編繪，於 1991 年出版的《賭聖傳奇》[2]。

　　《賭聖傳奇》這部漫畫的內容，大量「借用」了當時的影視明星形象或故事概念，甚至連日本最受歡迎的動漫角色也「借來」使用，比起 2000 年代日本著名惡搞漫畫《銀魂》[3]，可說是超前了 10 年。

---

1　在香港漫畫史上，是有少量作品曾在 1970–1990 年代改編為電影或電視劇，例如 1979 年的電影《龍虎門》、1984 年的電視劇《醉拳王無忌》及 1990 年的《中華英雄》。
2　司徒劍僑、永仁作品，自由人出版社，1991–1994 年。
3　空知英秋作品，集英社，2003–2019 年。

## 從外國影響到本土的影視作品

香港的影視工業在上世紀七十年代中期開始就愈見成熟，及後甚至可以說是亞洲流行文化龍頭之一，也是本地主流大眾娛樂。據統計，香港家庭擁有電視的比例由 1967 年的 12%，到 1976 年上升至 90%，電視基本上成為了日常生活必需品；電影方面，於 1966 年曾錄得最高峰的 9,000 萬人次入場，其後才因為免費電視的普及而下降[4]，不過，電影業依然有無數紅星征服大量觀眾，因此不少香港漫畫都會把炙手可熱的紅星或電影作品視為創作靈感來源。

要數早年期刊港漫中較著名的例子，有何日君以美國超級英雄蝙蝠俠為造型藍本的《飛俠黑蝙蝠》、東方庸仿手塚治虫《小飛俠阿童木》繪製的《科學小金剛》，以及黃玉郎參考日本特攝片集「鹹蛋超人」（Ultraman，又稱超人奧特曼）創作的《超人之子》等。[5] 這裏可以看到，當時本地影視娛樂風潮多受到外國作品影響，又由於當時香港漫畫銷售對象主要

---

4　香港文化博物館：普及文化「眾樂與獨樂 —— 香港大眾娛樂的轉變」，香港文化博物館網站，bit.ly/3QaAq9E。
5　黃少儀、楊維邦編：《香港漫畫圖鑑 1867–1997》（香港：樂文書店，1999 年），頁 100–104。

是小孩，因此被改編成為漫畫作品的，大多是一些孩子們喜愛的作品。

到了七十年代，功夫片熱潮席捲全港，李小龍成為無人不曉的大眾偶像，港漫界當然沒有失諸交臂，功夫片熱潮孕育了香港期刊漫畫史上兩部經典長篇作品，其中一部就是上官小寶以李小龍為創作概念的同名作品《李小龍》[6]，並成就了港漫史上出版超過 1,000 期的鉅著之一。

除了《李小龍》之外，另一套反映香港漫畫業界受到本地影視娛樂業影響的作品就是《玉郎漫畫》，這部 1984 年出版的漫畫基本上每期都會邀請當時得令的明星接受訪問，配以漫畫化的表達形式，而漫畫主要內容則是將當時的大熱電視、電影改編成惹笑的「玉郎劇場」，例如第 1 期惡搞了電影《最佳拍擋》，第 157 期則惡搞電影《公子多情》等等。《玉郎漫畫》監製祁文傑表示，希望透過該書跟歌、影、視名人的互動與互惠，令漫畫的地位得以提升，與歌、影、視產業可以平起平坐。[7]

## 賭片熱潮與賭博漫畫的興起

雖然《玉郎漫畫》頗能夠反映香港影視的輝煌，構成了前述漫畫與歌、影、視的互動，但它畢竟是一部綜合漫畫，而非單一主題漫畫。相反，港漫史上曾因賭博主題電影興盛，而出現過一輪賭博類作品熱潮，其中自由人出版的《賭聖傳奇》，套用了很多真實人物、二創其他角色，並挪用其他作品的設定，借助電影及影視名人的威力，折射出本地影視娛樂黃金期，並成功創造出一套極具影響力的作品，日後同類型的漫畫作品多以其作為參考。

---

6　上官小寶作品，鄺氏出版社，1972–2009 年，全 1,580 期。
7　施仁毅、龍俊榮編：《港漫回憶錄》（香港：楓林文化，2019 年），頁 125–126。

賭博電影是港產片其中一個重要的題材，雖然在五十至六十年代已經有描寫老千或以賭博技巧為主題的電影，但說到經典，當然要數 1989 年由周潤發主演的《賭神》。該片的票房大收之後，玉郎集團（文化傳信前身）在 1990 年出版了同名漫畫作品《賭神》[8]，但主要是取其名稱，漫畫主角賭神也改名為「高傑」，而「高進」（電影主角名字）則變成高傑的弟弟，漫畫中的名字為「高俊」。由於《賭神》漫畫大賣，自由人出版社便照辦煮碗，以比《賭神》票房更高的《賭聖》為題材，甚至不惜從玉郎集團挖角，把《賭神》漫畫的編劇文迪請到自由人，推出《賭聖傳奇》一書 [9]。

　　《賭聖傳奇》大量挪用當年大熱電影《賭神》、《賭聖》、《賭俠》、《賭霸》等的人物造型或設定作為基礎，漫畫講述男主角周頌星 [10]（面相外觀為周星馳造型）以為父親在賭局中敗死於「不敗莊王」手上，故勤練賭術冀報仇，長大後認識了賭神（周潤發造型）、賭俠（劉德華造型）、賭霸 [11]（張敏造型）、賭后（鄭裕玲造型，為配合《賭神》電影內的角色人物關係設定，中期開始轉為王祖賢造型），一同挑戰不敗莊王。

　　雖然《賭聖傳奇》中後段已經脫離賭博，完全向打鬥情節傾斜，甚至加入副題〈激鬥篇〉，戰鬥場面也變得愈來愈誇張，甚至採用「龍珠式」的數值化戰鬥力，推出「100 億能量戰士」等，主線亦由賭博變成挑戰神的故事，但直至中段為止，故事中還是可以看見大量的本地影視元素。書內盡是以電影角色的形象來漫畫化演繹，例如漫畫主角周頌星誇張

8　嚴志超主編，玉郎圖書出版，1990–1992 年，全 102 期。
9　同註 7，頁 242。
10　電影《賭聖》中由周星馳飾演的男主角名為左頌星，電影《賭俠》內同為周星馳飾演的賭聖卻名為周星祖。這源於前者是王晶導演的作品，後者是劉鎮偉導演的作品，是由不同公司製作、內容上也沒有延續關係的兩部電影，後者只是「借用」了周星馳的賭聖形象。
11　《賭霸》是劉鎮偉導演的賭博類電影，算是《賭聖》的正統續篇。因為當時周星馳正在為王晶拍攝《賭俠》，所以《賭霸》雖然名為「賭聖延續篇」，電影主角卻是梅艷芳與鄭裕玲。片中由鄭裕玲飾演賭霸，但在漫畫的故事編排下，鄭裕玲成了賭后的原型，並和賭俠陳刀仔相戀。

的表情和動作；而且為了符合周星馳的無厘頭形象，周頌星的對白多數都用廣東話書寫，令讀者更易聯想到是真人周星馳的漫畫化。賭神高進的穩重，陳刀仔的義勇熱血，還有賭霸套用了電影《賭聖》中綺夢的形象，加入吳孟達造型的三叔，以及與電影角色同名的仇大軍，又借用《賭俠2之上海灘賭聖》電影畫出了「回到上海篇」，基本上幾齣最賣座賭片的主要元素都被納入故事，也反映出當年的賭片熱潮。

《賭聖傳奇》不單止使用了賭片的元素，還加入不少當時娛樂圈中其他演員與名人形象的角色，例如1991年電影《跛豪》票房大賣，漫畫中很快便出現了主角跛豪以及有份參演的「波霸」葉子楣造型角色。另外，在《九一神鵰俠侶》電影推出後，漫畫亦出現了片中銀狐的同名角色（郭富城造型），還加入了黎明、尊龍的造型角色。此外，《賭聖傳奇》即使不是首創以影視明星的肖像畫作為漫畫封面，但該書絕

《賭聖傳奇》可說是期刊港漫中的奇葩，前期戲仿香港影視作品，如圖中的封面都參照真人演員繪畫，至故事後期則大幅挪用日本動漫元素，因而成為港漫讀者話題之作。

對是最多使用這種方法繪製封面的主流港漫，全書 158 期中，封面出現明星真人面相的共有 89 人次（見附表，由於一個封面往往有幾位演員，因此合計多於總期數），而且幾乎都是出自第 77 期之前即該作品還沒有「龍珠化」的前段時期。

### 《賭聖傳奇》及《神聖俠》使用明星造型封面的演員統計 [12]

| 角色 | 出現於封面的次數 | | 角色 | 出現於封面的次數 | |
|---|---|---|---|---|---|
| | 賭聖傳奇 | 神聖俠 | | 賭聖傳奇 | 神聖俠 |
| 周星馳 | 24 | 5 | 周潤發 | 13 | 5 |
| 劉德華 | 26 | 12 | 張敏 | 9 | 1 |
| 賭后（包括鄭裕玲及王祖賢造型） | 6 | N/A | 黎明 | 2 | N/A |
| 郭富城 | 4 | N/A | 呂良偉 | 1 | N/A |
| 謝霆鋒 | N/A | 18 | 趙薇 | N/A | 5 |
| 林心如 | N/A | 8 | 張栢芝 | N/A | 13 |
| 陳冠希 | N/A | 2 | 吳彥祖 | N/A | 1 |
| 葉子楣 | 1 | N/A | 尊龍 | 1 | N/A |
| 其他 | 2 | 4 | 漫畫造型 | 77 | N/A |

　　畢竟名為《賭聖傳奇》，整體 158 期來說，以賭聖做封面是佔上絕大比例的（包括周星馳真人面相與漫畫中造型），但令人意外的是，如果只計算真人相貌被畫上漫畫封面的話，數量最多的原來是劉德華。劉德華作為娛樂圈的天之驕子，

---

12 筆者選擇這兩部作品，主要原因是兩者內容主題相同，而且《神聖俠》的基本角色關係、造型以及角色所用的絕技，均與《賭聖傳奇》非常接近。

英氣十足，故被用作漫畫角色原型的機會實在多不勝數，如《江湖大佬》[13] 的劉華、《古惑仔》[14] 的陳浩南、《火武耀揚》[15] 的雷火武等等。

在《賭聖傳奇》之後，雖然仍有若干本以真人明星為招徠的漫畫作品，例如牛佬的《江湖大家族》[16]、永仁的《神聖俠》[17] 均以真人明星擔綱封面，惟從封面所使用的明星來看，也反映了影視潮流的變化。儘管劉德華依然有不少擔任封面主角的機會，但《神聖俠》則以謝霆鋒上封面次數更多，而女明星則多為張栢芝及林心如。一窩蜂的賭博漫畫風潮後，期刊港漫就再沒有見到太多採用歌、影、視題材的作品，直至甘小文推出一系列惡搞電視節目及電影的作品，包括《一急踎低》（一筆 Out 消）、《百萬褲窿》（百萬富翁）、《沉淪記》（尋秦記）、《尿是故鄉黃》（茶是故鄉濃）、《無尿道》（無間道）、《西關大便》（西關大少），《笡箕變》（千機變）、《豬紅》（英雄），還有外語片如《變種校工》（《變種特工》）及《廿二世紀隊人兩鑊》（廿二世紀殺人網絡）[18]。

自漫畫《古惑仔》被改編成真人電影後，漫畫與影視之間出現了更多互動，而非之前的漫畫單向從影視作品挪用。《古惑仔》電影主角鄭伊健更因為該電影系列而人氣爆錶，成為了新一代的漫畫封面熱門人物，尤其多見於江湖類漫畫作品，除了本書〈比較篇〉中所提及的「古惑仔宇宙」作品外，也有擔任例如《刀光劍影油尖旺》[19]、《金牌爛仔》[20] 的封面人物。

---

13 牛佬、邱瑞新等主編，鄺氏出版社，1991 年創刊，總期數不詳。
14 牛佬主編，浩一出版社，1992–2020 年，全 2,335 期。
15 邱瑞新主編，新帝國出版社，1997–2021 年，全 1,154 期。
16 牛佬主編，和平出版社，1998–2003 年，全 253 期。
17 永仁、蔡景東、歐錦銓編繪，雄獅出版社，1999–2001 年，全 67 期。
18 文中所引甘小文作品的出版年份為 2000–2005 年左右。
19 余恩東主編，出版社不詳，1996–1998 年，全 87 期。
20 畢亦樂主編，豪天集團出版社不詳，1999 年，全 29 期。

香港薄裝期刊漫畫對影視界的挪用之所以可以流行起來，其中一個原因是這種「食潮流」的方式容易搵快錢，另一原因應該是由於香港沒有肖像權相關法例，嚴格來說，被繪畫出來的真人明星無法從法律途徑禁止漫畫作品挪用形象。況且大部分明星都是書內的主要角色，形象大抵上都較正面，所以《賭聖傳奇》和《神聖俠》似乎沒出現過被投訴的傳聞，即使是江湖或黑社會類題材的作品，使用演員做封面也沒有遇上太多挑戰，可以算是一種「默許」。

不過，即使香港沒有肖像權的法律，藝人或經理人公司其實仍是可以透過誹謗罪，控告漫畫公司使用藝人的肖像或損害了他們的形象。雖然並無公開實情，但有傳本地色情漫畫奇葩《姑爺仔》[21]（俗語姑爺仔指專吃軟飯的男人），曾因使用當時新一代型男明星吳奇隆的形象作為創刊號封面而差點被控告，之後就再沒有使用任何真人明星擔任封面人物[22]。

## 九十年代──漫畫文化的轉折期

一直以來，期刊港漫受到影視娛樂的影響甚巨，大量挪用歌、影、視作品作為漫畫的參考藍本，例如《賭聖傳奇》其中一期封面就直接繪畫出劉德華 1990 年大碟《再會了》的封套；至於受香港歌曲影響比較大的港漫作品，當數《狄克戀曲》[23]，當中不少單元的書題都是本地著名歌曲，例如〈情深再別提〉（第 54 期）、〈現代愛情故事〉（第 62 期）、〈對你愛不完〉（第 72 期）等等，本地流行娛樂一向深受漫畫界歡迎，而雙方的共同銷售對象都是年輕一族，這也是為甚麼漫畫以偶像作為封面，並出現前述封面人物變化的原因。

《賭聖傳奇》故事由中段開始發生了變化，賭博已經不再

---

21 吳文輝主編，鄺氏出版社，1994–1997 年，全 149 期。
22《姑爺仔》第 8 期，主筆 Man 專欄。
23 狄克主編，自由人出版社，1989–1993 年，全 214 期。

是情節上的重心，重點反而是「龍珠式」的戰鬥，作者司徒劍僑表示，因為已經再難創作出刁鑽的賭局場面，所以就轉為「龍珠式」打鬥，並在誤打誤撞下成功吸納了新讀者，令作品銷量上升，使戰鬥成為漫畫後段的核心[24]。這情況亦側寫出本地流行文化逐步被日本流行文化元素取代的現象。本地流行文化自九十年代開始，在日本流行文化產品進軍之下大受影響，年輕人的娛樂偏好也有所轉向，因此《賭聖傳奇》中後段的「龍珠化」，以及後來日本電子遊戲改編漫畫如雨後春筍般湧現，目標無非就是迎合年輕族群的口味變化。

前述 1990 年中後期至 2000 年左右，其實還有漫畫作品會以本地偶像明星人像擔任封面，但除了「古惑仔宇宙」中的書刊以外，大部分都不屬於大熱作品。而在過去 20 年之中，使用最多真人偶像做封面的港漫，應該只有以修圖聞名的邱瑞新系列作品，即使他所使用的繪畫方式是把真人相片經電腦修改為漫畫化形像，但從他所使用的真人包括外國著名影星或韓國流行娛樂偶像，亦可以看到本地影視娛樂的力量在近十年來已經減弱不少。

## 總結：以漫畫記錄香港人的集體回憶

明星偶像是流行文化的重要元素，他們的形象、個性深入民心，因此漫畫作品拿來使用，讀者很容易投入其中。與此同時，讀者也可以幻想一眾影視紅人如何「參與」在現實世界中沒有的演出，純粹從閱讀角度出發也是相當有趣的。不過，正如學者范永聰所言，這種「拿來主義」沒有發展出足夠的創意，純粹「搵快錢」或跟風，總的來說對漫畫界是有危害的[25]。

---

24 司徒劍僑：〈賭聖傳奇第一期〉，載於司徒劍僑 Facebook 專頁，2018 年 1 月 27 日，bit.ly/3z9g0rB。
25 范永聰：《我們都是這樣看港漫長大的》（香港：非凡出版，2017 年），頁 112。

而到了今天，歌、影、視娛樂碎片化，尤其是香港娛樂事業的低迷狀況並不亞於期刊港漫，樂壇沒有創作出足以令全港聚焦的作品，電視業日漸萎縮，港產電影近年也多數只推出回應社會議題的創作，這些都不會吸引到期刊港漫創作者拿來參考使用。

　　但我們回顧香港漫畫的歷史，歌、影、視對漫畫的影響不但實在，更是非常重要，它們為期刊港漫帶來不少創作靈感，亦擴充了題材。而《賭聖傳奇》是這段歷史的最重要見證，呈現了港產賭博電影的熱潮，體現了日本流行文化的影響，展現出 1990 年代的集體回憶，即使漫畫中借鑑、挪用的地方極多，依然值得在港漫史上記下一筆。

主編
鄺彬強

人物美術
黎智昌　劉偉峻

比較篇

曾位居世界三大漫畫產業市場之一的香港，如今已被其他地方迎頭趕上。我們在哪些環節落後了？本篇循足球漫畫、色情漫畫、大型漫畫活動，以及跨媒體發展這幾個範疇，比較香港漫畫市場跟日本、韓國、法國、美國等地有何分別，冀藉此檢視不足，再重新起步。

# 我們有「我們的
# 足球場」嗎？
## ——香港足球漫畫

　　香港人是酷愛運動——至少是熱愛觀賞運動[1]——的群體，而足球更是當中最受人喜愛的一種，甚至可說是全球最受歡迎的運動，沒有之一[2]。如果我們以日本足球漫畫《足球小將》[3]或《我們的足球場》[4]等所獲得的歷久不衰之評價和不俗銷量，[5]結合以男性和草根階層為主要對象的本地漫畫業，可想像本地足球漫畫也應有一定數量的潛在捧場客。

　　不過，與日本漫畫不一樣，足球漫畫在香港主流漫畫界始終沒有被視為主力，即使在各種運動類漫畫之中還算是獲得出版社的特別對待，間歇獲得機會，但依然沒有成功發展

---

1　香港人熱愛觀賞足球賽事的程度，從電視台常以破紀錄轉播費購入轉播權中可見一斑：電視廣播有限公司（即無綫電視）及樂視曾分別以 3 億及 4 億港元，購入 2014 年巴西世界盃及 2018 年俄羅斯世界盃的轉播權；樂視於 2015 年以約 4 億美元（約 32 億港元）購入 2015–2018 年度共三屆英超賽事轉播權。而 ViuTV 播映 2018 年世界盃決賽取得平均 24.4 點收視，令無綫電視同時段只有平均 2 點收視，足見香港人喜歡觀看足球賽事的程度。
2　根據彭博 2018 年 6 月報道 Nielsen 調查分析，足球是全球最受歡迎的體育運動，比第二位的籃球高出 7%。
3　高橋陽一：《足球小將》（日本：集英社，1981 年連載至今）。
4　村枝賢一：《我們的足球場》（日本：小學館，1992–1998 年）。
5　施仁毅於電子書《ACG 狂想曲》的第十六章提到，九十年代的港版《足球小將》銷量可與《蠟筆小新》、《龍珠》等媲美，每期都超過 10 萬冊。文章在 2014 年 10 月 15 日發表，載於香港漫畫書網站，bit.ly/3a4p6vS。

起來。本文將以相關作品的出版為軸，窺看其特徵，以及分析這個類別終究沒有茁壯成長的原因。

## 本地足球漫畫簡史

武打漫畫向來都是薄裝港漫的三大支柱中最歷久不衰的一支，恐怖鬼怪類和愛情漫畫則從上世紀七十至九十年代初開始成為另兩大支柱，至近年則只餘下武打類獨力支撐，運動類則可說是在這三類以外的旁枝末節。即使如此，港漫六十多年歷史中曾出現的運動作品繁多：籃球有溫世勤的《Jump & Shoot》[6]、陳志祥的《爆籃王》[7]和林競開的《另類漫畫》[8]；網球有劉雲傑的《Happy Tennis》[9]；桌球有酈世傑的《桌球王》[10]；賽馬則有永仁和蔡景東的《馬王》[11]等，但佔比最多的還數足球。計及可追溯的最早紀錄——六十年代莫君岳（上官玉郎）出版的一套薄裝漫畫《小球王》，就目前可援引的資料，香港至今約出版了共 20 套足球類作品（見下表）：

---

6　溫世勤，正文社，2008 年。
7　陳志祥，原載於袁家寶：《末日戰狼》（香港：海洋，1998 年）。
8　林競開，載於 Facebook 專頁，2014 年。
9　劉雲傑，One Comics 出版社，2008 年。
10　酈世傑，酈氏出版社，1999 年。
11　洪永仁、蔡景東，自由人出版社，1994 年。

## 足球類港漫作品列表

| 作者 | 書名 | 出版社 | 出版年份 | 出版期數 |
|---|---|---|---|---|
| 許景琛繪 李中興編 | 球王伝 | 玉皇朝 | 1994 | 2（精裝） |
| 許景琛繪 李中興編 | 球王鬥伝 | 玉皇朝 | 1995 | 2 |
| 曾月泉 | 實況足球 | 文化傳信 | 1997 | 5（精裝） |
| 甘小文 | 至 GOAL 無敵 | 君地 | 1997 | 54（精裝） |
| 袁家寶 | 足球神射手 | 海洋 | 1998 | 4 |
| 好小子 | 爆牙度 爆笑足球場 | 正文 | 1998 | 2 |
| 超人輝 朱榮華 | GOAL 疾風最強 | 鄺氏 | 1999 | 10 |
| 李志全 | Kick Off | 天下 | 1999 | 1（精裝） |
| 鍾長旭 倪振中 | 足球王 | 鄺氏 | 2000 | 4 |
| Bryan Ng | 得點之男 | G.M.T Printing Ltd | 2000 | 1 |
| 上官小威、 何聲華 | 10 號球衣 | 鄺氏 | 2001 | 不詳 |
| 鄺世傑 | 少年足球 | 鄺氏 | 2001 | 30 |
| 童彥明 | 風之 SOCCER | 正文社 | 2000 | 12（精裝） |
| 夜鷹 | 少林足球 | 不詳 | 2001 | 1（精裝） |
| 果人 | Number 10 | 創意傳媒 | 2002 | 1（精裝） |
| 夏偉義 | Winning Eleven 世界盃 | 不詳 | 2002 | 不詳 |

（續上表）

| 作者 | 書名 | 出版社 | 出版年份 | 出版期數 |
|---|---|---|---|---|
| 吳兆銘<br>李子健 | 大球場 | 浩一 | 2004 | 8 |
| 梁光明 | 快樂足球 | 大渡 | 2015 | 1（精裝） |
| 言某編<br>阿堪繪 | 給我記住香港 | Passion Prime | 2018 | 已完結<br>（網絡漫畫） |

　　自《小球王》之後，可考據的本地足球漫畫始自 1990 年代。但回顧香港電視台播放足球賽事的歷史，筆者對於七八十年代沒有任何足球漫畫感到意外。須知道，七十年代末至八十年代晚期本地足球運動非常興盛，足球賽事廣受大眾歡迎：1974 年，香港首次以人造衛星直播世界盃決賽[12]；1977年，無綫電視直播香港對新加坡的世界盃外圍賽賽事[13]；1990 年有商業贊助球隊加入香港本地聯賽，重建香港球市[14]。而那些年代亦正好是香港漫畫發展得最蓬勃的時間，出版題材又多，除了主流的武打、愛情和鬼怪類作品外，還有綜合漫畫、笑話類作品，但偏偏就沒有足球漫畫，甚至是運動類型的漫畫都欠奉。香港作為亞洲其中一個熱愛足球的地方，同時本地漫畫家又能特別敏銳地捕捉時人喜好加以繪畫，缺乏足球或運動類作品是令人意外的。

無論踢足球還是觀賞足球，其初衷也像閱讀漫畫一樣，追求「快樂」。圖為梁光明創作的漫畫《快樂足球》。

---

12 〈香港世界盃電視史〉，載於 Sportsoho 網頁，www.sportsoho.com/pg/magcontent/654862。
13 賴文輝：《簡明香港足球史》（香港：三聯書店，2018 年），頁 117。
14 同前註，頁 143–147。

直至 1994 年，香港足球漫畫才終於再一次獲得出版機會，而之前一年可能是香港足球漫畫的轉捩點，因為無綫電視於 1993 年每月轉播一場英格蘭超級聯賽，有線電視亦於同年開始每星期直播一場英超周中賽事，為香港球迷帶來更多外國球賽，還有 1994 年在美國舉行的世界盃，都增加了香港公眾對外國球賽的接觸，但 1994 年面世的《球王伝》依然沒有以當時主流的薄裝形式出版，只是以精裝本形式於香港書展推出，不過這部作品口碑銷量還算不錯。

　　此後二十多年都陸續有足球漫畫出版，惟僅有《至 GOAL 無敵》、《風之 SOCCER》可以維持出版超過一年，而其他包括《實況足球》在內都是以精裝形式出版，這裏可以看到出版社並沒有視足球漫畫為主力刊物。直到 1998 年的《足球神射手》，才算是首本以薄裝期刊形式推出的足球漫畫，作者袁家寶在創刊詞提到：「《足球神射手》共分四期，這是薄裝市場上的新題材作品，所以沒有前例告訴我們這類作品會否成功，……嘗試創造一個市場新指引。」[15]

　　2004 年出版《大球場》的浩一，其主要職員、行政部的 Jacky Man（出版社老闆牛佬的弟弟）亦誤以為隨着 2003 年賭波規範化後，足球漫畫的銷量會有提升，他曾經在專欄說：「《大球場》的題材，說的是這年頭非常熱門的運動——足球！非常熱門，原因馬會開啟了賭波這玩意後，香港人對足球這運動，就比以前更為熟悉，甚麼『皇馬』、『車仔』、『祖雲達斯』……等等，就聽得大家能詳了。」結果足球漫畫並沒有跟隨香港的足球賽事轉播普及或賭波規範化而水漲船高，眾多作品中除了《至 GOAL 無敵》成為長壽特例，其餘大部分都無法長期出版。

　　在主流漫畫市場不斷萎縮的情況下，足球漫畫當然只能

---

15　袁家寶：《足球神射手》（香港：海洋出版社，1998 年），第 1 期，頁 2。

跟隨其他非武打類漫畫退出前線。直至 2015 年的《快樂足球》最初以「漫畫＋足球雜誌」形式出版，三期完結後改以合訂本形式將故事說完，以及 2018 年推出的網絡漫畫《給我記住香港》，這兩套作品成為跟《大球場》相隔 10 年以後，唯二能順利連載完畢的足球漫畫。此後除了一些在個人 Facebook 專頁免費放發或者足球比賽宣傳用的漫畫，就再沒有具故事性的商營足球漫畫出版。

## 足球漫畫中的本土特徵

儘管本地足球漫畫數量不多，但各套作品的畫風、出版模式和讀者對象也略有不同，相當多元化，譬如以青少年為讀者對象的《實況足球》和《風之 SOCCER》，屬於日式畫風。曾月泉曾在網台清談節目中表示，因當時日本籃球漫畫《男兒當入樽》的成功而模仿其畫風繪畫出《實況足球》，令讀者一看就可以聯想到這是「《入樽》足球版」。[16] 而《風之 SOCCER》因為連載於漫畫雜誌《CO-CO!》內，所以也跟隨該雜誌的其他作品以日式畫風為基礎。

相反，以主流薄裝模式出版的作品，畫風大部分偏向寫實風格，也有在港漫風格之中加入仿照日本足球漫畫的角色造型，例如《大球場》的主角造型就是模仿《我們的足球場》主角之一騎場拓馬。另外，甘小文的畫風獨特，不易歸類，可是這些漫畫當中一樣滲有不少本土元素，成為了獨一無二的港式足球漫畫，例如甘小文的《至 GOAL 無敵》第一輯醉翁之意不在酒，雖以足球為主題，但其實多數是針對一些球壇著名事件進行二次創作，像巴治奧於 1994 年美國世界盃決賽射失十二碼、碧咸與女歌手維多利亞結婚、簡東拿於比賽期間飛踢場邊敵隊球迷等等，其中最重要的本土元素，是滲

---

16 動漫足球會客室：第二季第六集〈嘉賓：曾月泉、童亦名（童彥名）〉上集，YouTube，2016 年 10 月 4 日，youtu.be/GUoU9LBhb3k。

入了對時政的戲謔及批判內容，又加插當時無綫電視劇《真情》的人氣角色 May May（由馬蹄露飾演）在漫畫中與傑 B 仔（戲仿曼聯球員傑斯）互動，還有本地通俗的「屎尿屁」笑話。至於夜鷹的《少林足球》根本就是同名電影的衍生漫畫。有些作品如《實況足球》和《少年足球》則選擇以中學生足球為主題，因此故事中的比賽環境一律為硬地足球場，是非常有本土特色的作賽環境。

除了賽事本身，「打假波」（比賽造假）是香港足球其中一個重要話題，故亦會成為足球漫畫的題材，《足球神射手》即為一例，這點與日、韓足球漫畫總是述說純粹的足球熱情很不一樣，甚至連廉政公署也曾出版一輯講述打擊「假波」的漫畫小冊子 [17]；此外，不少作品都會觸及主角為追逐夢想而與家人發生衝突的內容。上述兩點反映出香港足球運動員不易維生的艱苦處境，充滿現實掙扎，以及香港人對金錢的觀念。

自九十年代開始，隨着資訊發達，電視台播放的外國球賽愈來愈多和頻密 [18]，在本地球迷心目中，外國球星的地位逐漸取代香港球星，故本地足球漫畫多會加入取材自外國球星形象的角色，這是其他國家的足球漫畫相對少見的現象 [19]。例如《實況足球》的男主角就是巴西球星朗拿度（Ronaldo）剃光頭時期的外型；《快樂足球》則在故事內文中描繪了造型參照已故阿根廷球王馬勒當拿的教練角色，以及故事開始時主角在夢中跟一眾以曼聯球員為形象的人一起踢球；《得點之男》則以意大利球星巴治奧造型的角色擔任封面人物，內容亦有頗多外國球星小故事，例如第一章就講述巴治奧於 1994

---

17 廉政公署：《重大案件漫畫「假波風雲」》，載於 iTeen 大本營網頁，iteencamp.icac. hk/comic/detail/927。

18 自 1995 年有綫取得英超在香港的獨家轉播權，每週播放多場英超賽事。其後陸續引入西甲、德甲、意甲等聯賽賽事。

19 高橋陽一的《足球小將》是罕見的例外，自《足球小將 Road To 2002》開始加入影射真實球員的角色。

年美國世界盃決賽射失十二碼，將冠軍拱手讓予巴西隊的一幕。

在芸芸足球類港漫中，最為人所知的當然要數甘小文的《至 GOAL 無敵》及好小子的《爆牙度爆笑足球場》，兩套作品的主要角色皆戲仿真實球星造型，並加入天馬行空的足球比賽內容，這種風格特別適用於搞笑漫畫，可以令讀者更投入。即使沒有使用真實球員形象，不少作品也會在書中加入一些足球資訊，作為吸引讀者的方法，例如《足球神射手》、《疾風最強》、《10 號球衣》、《少年足球》和《快樂足球》都加設足球資訊和情報、球會特輯、本地球星專訪，又或隨書附送由漫畫家繪製的球星海報，使整本作品變成雜誌而非純粹的足球漫畫，而對於外地漫畫讀者來說，這種雜誌化的出版模式可能是一種頗新奇做法。

## 無法成為主流的三大因素

即使並非足球漫畫，偶爾都會有主筆或編劇將對足球的熱愛滲入作品，例如馮志明、栢迪、司徒劍僑三人合著的作品《風塵三俠》[20]，書中三位主角分別名叫白衣拉素、飛燕樂和曼徹斯特（名字近似外國著名球隊拉素、飛燕諾及曼聯）。及後，司徒劍僑更為曼徹斯特這位造型酷似球星碧咸（David Beckham）的角色出版獨立期刊，名為《紅魔鬼》[21]，並開宗明義以曼聯球員作為主要角色，但《風塵三俠》與《紅魔鬼》兩套作品都屬於科幻格鬥類漫畫。而古裝武俠漫畫《天子傳奇 6 洪武大帝》[22] 朱元璋踢蹴鞠，以及筆者參與編劇的《少林寺第 8 銅人外傳》[23] 中乳發財透過足球認識同伴重要性的故事情節，皆反映足球運動或外國球星在漫畫業界中的受歡迎

---

20 馮志明、栢迪、司徒劍僑合著，JA 出版社，1999 年。
21 司徒劍僑，鑄晨出版社，2001 年。
22 袁家寶繪、鍾英偉編，玉皇朝出版社，2006 年。
23 鄺彬強繪、余兒及漫遊者編，福龍動漫，2011 年。

程度，可是，足球漫畫終究只能成為港漫界的枝節。歸納起來，得出以下三個論點：

## 1. 港漫無法擺脫武打漫畫的思路

　　香港漫畫從業員對於實景、速度和力量的描繪技術，本來就與足球漫畫非常匹配，而且他們當中有不少都是足球愛好者，例如甘小文、梁光明、鄺彬強、鄺志德等都是球迷，也熱愛足球，袁家寶更曾是香港青年軍球員，對足球的認識不會淺。然而，香港漫畫的製作群體沒有擺脫主流題材 —— 武俠漫畫的框框，例如繪畫的肌肉紋理過分賁張或武打時的肢體動作不夠真實，都成為繪畫運動漫畫時的障礙，本文提及的眾多作品，如果是以薄裝書形式推出的，畫面都沒有進行調整，依然是那種充滿肌肉的角色形象。反之，以精裝形式出版的作品，畫風就與主流港漫有分別，例如《球王伝》採用 Q 版造型，《風之 SOCCER》和《快樂足球》屬於日本少年漫畫風格。

　　此外，足球漫畫的文本內容也同樣屬於主流武打形式，即使像《少年足球》使用本地真實學校來繪畫校際比賽，書中角色的別號仍無法擺脫武俠風，例如皇仁中學的皇牌狼牙、裘錦秋中學的鬼斧、沙田官立中學的雷龍雷虎兄弟，正正反映出創作者未有擺脫武俠漫畫的思維。

## 2. 寧出打書　不出運動書

　　牛佬曾在接受筆者訪問時表示，由於本地漫畫書刊以武打類為主，因此如果找一批助理去做非主流書刊的工作，他們的拼勁也會較低落。或許真實情況與此相反，從作品的質素來看，幾乎各大漫畫公司均沒有安排實力最強的漫畫家或助理製作隊伍製作足球漫畫（或更直接說是非武打類漫畫）。在超過 60 年的現代香港漫畫史上，就只有溫日良、鄧志輝的

《風刃》[24] 是以出版社最主力的創作班底繪製運動類作品。袁家寶對筆者說，在港漫最輝煌的年代，正因為武打書可以賺更多錢，出版社老闆寧願製作主流武打漫畫而非實驗性質的漫畫，在香港整體氛圍都「向錢看」的環境下，沒有老闆願意推出足球漫畫，變相令足球港漫失去發展機會。

### 3. 缺乏夢想與熱血

　　足球漫畫最重要的是哪一部分內容？日本足球漫畫中最重要的環節是追求競技和勝利的那一份熱血，更重要是對夢想的追逐，例如殿堂級足球漫畫《足球小將》內最重要的就是追逐「主角戴翅偉（日版原名大空翼）為日本奪得世界盃」的夢想。試想像《足球小將》開始連載的 1984 年，當時日本足球的發展甚至不及香港，但日本的少年漫畫就總帶有令人以為不切實際的夢想。以學界足球為主題的《足球風雲》[25] 則以「全國制霸」為目標，《Giant Killing》[26]（港譯《踢狠勁》）則從身為球隊監督的主角出發，寫出弱隊如何透過各種戰術操作戰勝強隊。

　　反觀香港足球漫畫雖然保有對足球的熱情，但當中還是夾雜着球場外的情感和事件，例如袁家寶的《足球神射手》縱使講述對足球的熱情，卻以「打假波」作為主題；《球王伝》則講述主角希望戰勝敵方球隊以贏回父親遺物；《至 GOAL 無敵》的球賽元素雖然較豐富，惟事實上最重要的是批評時政和更核心的 —— 搞笑。《得點之男》作者吳嘉恩認為，讀者比較喜歡純粹的技術與熱血描寫，而比賽以外的枝節並不太受讀者歡迎 [27]。

---

24 溫日良、鄧志輝，海洋出版社，1997 年。
25 大島司，講談社，1990 年。
26 綱本將也、辻智，講談社，2007 年至今。
27 動漫足球會客室：第二季第二集〈嘉賓：謝森龍異 Sam Tse、余兒〉，YouTube，2016 年 8 月 26 日，youtu.be/JuAuEfU0gt0。

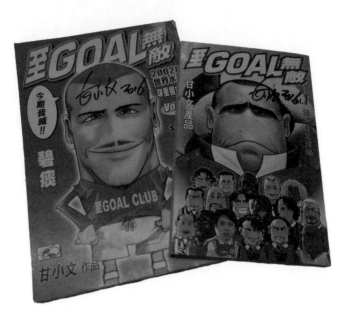

說到香港的足球漫畫，相信大家一定不會忘記甘小文的《至 Goal 無敵》。

　　另一個關於足球漫畫販賣的焦點就是友情，這在不同作品中都或多或少有涉及，然而大多數作品都沒有成為長到可以比較仔細地描寫賽事內容。《風之 SOCCER》能夠連載六年，成為了相對罕有的特例，因此這部作品可以對競技和友誼的內容有較多着墨。但總體而言，本地足球漫畫沒有足夠引人入勝的足球競技描寫和熱血橋段，在追求故事內容的讀者市場中，足球漫畫欠缺實績支持。芸芸作品中只有《至GOAL 無敵》取得成績，每期最高銷量達 20,000 冊，以精裝期刊來說應該是史無前例地好[28]，但也未能吸引出版社繼續支持這個題材。

　　難道現實中沒有優秀的足球實績，就不會有好的足球漫畫嗎？不，從《足球小將》這個經典例子我們已經可以看到，

28《JET magazine》：〈甘小文訪問〉，Facebook，2016 年 6 月 27 日，bit.ly/38amoE5。

漫畫的影響力甚至可以大到改變一個國家的足球發展命運，因此無論香港足球市道如何，代表隊的戰績是否依然停滯在亞洲區不上不落的水平，都不影響足球漫畫的發展。而對於賭波的人來說，他們只追求賽果，講究故事的「足球漫畫」不是他們那杯茶[29]，這或多或少說明為甚麼賭波規範化未有為足球漫畫帶來更多機會。

隨着港漫市道衰落，最近一本與足球有關的實體作品，已經是 2015 年梁光明的《快樂足球》，網絡連載作品則有 2018 年夏天推出的《給我記住香港》。本地漫畫出版社如今已經保守到只推出一本作品保住生意，要出版社再推出足球漫畫似乎相當困難。不過，在最艱難的時候，或許就是最開放的時候，當日甘小文就是因為約滿離開大型漫畫公司，在最艱苦的時候自資出版了《至 GOAL 無敵》，誰又能說準不會有下一個像這樣的新作品橫空出世？

## 日本足球漫畫——現實與夢想互補

說到足球漫畫，當然不能不說日本，沒有任何一個國家的足球漫畫可以像他們一樣成功，並與現實互相結合。眾所周知，《足球小將》[30] 是不少日本足球運動員的啟蒙，但它可說是一個特例，因為在此之前，日本隊曾於 1969 年歷史性取得奧運男子足球銅牌，在國內也產生了一定反應，惟同年代由梶原一騎創作的足球漫畫《赤き血のイレブン》[31] 則未為國民帶來太大影響。

如果依時期作對照，香港足球的發展在八十年代初期毫不遜色於日本，惟 1983 年至 1984 年可能就是港、日兩地足球發展的一個小小黃金交叉。1984 年及 1986 年，香港足球

---

29 同前註。
30 高橋陽一，集英社，1981–1988 年。
31 梶原一騎原作、園田光慶、深大路昇介畫，少年畫報社，1970–1971 年。

說到日本足球漫畫，《足球小將》應該是無人不識的大作。圖為筆者珍藏的《足球小將》作者高橋陽一親筆畫。

班霸寶路華及精工相繼退出聯賽，而全華班政策（禁用外援球員）亦令本港足球賽事水準及入場人數下跌[32]。

　　《足球小將》漫畫自 1981 年開始連載，1983 年開始動畫化，至 1988 年漫畫第一部完結，憑藉「以弱勝強，挑戰世界列強」的夢想為核心，令當年的日本小學生對足球產生極大興趣。根據日本足球理事會前會長平田竹男研究，當地 12 歲以下的註冊會員由 1979 年的 68,950 人，到 1987 年升至 195,667 人（至 2016 年更達 268,000 萬人），側面反映《足球小將》在吸引足球少年粉絲上有多麼重要作用[33]。日本足球名將中田英壽曾表示，正是因為《足球小將》展現的英雄夢，令他在棒球和足球之間選擇了後者。這個由《足球小將》引發的「足球夢」直至現在依然持續，「夢想」二字更成為眾人共同語言。像 2021 年東京奧運男子足球賽事中，日本代表隊成員都希望能像《足球小將》內容般，於決賽遇上巴西隊實現「夢之對決」，將漫畫的夢想化為現實。

　　可能因為《足球小將》作者高橋陽一年輕時最痴迷的運

---

32 賴文輝：《簡明香港足球史》（香港：三聯書店，2018 年），頁 138–143。
33 〈亞洲之光日本崛起的秘密：足球要從動漫抓起〉，載於新浪新聞網站，2018 年 7 月 4 日報道，bit.ly/3bpBlmQ。

動是棒球，其實不太認識足球，所以他才會有這種想像力，並成功激發國民的「足球夢」。回到香港足球漫畫，在非常務實的香港漫畫家筆下，他們可以想像的最多是如何在一次國際友誼賽中打敗豪門如巴西或其他外隊，而不是在正式比賽中挑戰世界強隊獲得佳績。

## J-League、香港足球聯賽與漫畫的起落

日本和香港的足球發展無獨有偶地於 1990 年代蓬勃起來，日本聯業足球聯賽（J-League）在 1992 年正式成立，大約稍早一些的時間，職業化已久的香港足球因許多企業以贊助或收購形式組軍晉身甲組聯賽，這些球隊包括麗新、依波路、快譯通、好易通等，跟傳統列強南華和愉園進行激戰，令球壇一時中興。然而，不管球壇如何興盛，香港足球漫畫並未隨之受惠。

相反，日本足球漫畫開拓了高校競技以外的職業足球新主題，《我們的足球場》是被中生代漫畫迷譽為文本最佳的日本足球漫畫，它跟 J-League 可說是共同成長；在同一時期，也有另一本題材相近的作品《足球之夢》[34]，以及沒有中文版的《嵐のJボーイ　ぶっとび闘人》[35]，見證着日本職業足球的起飛，前兩個作品更不約而同地在故事前段描寫 J-League，在後段則集中繪畫日本隊如何突破世界盃外圍賽。

值得一提的是，除了謳歌足球夢，漫畫也會觸及現實問題，如日本於九十年代建立職業足球聯賽時，球會、球員、整個聯賽的營運等各種難題。舉例說，由於資本、規模等「入場門檻」要求嚴格，除了住友金屬（日後的鹿島鹿角）、讀賣新聞（川崎讀賣）、全日空（橫濱飛翼）、日產（橫濱日

---

34 堀內夏子，講談社，1993-1999 年。作品日文原名是《Jドリーム》（J Dream），很明顯就是表達日本職業足球早期發展的期許。
35 樫本學，小學館，1992-1995 年。

產）或松下電器（大阪飛腳）等十家大企業外，小企業根本經營不起職業球隊，寧願選擇退出聯賽。《我們的足球隊》便花了不少篇幅描寫「山城自工」（主角高杉和也所屬球隊）如何排除萬難升格為 J–League 的「東京山賊」隊；而在《足球之夢》中，亦可以一窺 J–League 成立之初，公司的球隊員工代表變成職業球員的心路歷程。從九十年代初的日本足球漫畫中，我們看到日本足球那種躍躍欲試但又戰戰兢兢的心情，並擺脫了《足球小將》「奪取世界盃」那過於偉大的夢想，日本足球試圖腳踏實地面對職業足球之難。

香港足球在 1998 年爆發了「打假波」醜聞，足球員陳子江、陳志強、韋君龍、陸嘉榮及劉志遠被檢控，令香港足球的形象更衰落。貪污與夢想當然難以互相結合，但這些事件確實影響了香港社會對足球的印象，漫畫界也自不待言，所以香港足球漫畫很難打破整個環境的氛圍，無法創作出充滿愉快氣氛的漫畫。相反，日本足球漫畫始終保持着足球的純粹。至九十年代末期，日本足球以至足球漫畫迎來巨大突破，日本於 1998 年世界盃首度進入決賽週，加上名將中田英壽加盟意甲球隊佩魯賈，為日本足球帶來了新風氣，這段時間出現了不少將舞台搬到外國的漫畫作品，例如《足球戰將》[36]、《足球風雲 III 熾熱的挑戰》[37]、《球場幻想曲》[38] 等都以歐洲球壇為背景，反映日本足球希望跳出本土，登上更大舞台的躍動心情。

## 兩地足球發展：求進 VS 投機

日本於 1998 年在世界盃取得突破，再加上 2002 年作為世界盃主辦國之一並打進 16 強，帶動球迷回歸，足球聯賽的入場人次漸見回升並大致平穩。而在這段時間，日本職業

---

36 愛原司，講談社，1993–2000 年。
37 大島司，講談社，1997–2000 年。
38 草場道輝，小學館，1999–2004 年。

足球無論是球會經營或球員方面都沒有太大進步，漫畫界也透過作品跟現實進行了形形色色的對話。日本足球漫畫對日本足球的關懷可謂憂戚與共，2001 年的前幾年，日本經濟不景導致球會難以承擔歐洲球星外援的薪酬，各大球會經營困難，叫苦連天，但賽會依然容許增加球隊數量，例如 1998 年新增了札幌岡薩多，令聯賽增至共 18 支球隊，在僧多粥少下令經營更困難，《Orange》[39] 和《球團風雲》[40] 兩部作品就是漫畫家對當時球壇的回應。

球會以外，2000 年代，日本足球其中一個最重要的問題就是前鋒質素不佳，出色都是中場球員，最有名的當然是中田英壽和中村俊輔，二人都在歐洲取得相當成就；但鋒線方面，由於國內球隊多聘請外援擔任前鋒，也沒有太多本土前鋒有實力外流，在這個惡性循環之下，日本鋒線球員被批評為得分和決斷力不足，在 2006 年至 2010 年的五年間，只有一位日本人奪得國內最高級別職業聯賽的神射手，合共三次佔據前三名 [41]，鋒線問題在國家隊延續，尤其是面對歐、非或拉美洲球隊時更明顯。當時漫畫界就有《Goal Den Age》[42] 和《足球騎士》[43] 對日本足球界作出期許，希望有天可誕生一些高產且有效率的前鋒。塀內夏子創作《コラソン サッカー魂》[44] 的動機，就源於當時日本國家隊的表現持續低迷。[45]

除了球會、球員質素之外，日本足球漫畫還為當地足球如何再突破而進行多元化的探索，例如從監督層面入手，因此我們看見《Giant Killing》以弱隊監督從戰術安排切入討論

39 能田達規，秋田書店，2001–2004 年。
40 能田達規，新潮社，2006–2007 年。
41 2006–2010 年期間，J-League 神射手頭三位，巴西籍球員佔 12 次，朝鮮佔 1 次、澳洲佔 1 次，日本佔 3 次，其中前田遼一於 2009 及 2010 年成為神射手，柳澤敦於 2008 年與朝鮮選手並列第三名。
42 綱本將也作、高岡永生畫，講談社，2005–2007 年。
43 伊賀大晃作、月山可也畫，講談社，2006–2017 年。
44 塀內夏子，講談社，2010–2012 年。
45 小田嶋隆‧塀內夏子‧湯淺健二‧高岡英夫：〈W杯を楽しむ〉，《朝日新聞》，2010 年 6 月 11 日。

足球，這部作品是以 J−League 為背景，主角達海猛作為曾外流西班牙的球員，吸收歐洲一流足球戰術，因傷返國後，以領隊身份加入弱隊 ETU，在場邊指導球隊奮力作戰。投射到現實，難道這就是日本在世界足球中所處的位置了嗎？《我們的足球王國》則以日本人天生的軀體為題材，透過生物學人體構造的觀點講述日本足球無法與歐洲人相比，所以作品主旨就是「尋找一雙漂亮的腳」，故事可說是別出心裁。以上種種，都是足球漫畫與現實足球對話的體現。

相反，香港足球漫畫多是乘着潮流或時機而來，可能因為遇上世界盃或者歐洲國家盃的「忽然運動」熱潮，又或者如前述牛佬弟弟 Jacky Man 說過的「因為賭波合法化而令人可能多加關注足球」，當中多少有種投機心態。投機未必一定等於失敗，但從中可看到兩地足球漫畫製作的心態之別。

## 漫畫與少年讀者

足球漫畫的讀者對象主要還是青少年，2010 年以後，日本有幾部值得注意的大作，分別是《Be Blues!》[46]、《Days》[47]及《青之蘆葦》[48]，都是以青少年球員為主角。《Be Blues!》的最終目標當然是要成為「藍武士」（日本國家足球隊代表的別稱），講述了少年在各種困難的環境下的成長並成為足球員的故事；《Days》是一部比較專注於高中生活動的本格作品；而《青之蘆葦》是講述 J Youth（日本青年代表隊）的故事，算是希望再為新一代建立距離較近目標的作品，培養小朋友的興趣以成為新一代「足球小將」。

相比日本職業聯賽歷史更悠久，作為日本球員兩大來源之一的全國高校足球選手權大會，又稱為「冬之國立」，也

---

46 田中モトユキ，小學館，2011 年連載至今。
47 安田剛士，講談社，2013–2021 年。
48 小林有吾，小學館，2015 年連載至今。

是孕育足球員的溫床，並曾為日本足球提供了不少明星，例如本田圭佑、柴崎岳、大迫勇也、大久保嘉人、長友佑都等人，都像漫畫般成為了高校賽事的主角。請留意，漫畫多數是以「夏季大會」（日本高中綜合體育大會足球比賽）為主體，但我們這裏統一理解為高校足球。

由於內容跟青少年讀者對象匹配，令高校足球成為日本主流漫畫題材，在截至 2020 年有紀錄的 149 部足球漫畫中，就有 89 部作品描畫高校足球。日本有好好利用學界足球這個龐大市場，香港呢？其實香港的中學學界足球也是培育足球員的溫床，2006 年至 2012 年七屆學界神射手中，有五人成為了職業足球員，2008 年至 2013 年的最佳球員也有六位現役球員，但除了《少年足球》、《實況足球》這兩部較著名的校園足球漫畫之外，就很少見港漫作品仔細描寫學界足球，然而少年漫畫其實正好是面向這個年齡層的讀者群。

## 兩地整體足球文化對比

根據一個日本網站所舉辦，關於「足球漫畫最重要元素」的票選活動 [49]，得出結果順序為角色個性豐富（26.5%）、比賽激烈（22%）、同伴之間的牽絆（18%）、努力和應援的呈現（16.5%）、青春故事（15%）。要說角色個性豐富，我們都可以輕易地從日本足球漫畫挑出例子，像不屈不撓的戴翅偉、冷靜又球技高超的久保嘉晴、充滿迷茫又勇於突破的青井葦人、冒失的風飛一斗等等，都成功以角色帶動了劇情。而幾乎所有高校足球漫畫都會強調同伴的重要性；至於努力和應援這方面，我們可以從很多漫畫中看到打氣場面，最著名當然要數戴翅偉的頭號粉絲中澤早苗（港譯「大頭妹」）、《Giant Killing》的球迷組織如何與球會互動，或者在看台上

---

49 200 人票選：足球漫畫的魅力（サッカー漫画のおすすめ人気ランキング 33 選【200人が選ぶ面白い作品はどれ？】），2022 年 2 月 27 日更新，bit.ly/3u9xBwa。

唱會歌這些現實的應援文化，這些都是香港足球漫畫無法想像的。由於沒有香港媒體做過這種調查，所以只能借用日本的調查結果，而在眾多足球港漫中，除了《風之SOCCER》篇幅較長可滿足上述五項元素外，其他大部分作品都沒有充分空間去描寫這些環節。

日本整個足球體系的結構相當成熟全面，除了青少年足球、高校足球、職業足球、職業足球青年軍之外，還有女子足球，女子隊的成績甚至優於男子足球，於2011年奪得女子世界盃冠軍。而日本漫畫界也沒有忘記她們，不少漫畫都有講述「大和撫子」[50] 或女子足球，例如《足球少女》[51]、《なでしこシュート》[52]、《戀愛足球 My Ball》[53]、《再見了，我的克拉默》[54] 等以各種不同角度描寫女子足球，包括不良少女如何成長、女孩子的球技，或者女子隊新舊交替的陣痛等等。

而在日本少年漫畫《足球騎士》中也有「大和撫子」相關內容，雖然只屬該作品中的配角，但也側寫出女子足球隊的地位，同時包攬了女性讀者群。然而，香港漫畫內容過度向男讀者傾斜，從來沒有太照顧女讀者，即使有不少女性有志投身漫畫業界，卻苦無機會 [55]，就算假設香港女子足球發展非常蓬勃也好，相信亦沒有人會考慮從女性角度切入描寫女子足球。

足球漫畫可以天馬行空，但也可以非常現實，目前香港足球每逢國際賽期都會非常熱鬧，因此估計還是有潛在讀者的，本地的漫畫出版社能否以單元故事方法，跟足球會、足總或者學界足球合作？當然，筆者明白一切都是錢作怪。說

---

50 「大和撫子」是日本國家足球女子隊的暱稱，甚至連當地的女子足球聯賽也被暱稱為「撫子聯賽」。
51 平野博壽，講談社，2007 年。
52 神崎裕，講談社，2008 年。
53 いのうえ空，白泉社，2012 年。
54 新川直司，講談社，2016–2021 年。
55 黎明海：《功夫港漫口述歷史 1960–2014》（香港：三聯書店，2015 年），頁 466。

到這裏又總是令人很羨慕日本，例如 2021 年講談社與英超勁
旅利物浦建立合作關係，高円宮盃（日本足總 18 歲以下足球
聯賽）以《青之蘆葦》的角色擔任代言人，高橋陽一也曾獲
西班牙甲組聯賽班霸巴塞隆拿邀請合作等等。

## 總結：熱血追夢　造就我們的足球場

日本足球漫畫與當地足球發展互相持續上升，高校聯
賽、職業足球聯賽、球會經營、社區拼搏和歸屬感、青年
隊、少年隊、女子隊，以真實球員以至國家代表隊為描述對
象的作品，各種各樣的足球漫畫幾乎全面覆蓋各階層足球發
展，同時成為了夢想的食糧。

反觀香港漫畫家筆下的人物不是沒有野心或夢想，因為
在武俠漫畫中不少角色都希望做到稱霸武林、天下無敵，置
換到足球漫畫，其實這些目標就等同於稱霸全國或奪取世界
杯。既然如此，我們為何不能在漫畫中（甚至現實中）想像
香港會出現一隊足球隊，從弱旅一路成長直至足以挑戰世界
足球強豪？

港漫業界又能否參考日本的經驗？既然當年《足球小將》
能在沒有廣大足球市場的基礎上，帶來一些令人意外的巨大
正面影響，香港並非完全不可能，港漫消費市場亦絕對有可
能支持足球漫畫的發展。每年香港中學學界足球都獲得不少
報刊報道，本地也有愈來愈多青少年足球訓練學校，足球在
青少年的成長過程中有一定的地位。因此，借鑑日本足球漫
畫的五大魅力元素，創作有趣的漫畫情節和具魅力的角色，
再跟足球學校或者學界商討合作，或許有辦法創造出具備豐
富本土特色的「我們的足球場」。

# 本地色情漫畫專題

## 前言

　　期刊港漫長期都以武打為主，除此之外，在市場最興盛、熱鬧的 1980 至 1990 年代，還有愛情、鬼故事、搞笑、賭博等類別的作品，通過不少資深讀者和研究者的回憶、探討、分享，目前也累積了不少成果及資料，可反映該類漫畫當年的盛況。

　　然而，在題材眾多的期刊港漫中，色情漫畫往往被忽視，儘管它在漫長的港漫歷史中也出版過不少作品，而且對業界影響極為深遠 —— 包括 1975 年政府因應漫畫書的暴力及色情內容而制訂《不良刊物條例》（至 1987 年廢除，由《淫褻及不雅物品管制條例》取代）；1995 年的「情書事件」導致政府推出「1995 年第 73 號第 8 條增補修訂」，規定所有不雅書籍禁止 18 歲以下人士購買或租借，須在封面印上警告字眼，並以透明甚至不透明膠袋包裝，最終在漫畫業界的請願及倡議下，才改為以透明膠袋取而代之[1]。再加上普遍的負面觀感，令色情漫畫形象全面插水 —— 除了網絡上偶有討論，甚少有人作出研究或整理。

---

1　黃玉郎：《玉郎傳》（香港：玉皇朝，2018 年），頁 332–333。

　　從出版的作品數量來看，前一篇提及的足球漫畫，數目大約就只有 20 餘套，但筆者在搜集資料的過程中，卻最少追查到超過 30 套本地製作的色情漫畫。筆者希望透過本文簡單回顧、整理及歸納本地色情漫畫的歷史，並跟近年日本和韓國的同類作品稍加對比分析，讓本地色情漫畫不致只落得一片罵名。

## 早期的言情漫畫

　　色情漫畫，或說是情色漫畫，這類作品在香港早已有之，但現時保存下來的資料不多，只知道有少數資深讀者曾偶爾展示其收藏。幸而自 2020 年起，漫畫家上官小威將一些由上官小寶（當時使用筆名為上官思危）或其他前輩漫畫家創作的言情漫畫復刻出版，才可以重新觀察這類作品的特徵。惟情色漫畫這個題材如何展開，即使連一眾漫畫業界前輩在各類訪問或回憶錄也甚少提及，因此極難考證。

　　筆者根據至今發現到的作品，估計這個題材可能蛻變自上世紀五十至六十年代的一些文藝苦情漫畫。其中若干舊作封面可看到一些企圖侵犯女性或裸露的畫面，筆者推測其帶

有言情漫畫的影子。而日後上官思危的《老淫蟲》、《濫交》，
還有題材前衛的《換老公》等，內容就包含一些性暗示，即
使並無具體描寫，但總的來說都是刺激的畫面，其中一部作
品《契仔》中，更有女角色全裸在身上鋪紙鈔誘惑男角的
場面。

說到早年的言情漫畫，不可不說上官小寶的成名作《小
吧女》，故事以歡場為題材，亦有各種情慾場面，意識大膽，
但表達上依然保守，女角最多被脫至露出內衣，或者像以前
色情電影的廣告般，在胸部塗上黑色無帶胸罩，但在香港這
種保守社會來說，尤其讀者對象是青少年的話，相信已經是
極度刺激。

而《小吧女》這部作品亦被認定為「色情代表」[2]，在當時
頗受歡迎，據上官小寶憶述：「黃（光）老闆想我集中去寫銷
量最佳的《小吧女》……我認為《小吧女》帶有情色元素，難
以長期創作，又會遭受政府抵制，只能在市場相就時，作短
期賺錢之用。……當時《小吧女》會印製八千本，而《李小
龍》只會印六千本。兩書銷量有點距離，但我不想寫情色漫
畫終老。」[3]

意識大膽，畫面保守，然而從數本復刻版情色漫畫的內
容看來，其時言情漫畫不少都有描寫出貧富懸殊、逼良為娼
或自願為娼、女孩子自小被逼打工等等情節，反映七十年代
初社會混亂狀況，比起九十年代以後的色情漫畫更貼近現
實。從主題角度看，當時不少作品都帶有道德教化意味，結
局多為反派被捕或害人終害己等，例如前述《契仔》結局就
是小鴻原本想騙財騙色，最終反被騙，算是那個時代色情漫
畫的特色。而《小吧女》雖被認為是「色情漫畫代表」，但女

2　黃玉郎：《龍虎門》專欄，見施仁毅、龍俊榮編：《港漫回憶錄 II：玉郎傳奇》（香港：楓
　　林文化，2017 年），頁 42。
3　施仁毅、龍俊榮編：《港漫回憶錄（完全版）》（香港：楓林文化，2019 年），頁 55。

角也有不少武打場面，不只是被侵犯、受保護的花瓶，作品亦有由女角主動表達情意的場面。考慮到當時還有若干港漫是由女性擔綱主角，或許也跟當時電視、電影有不少知名出色女星能獨挑大樑有關 [4]。

隨着 1975 年港府訂立《不良刊物條例》，漫畫家的自我審查日益明顯，不要說色情漫畫，連武打漫畫的尺度都大幅收緊，因此香港色情漫畫大致可以說在那時開始就凋謝了。此後色情漫畫在期刊漫畫市場消失了非常長的一段時間，透過網上資源搜尋到的就只有一本封面非常唯美 —— 男角色是外國明星 James Dean 形象，女角色露出了側乳 —— 名為《性畫集》的漫畫，封面聲稱是「首套本地創作三級漫畫」，由於其他資料不詳，只能透過其標示售價六元來推算應是八十年代晚期的作品；而在同一時期，有另一本名為《誘惑漫畫》的作品，封面相信是臨摹日本女星的一張上身全裸畫，但內容是翻印日本色情漫畫，故不能歸類為本地作品。

## 如果這是「情」？

1993 年 12 月，可以說是香港期刊漫畫的一個重要轉捩點。當時玉皇朝推出了《情双周》漫畫雜誌，以年輕人都市戀愛為主題，漫畫中既有少男少女情竇初開，亦有希望偷嘗禁果的意識，但內容最多只有日式漫畫中那些「幸運色狼」[5] 畫面，封面雖稍具挑逗意識但大抵保持克制，反而內文專欄就較大膽，例如介紹租房好去處、哪裏「打野戰」（Public Sex，在公眾地方交歡）會被人偷窺，或者少女親述初嘗禁果等內容。

---

4　據上官小寶於 2014 年接受香港藝術中心的「香港漫畫・香港故事」活動訪問表示，當時他們一代的漫畫家大多非常年輕，因此例如暴力、血腥畫面的運用多是受電影影響，筆者推測色慾場面的表達，以及女性擔演主角，也可能是受此影響。

5　根據日本玄光社出版的《Lucky Sukebe 幸運色狼人物描繪練習帳》指，好色的男角因為偶然的意外或幸運而獲得偷窺或親近女生的機會，例如不經意打開教室門，卻撞見女生們只穿着內衣正在換衣服的場景，被稱為「幸運色狼」。

《情双周》吸引到年輕讀者購買，銷量好，引來業界仿效，當中最成功、擴充最快且最出名的，要數劉定堅的自由人出版社，而且他認為可以去得更盡，在 1994 年推出《情侶週刊》，封面是漫畫家陳順康的清新水彩風格，但劉氏承認為了謀利、發掘新人、搶奪市場，以及令讀者有誘因購買新作品，所以該書以低於市價的五元發售。後來該書還加入更多色情元素，例如漫畫內容開始觸及性行為、真人寫真，兩點、三點盡露，甚至隨書附送避孕套等 [6]。

當時市面上亦有很多軟性甚至明刀明槍的真正色情漫畫作品；又有部分作品內容雖是談情說愛，但專欄則關於「色魔」、「非禮」、「美少女大鑑賞」等帶獵奇性質的內容 [7]，以開始對「性」感興趣的年輕人來說，自然極具吸引力。

後來者要出奇制勝，只能愈走愈激，尤其是部分想「搵快錢」的公司，可能會找一些不太有知名度的主筆，繪製內容、畫面都更露骨的作品，助長了色情漫畫的發展。日後很多漫畫主筆避而不談，或者將責任全部推到劉定堅身上，但其實當時有不少公司推出類似的漫畫，例如《黃、賭、毒》、《咸鬼故》，還有甚麼《情四格》、《情波波》，當年色情漫畫出版實在太泛濫，數量之多，肯定不只劉定堅的出品，只是事後大家都不敢承認。

畢竟色情漫畫在香港這個保守社會見不得光，主筆名聲愈大，就愈不能蹚這渾水，所以多數不標示主筆真名，或者要設立衛星公司來出版。既然不出真名，當然不會是令自己成名的作品，因此那些不能負責主流武打書的二三線主筆及助理就只會提供有限質素，例如一本仿照邱福龍科幻大作《龍神》造型的《鏢嘢俠》，製作粗糙，也是九十年代中色情漫畫

---

6　黎明海：《功夫港漫口述歷史 1960–2014》（香港：中華書局，2015 年），頁 283–284。
7　《情人知己》創刊號內容，自由人出版社，1994 年。

的一個特徵。

說到香港色情漫畫，不能不提鄭氏於 1994 年出版的《姑爺仔》這本奇書，由吳文輝主編，是少數大公司敢作敢為，開宗明義推出的色情漫畫。該作品以武俠漫畫為框架，描寫出一個嚴肅又搞笑的性愛江湖。這部漫畫除了主題刺激之外，其創刊號以當時得令的偶像吳奇隆畫像作封面也造成轟動，傳聞鄭氏幾乎被人控告[8]。

有趣的是，《姑爺仔》故事中兩位主角的名字，分別源於該漫畫的主編吳文輝（角色名稱阿 Man，亦是主編的暱稱），以及同屬鄭氏的漫畫主編嘅榮（角色名稱神能榮作，又稱嘅榮）。而書中那些充滿武俠味道的絕招例如聖女十八摩、金蓮十二吻、惡搞《中華英雄》角色萬毒戰神的「萬淫戰娃」或「兵器」絕世好棍，還有「姑爺金榜」等等，所謂「認真的搞笑」最有魅力，多年來仍為漫畫迷津津樂道。

正如前文所說，色情漫畫在當時競爭激烈，除了內容之外，專欄也是戰場。《姑爺仔》隨書附送的《餓狼劇場》小冊子就是一本真人性愛圖文書，對無法輕易購買到成人雜誌的年輕讀者來說，這本小冊子可以帶來「奇妙冒險」，但尺度似乎過了火位，長期遭輿論攻擊，也曾有執法部門到該出版社進行調查[9]。可能是因為被撿控罰款次數太多，也可能是因為未能找到足夠的真人拍攝，所以這本小冊子不久後就停刊。總體來說，《姑爺仔》故事中各種有趣的設定、與別不同的題材，還有以色情漫畫來說算是相當認真的製作水準，都是這部作品足以在港漫業界維持出版三年的原因。

《情侶週刊》引發的「情書事件」為港漫業界帶來巨大影

---

8　《姑爺仔》第 8 期主筆 Man 專欄。
9　同前註。

響[10]，其時社會上不少衛道之士對色情漫畫表示反感，大力聲討撻伐，更帶有要全面收拾薄裝期刊港漫之勢。政府最終在1995 年推出「1995 年第 73 號第 8 條增補修訂」，令期刊港漫形象一落千丈。更重要是，這次修訂使漫畫界再吹起自我審查之風，為免因成為二級書而失去一班 18 歲以下讀者（亦為減省額外膠袋包裝的成本），打鬥殘忍程度進一步下降。另一邊廂，決定要保持足夠的血腥、色情或暴力程度的漫畫作品，例如《海虎》、《古惑仔》等就成為了二級書。《海虎》主編溫日良曾在專欄表示：「現在卻令本港漫畫開始步進一個超越以往暴力色情的去向。⋯⋯ 既是二級書，下期一於寫勁 D呀！！」[11]

就色情漫畫而言，「1995 年第 73 號第 8 條增補修訂」雖然一時間大幅削減了色情漫畫的出版規模，但報販沒有認真執行不向 18 歲以下人士出售二級漫畫的措施，故未能杜絕青少年購買到相關作品。不過，日本法學者白田秀彰認為，「性」本身無害，接觸有「性表現」的色情作品並不會導致反社會行為，因此限制青少年接觸「性表現」作品並不是阻止青少年淪喪及作出反社會行為的最好方法[12]。

## 修例之後　尺度收緊

漫畫業界自 1995 年修例後有沒有再大模斯樣地出版色情漫畫？幾家稍具名聲的漫畫出版社確實不願再沾手，但其實從沒有消失，甚至可以說，因為正式將漫畫書劃分為二級制，代表二級漫畫的尺度可以跟一般的色情雜誌無二致，色情漫畫的內容就可以不再遮遮掩掩。

---

10　詳情可參閱 Henryporter 文章《〈情侶週刊〉事件》，載於馬傑偉、吳俊雄主編：《普普香港一：閱讀香港普及文化 2000-2010》（香港：香港教育圖書，2012 年），頁 321-323。

11　《海虎 II》第 5 期肥良專欄。

12　白田秀彰著、林琪禎譯：《「色情就是不行！」這種想法真的不行》（台北市：麥田出版社，2020 年），頁 241-243。

例如 1996 年 10 月面世的漫畫《壹本情書》，創刊號主題就是「色慾七十二行：女保險 SALES CALL 客新招」，還有「完全性愛技巧百科」、「偷情性地大披露」等專欄。到 1997 年，由浩一（即後來的和平出版社）出版的《豪情大滾友》登場，作為二級書，內容自然可以去得更盡，除了漫畫表達更露骨，明目張膽地描繪性愛畫面，亦會附送如「打野戰」或「偷拍」圖集。

　　直至 2000 年左右，作為江湖書之王的浩一出版了幾本色情或軟性色情漫畫，包括《夜總會》及《愛情故事紫羅蘭》，而邱瑞新的新帝國出版社則有由吳兆銘主筆的《玉蒲團》，上官小威則推出了以「骨妹」生活主題的《骨場皇后》，都嘗試在色情與劇情之間取得一些平衡，還有兩極創作公司的《敢作敢言》及銀湖出版公司的《豪情雙打》。但上述作品的創作人除了《豪情雙打》總監大衛兒外，都使用一些名不見經傳的筆名，可以肯定，色情漫畫或多或少是部分漫畫家無法在第一線繼續混下去時的最後一根救命草。

　　自 1997 年以後，香港的漫畫再不一樣，因為封面特別版、VCD 特別版、兵器特別版等等大行其道，色情漫畫也走上「不只漫畫咁簡單」的路。例如 2000 年隨着多媒體盛行，色情漫畫也開始贈送 VCD，內容既有翻版日本 AV，也有本地製作的色情電影。漫畫也變得雜誌化，譬如清流出版社（名字相當有意思）出版的《一樓一故事》，除漫畫及附贈成人電影 VCD 外，還有一些嫖妓指南，而書內廣告多屬色情行業，但目標對象就似乎不再是年輕讀者了。從宏觀的角度看，這算是正面發展，畢竟漫畫出版不應局限於針對青少年或小童讀者，成人也有看漫畫的權利，因為法例的發展竟然誤打誤撞創造出這類型的成人漫畫，倒算是一個有趣的偶然。

　　說到香港色情漫畫，有兩個人不能不提，首先是徐大寶

（《天子傳奇 3 流氓天子》前期美術主筆），離開了大公司玉皇朝後，徐大寶與拍檔嚴志超（漫畫《賭神》主編）一同編繪《金瓶梅》這部艷情作品，開啟了中國古代經典改編為古裝色情漫畫的新方向。這可能是受到香港的古裝三級電影所啟發，因九十年代就有不少以《肉蒲團》或《金瓶梅》改編的作品。值得注意的是，為配合 2000 年前後漫畫附送贈品作招徠的潮流，《金瓶梅》也不甘後人，創刊號送了成人性用品，第二期則是古裝肚兜。此後 10 年間，除了《金瓶梅》外，還有《水滸風流》、《梁祝》及《艷女幽魂》，加上 2010 年的《新著金瓶梅》，全部都是古裝艷情漫畫，而出版期數都不太長，只有數十期左右。

徐大寶作品的特徵是色情畫面比其他作品露骨得多，除了最主要器官外，基本上都會描繪，其繪畫的女性胴體比其他漫畫家來得吸引，基本上算是非常不錯的水平，最少可以呈現出女性的柔軟感，不像前述提過的色情漫畫，女角都擁有男性骨架。

他也有吸收到日本漫畫或色情作品的長處，除了人與人的情慾場面外，在《聊齋艷談》中也有「觸手」的出現，可能因為其畫功、內容及暴露程度都比其他作品要優勝，據說徐大寶的作品銷量一度攀升至每期 20,000 冊，實在相當厲害。即使如此，他的色情漫畫依然是讓人 —— 不管是胴體或面相 —— 感到千篇一律，無論是哪一套作品，例如《金瓶梅》的潘金蓮或《聊齋艷談》的女角，樣子或身材都沒有太多變化。

此外，像絕大部分的期刊港漫都存在的尷尬現象一樣，徐大寶的作品也採用寫實劇畫風格，但故事中卻含有不少惡搞甚至搞笑元素，兩者並不契合，使作品帶有一種違和感。

另一位要說的是遊人，代表作包括自 2000 年開始出版的《老婆仔》、《小男人》（2001 年）、《小夫妻》（2004 年）以及《宅男》（2010 年）。與徐大寶不同，遊人走的是時裝路線，無論是角色面相、劇情、畫面製作以至情慾描寫都毫不吸引，但作為小眾作品總有捧場客，而且只要製作成本不高，這些色情漫畫總能夠站得住腳一段時間。

最後要補充的是 2009 年，十五少為挑戰前拍檔邱瑞新而出版的《耀武年代》，中後期開始隨書附送的小冊子《濕週刊》。十五少以創作範圍廣闊見稱，對成人向的血腥、暴力、變態和色情橋段都十分拿手，作品內容不會太過含蓄。繼《耀武年代》後，他推出的《女紅棍》自稱為「全港第一本艷情技擊成人漫畫」[13]，但內文主要是惡搞《龍虎門》加上若干色情元素，而不少女角的外觀是以真人明星如周秀娜、趙碩芝、羅凱珊等等入畫，也頗有養眼之處。

## 淺論港、日、韓色情漫畫的特徵

看到這個分題，可能大家都會哂笑。無疑，香港的色情漫畫是完全無法與日、韓同類作品比較。本地色情漫畫早年的表達手法都是非常保守含蓄，由於當時作品反映社會治安欠佳，女角遭反派角色侵犯的畫面不少，但多數只去到撕破外衣的程度；即使是展現女性情慾的橋段，亦沒有明顯的性愛畫面。直至 1975 年《不良刊物條例》訂立後，本地色情漫畫基本上算是絕跡了。但在同年代，日本的色情漫畫已發展得相當蓬勃，並出現了各種色情劇畫雜誌，到 1978 年達至發行量的頂峰[14]。日本色情漫畫也因應當時市面的熱潮而得以發展和改變，例如從八十年代初的蘿莉風，到八十年代末期出現了《D-CUP Collection》這類巨乳風潮[15]。

---

13 《女紅棍》第 17 期大結局〈編者的話〉。
14 稀見理都著、ASATO 譯：《成人漫畫表現史》（台灣：東販出版，2019 年），頁 20–21。
15 稀見理都：《成人漫畫表現史》、安田理央：《巨乳研究室》（台灣：墨刻出版社，2021 年）。

漫畫評論家永山薰的研究顯示，日本的成人漫畫分類非常細緻，以滿足各式各樣的慾望，除了蘿莉和巨乳，還包括妹系、SM、性別轉換系等等[16]。無論表情、肢體描寫、情慾表達都十分多元化，呈現出不斷求變的態度。著名漫畫家奧浩哉就表示：「由於我之前幾乎沒有畫過那種（日本動漫作品《魯邦三世》女角峰不二子的）胸部，因此就試着畫了一次。……從那之後我就開始各種嘗試，並比較其他人畫的各式各樣的胸部後，開始覺得好像少了點甚麼，……後來我愈看愈不滿意，便決定要畫出兼具重量感和柔軟度的乳房，做了非常多的實驗。」[17]

再看韓國，當地出版的色情漫畫數量當然及不上日本，但隨着近年網絡漫畫應用程式發達起來，可以更易觀察到這類型的作品。從主題來說，韓國色情漫畫基本上以現代都市為背景，不少劇情都帶有一點點韓劇的味道。除了有很多較露骨的性愛場面之外，不少故事都設有反派角色，主角有時需要從反派角色手上拯救可能陷入情色陷阱的女角，這類橋段與港漫相似，本港色情漫畫亦多屬於劇情向，例如《姑爺仔》、《金瓶梅》、《女紅棍》等等。

至於內容表達方面，日本漫畫使用的性元素非常豐富，女性胴體的變化多，裸露程度高。惟韓漫在這方面就有所不足，絕大部分作品的女性姿態都是千遍一律，除了身材健美之外，普遍都是近年韓國流行的蜜桃臀這種呈現葫蘆狀的身形，這正好可以與社交平台 Instagram 上不少女士都展現美臀的潮流互相印證。

韓漫除了女角更嫵媚之外，作品也多以不同視點進行「男性凝視」（Male Gaze），極具挑逗意味，又因應網絡漫畫的

---

16　永山薰：《成人漫畫研究史》（台灣：東販出版，2020 年）。
17　同註 15，頁 87。

發展，同一個故事可以製造出更多露骨畫面的限制級畫面，例如網絡漫畫《美麗新世界》[18] 就有另一個露出更多內衣、透視或裸體的版本。

反觀香港的色情漫畫，絕大部分在畫功上都乏善可陳，而表達方面則更需聯想力，除了經常會用香蕉借喻某部位外，例如《姑爺仔》會運用擬獸化來比喻其中一位主角神能榮作的重要器官，該部位甚至能與主人對談，這都是韓國色情漫畫比較少運用的表達手法。

不過，除了徐大寶、大衛兒、吳文輝等算是較具知名度又有成績的漫畫家之外，幾乎不見有具實力的漫畫家會參與或創作色情漫畫；而出版社基本上亦只抱着「賺快錢」心態，很少會投放很多資源製作這類作品。由於最好的人才都只會參與一線作品，所以色情漫畫的成品質素自然不會很高。加上期刊港漫界向來都不擅長繪畫女角色，更何況是女性的表情與身體？因此，本地色情漫畫所描畫的女性胴體基本上都是硬蹦蹦的，這一個現象亦源於香港流水作業式的製作方式，勾頭（描繪人物面相）跟駁身（勾勒身體）未有好好合作，令人體扭曲到幾乎像斷開一般。

綜觀本地色情漫畫，即使是上文特別提及的徐大寶已經屬於畫技最好的一位主筆，但演繹力依然很一般，女性的胴體永遠都只有一種畫法，表情也畫得太過生硬。作品中的男角形象則是期刊港漫慣常看到的外表，堅硬如石的肌肉，絲毫不帶溫柔。總言之，香港色情漫畫的特徵就是：情與慾都沒有好好傳遞予讀者，普遍作品內容都是非常男性中心主義，對女性施暴的場面不少。

---

18 高孫志・尹坤智：《美麗新世界》，是於 Toptoon 連載的高人氣作品，評分達 9.1 分，觀看次數超過 800 萬。

## 總結：性本善　成人也有閱讀漫畫的權利

正如有「性博士」之稱的吳敏倫教授所言，香港人對「性」的觀念相當保守，比起中國內地及台灣的開放程度猶有不及[19]，並往往視之為禁忌。面對色情漫畫，香港政府或不少團體都會加以撻伐，更因此兩度引發制訂法例以規管漫畫界。

色情題材不單被輿論嚴厲指斥，甚至港漫業界自身也嗤之以鼻。黃玉郎就曾表示，「連環圖五大戒律」第一戒就是「戒絕色情 —— 絕不可描寫強姦、污辱等劇情。……若果以色情暴力來取悅讀者，所得的成果不高，更會招致社會人士非議，告票也會接踵而至！」他更形容色情漫畫是「旁門左道」[20]。

然而，就出版數量來看，本地的色情漫畫其實不屬於小眾異類，甚至相比於前一篇文章所說的足球漫畫還要多，而且早在六十至七十年代已經發展得非常蓬勃。至 1975 年港府訂立《不良刊物條例》使色情類作品一度沉寂，但到九十年代的《情双周》、《情侶週刊》等又令該類漫畫再度興起，當時劉定堅希望借色情漫畫擴展市場，並作為新主筆的訓練場，只是人算不如天算，自由人出版社以及劉定堅本人都因此而在業界崩盤。不僅與劉氏一起打天下的拍檔紛紛離去，日本集英社亦因此收回所有日本漫畫的授權，加上政府修例打壓，三重夾擊下，結果可謂慘烈。

然而，這亦成為了色情漫畫的分水嶺，由之前借色情以至軟性色情作品引起年輕讀者的獵奇心理購買，變為「二級制」後內容可更直接、露骨，還附加色情行業的資訊、廣告，

---

19 《關鍵評論》：〈專訪「性博士」吳敏倫教授（上）：香港人「性健康」不合格，鼓勵多做測試〉，2020 年 10 月 14 日報道，bit.ly/3IfolaB。

20 黃玉郎：《龍虎門》專欄，見施仁毅、龍俊榮編：《港漫回憶錄 II：玉郎傳奇》（香港：楓林文化，2017 年），頁 42-44。

讀者對象從青年轉為成年人，這應該不是政府或業界可以預料得到的結果。從某個意義來說 —— 出版界有權利出版色情漫畫、成人有權購買色情漫畫、青少年理論上無法購買色情漫畫 —— 都算是一個健康的發展。

現今期刊港漫市場萎縮到只餘下數本作品，但其實認真或具噱頭的作品依然可以受到關注，即使色情漫畫也一樣。例如 2020 年由龜頭生野郎編繪的《MK 妹》[21]，雖然不是期刊港漫而是單元式的作品，但也一度成為香港漫畫界的熱話。有關「性」的題材很容易引人注目，漫畫也一樣，我們大可不必將之視為洪水猛獸，只是繪製水平需要提升，才能吸納到讀者，至於如何防止青少年購買這類型的產品，則是制度及措施的問題了。

---

21 此作品算是獨立漫畫，推出電子版或在網上訂購的實體版。

# 香港漫畫寒暑表
## ——香港動漫電玩節

## 前言

每年夏天，總是一班御宅族大破慳囊的時候，說的是一年一度的「香港動漫電玩節」[1]，趁着這個機會，漫畫出版社都會準備大量產品讓讀者滿載而歸。自 1999 年起，本地的漫畫出版社正式與香港書展分道揚鑣，創造出這一個屬於御宅族的全新活動「動漫電玩節」，由於主辦單位是香港動漫畫聯會及期刊港漫的主要發行商，所以初始主打內容就是期刊港漫，而該活動的擴充和變化，正好就是漫畫業界的寒暑表。

本文將結合該活動的變遷、筆者親身經驗和新聞報道，觀察期刊港漫的起落，並對照法國安古蘭國際漫畫節，試圖探討被認為已經走下坡的香港動漫電玩節的未來可能。

## 從書展到漫畫節

現在好像已經變成人所共知的香港動漫電玩節，其實1999 年創辦時名為「香港漫畫節」。漫畫作為一種書籍和出

---

1　活動曾多次易名，因此本文除指定某段時間的活動，其他一概統稱「動漫電玩節」。

版刊物，使漫畫出版社在 1990 年由貿易發展局舉辦的首屆「香港國際書刊印刷展」—— 即「香港書展」的前身 —— 就已經獲邀出席參與。根據漫畫家馬榮成的回憶表示：「想不到讀者反應異常熱烈，且有實質的盈利，有見及此，翌年（1991年）書展，各出版社就擺放更多產品，而各漫畫商更推出只在書展期間限量發售的精品以及舉辦簽名會來吸引入場人士。」[2] 可能因為漫畫迷比較熱情，加上不少御宅族都是年輕人，自然對於搶購漫畫精品，或者一睹漫畫家風采等活動特別投入，漫畫漸漸成為了展場內的主角。

　　至 1993 年，於書展場外排隊等待入內的人群，多到逼爆了活動場地灣仔會議展覽中心的一扇玻璃門，成為一時奇談。此事後來普遍被認為跟漫畫迷想搶購司徒劍橋新作《超神 Z》有關。事實上，「逼爆玻璃」事件雖然獲傳媒大幅報道和轉述，但似乎沒有足夠證據顯示當日逼爆玻璃門的人群都是為了搶購該部漫畫，只是無論是作為一個正面或負面的宣傳來說，這都是個好故事，結果因而被媒體長期轉述。

---

2　馬榮成口述、丘志光主編：《馬榮成風雲路》（香港：非凡出版，2018 年），頁 98。

動漫電玩節是漫畫出版社推出精品的最佳時間，隨着時間發展，這些精品日益針對消費力高的讀者，例如圖中的《風雲》角色聶風立體打印手辦模型。（鳴謝 Decade@ 動漫廢物電台提供圖片）

　　由於爭相購買漫畫的人龍影響到其他出版社的攤位，貿發局認為有喧賓奪主之感，因此對漫畫參展商作出各種限制，例如不能展銷兵器或出售二級書，使漫畫出版商覺得被局方刁難。

　　漫畫參展商覺得自己才是書展場內的主力，無論是漫畫本身還是漫畫週邊產品如刀劍，一樣是讀者焦點，主流書商和漫畫商雙方因此出現霸權爭奪局面。「漫畫一直以來都不被列入正統。『色情暴力』、『教壞細路』、『荼毒青年』等形容詞更是與漫畫形影不離。……（主流書商）仍不時扯着道德的旗幟窮追猛打。無他，文字書本、窮修苦讀、傳統道德才是

正統。漫畫圖像被視為次等的敍事手法。」[3] 馬榮成也認為文字書籍參展商對漫畫存有偏見，認為「文字人」與「漫畫人」是兩種人，因而有另起爐灶之心，並邀請負責不少漫畫的發行商「同德書報社」作為「香港漫畫節」的大會主辦[4]。

「香港漫畫節」1999 年首辦之時，聲勢相當浩大，除了溫日良的海洋出版社沒參加之外，其他主要漫畫出版商皆設有展攤，包括從沒缺席該活動的玉皇朝、東立，還有天下、文化傳信，甚至連鄺氏亦有擺設攤位。內容不只產品銷售，更有很多展覽及各種有趣的活動吸引讀者，例如鄺氏當時在推廣漫畫《桌球王》，於是擺放了一張桌球檯讓參觀人士遊玩。

至 2000 年第二屆漫畫節，活動場地由最初的九龍灣國際展貿中心，移師到灣仔會展，與香港書展睇齊，側面說明了活動主辦方有多大信心，該年正是漫畫送兵器精品熱潮正盛之際，不少出版商如天下、JA、鐳晨等都以刀劍掛帥，甚至推出 1:1 原大產品。

出版社能在該活動中賺取利潤，自然樂意投放資源在展位的設計上，早年尤以兩大巨頭玉皇朝及天下最為落力，經常可以看見他們的巨型攤位，有時甚至是兩層高的建設、或製作巨型角色模式等，讓遠處的參觀人士一目瞭然，而這兩大巨頭的攤位轉變，也側寫出期刊港漫市場的高低起伏。由於這兩家長期參與動漫電玩節的出版社一直處於龍頭地位，支持者眾，兩家公司的位置一般會設在離入口最遠的正中央（玉皇朝）及會場角落（天下），好讓兩家出版社的漫畫迷人龍可以排在不會妨礙其他展位的位置。

---

3　吳俊雄、張志偉編：《閱讀香港普及文化 1970–2000》（香港：牛津大學出版社，2001年），頁 340。
4　馬榮成口述、丘志光主編：《馬榮成 風雲路》（香港：非凡出版，2018 年），頁 112–115。

作為香港漫畫界的年度盛事，除了大量漫畫參展商參與外，主辦方也希望吸引更多年輕人進場，創造出一個年輕人天地，所以早期多邀請人氣偶像擔任大使（見表一），從這個名單當中，可以明顯看到大會早期的叫座力，這些偶像基本上都是「全港級」的明星。此外，個別參展商都有邀請明星到攤位進行宣傳，例如首屆就有電影公司請到鄭伊健、吳鎮宇宣傳電影《中華英雄》、2003 年則有陳冠希及余文樂到場宣傳電影《無間道》等等。

### 表一：香港漫畫節大使列表（1999 年至 2008 年）

| 年份 | 大會名稱 | 動漫大使 / 代言人 | 官方統計入場人次 |
|---|---|---|---|
| 1999 | 香港漫畫節 | 謝霆鋒、葉佩雯、何嘉莉 | 22 萬 |
| 2000 | 香港漫畫節 +Cyber 嘉年華 | 小雪 | 28 萬 |
| 2001 | 香港漫畫節 +Cyber 嘉年華 | 陳冠希 | 30 萬 |
| 2002 | 香港漫畫節之夏日 Fun 墟 | 梁詠琪 | 33 萬 |
| 2003 | 香港漫畫節之夏日 Fun 墟 | 麥浚龍 | 32.8 萬 |
| 2004 | 香港漫畫節 x 香港電玩展 x 夏日 Fun 墟 x X–Zone | 女生宿舍 | 38 萬 |
| 2005 | 香港漫畫節 & 香港電玩節 | 梁洛施 | 42 萬 |
| 2006 | 香港動漫畫節 & 香港電玩節 | Twins | 48 萬 |
| 2007 | 香港動漫節 & 香港電玩節 | 鄭融 | 56 萬 |
| 2008 | 香港動漫電玩節 | 黑 Girl | 61.8 萬 |

資料來源：動漫電玩節官方 Facebook 及維基百科，經筆者整理。

在香港漫畫市場最輝煌的時代，漫畫出版社在動漫電玩節的攤位總是非常奪目。圖為天下出版社於 2008 年動漫電玩節的攤位，宣傳旗下港、日漫畫作品。（鳴謝冰之 @ 動漫廢物電台提供圖片）

　　不過，動漫電玩節一直以來都在變化，帶點摸着石頭過河以及擴充客源的意味，萬變不離其宗，主打當然都是年輕人，但從活動名字的變化，說明了香港漫畫地位的變化。譬如在第二、第三屆就因應當時的數碼潮流加入了「Cyber 嘉年華」的名稱，場內多有數碼產品銷售，也舉辦了 Cyber Girl 選美會。而從第三屆開始，包括微軟的 XBox 家用遊戲機或 Samsung 這類電子產品龍頭也設置了非常巨型及搶眼的攤位，後來更直接刪去了「Cyber 嘉年華」，改以「夏日 Fun 墟」作為活動副題。

　　至 2004 年，日本動畫頻道 Animax 冠名贊助香港漫畫節，Animax 是全天候播放日本動畫的頻道，香港漫畫和日本

動畫漸漸地在香港漫畫節中呈現二分天下的局勢。去到 2006 年，活動名字正式更改為「香港動漫節」，漫畫不再是唯一主打內容，即便到了今天，日本動畫代理公司例如木棉花、羚邦等依然有繼續參展，並成為會場內的重點攤位之一。

到 2008 年，活動更與電玩節合併成我們現在熟知的「香港動漫電玩節」，從名稱的變遷，我們很清楚了解到這個活動，已經由漫畫為主題，變成與動畫並排而立，再到加入電子遊戲三分天下，鼎足而立。

## 從盛世到衰落

2000 年中後期，本地漫畫公司業績開始下滑，許多本地參展商於場內的展銷規模開始收縮。筆者記得其中一屆動漫節，主辦方雖然租下了灣仔會展整個 1 號展覽廳，但只有一半場地設置動漫攤位，售賣的也不純粹是動漫產品，還包括 USB DRIVE 等電腦產品。

到 2008 年，香港動漫節與香港電玩節結合，改名為「香港動漫電玩節」，反映了 ACG（Animation/Comics/Game）正式合流。表面上看，這是一次讓人覺得香港 ACG 具規模的結合，但其實香港的動畫、漫畫及電玩三者的交流並不多，尤其本地漫畫與動畫和遊戲業的關係非常薄弱，然而，這三者的結合，多少能引起大眾對動漫電玩節的關注。

如果是長年的漫畫迷，應該可以深深感受到香港漫畫在動漫電玩節中的地位不斷下滑。2010 年代初期，年輕女性模特兒（一般稱為「嘅模」）在動漫電玩節成為新聞的焦點，當時曾有人提出反對「嘅模」「入侵」動漫節。觀乎 2011 年報章報道動漫電玩節的標題是「嘅模抱抱 動漫揭幕熱爆」[5] 及

---

5 《東方日報》2011 年 7 月 29 日報道。

2017 年的標題是「動漫節埋牙！麥美恩玩嘢贏碌柴（靠露出大腿而贏出遊戲）」[6]，從中可以看到香港漫畫已經逐漸失去了原有的核心地位。連帶動漫大使的知名度亦減弱了不少（見表二），有不少大使是本地電視台演員，與首十年的「全港級」明星有一定差距，也多少反映出大會的推廣活動已經失去活力，積弱情況與香港漫畫市場相同。

### 表二：動漫電玩節大使列表（2009 年至 2021 年）

| 年份 | 大會名稱 | 動漫大使／代言人 | 官方統計入場人次 |
|---|---|---|---|
| 2009 | | 趙碩之、戴夢夢、陳若嵐 | 64 萬 |
| 2010 | | 劉俐、Donut | 68 萬 |
| 2011 | | 高海寧、王淑玲 | 69.6 萬 |
| 2012 | | 魏焌皓、張慧雯 | 69.8 萬 |
| 2013 | 香港動漫電玩節 | 張景淳、陳華鑫 | 72.9 萬 |
| 2014 | | 李靜儀、陳芷尤 | 75.2 萬 |
| 2015 | | N/A | 73 萬 |
| 2016 | | 林泳淘、張秀文、陳婉衡 | N/A |
| 2017 | | 林泳淘、王卓淇 | N/A |
| 2018 | | 林泳淘等 | N/A |
| 2019 | | N/A | N/A |
| 2020 | | 活動取消 | |
| 2021 | 香港動漫電玩節 | 龐景峰 | N/A |

6　《東方日報》2017 年 7 月 29 日報道。

香港漫畫出版社每年行禮如儀地參加活動，動漫電玩節的發展卻可謂乏善足陳，本地漫畫旁落到只剩玉皇朝和東立繼續設置展位銷售產品，甚至連一度是龍頭之一的天下出版社也已經沒有擺設攤位。

　　取而代之的是智能電話遊戲公司如 Gameone 和遊戲商 SONY、手辦模型商 HotToys 等成為活動焦點，限量版、優先訂購等賣點使得這些展位的人龍不絕，只要在網上搜尋關於動漫電玩節的回憶，可以找到的是各式各樣排隊購買其他非香港漫畫的產品的紀錄。例如購買遊戲《小朋友齊打交 Online》冰火版真天魔透明公仔的「動漫細哨」[7]、搶購遊戲《Metal Gear Solid》主角的金屬義肢 The Phantom 的陳先生、連續三年排頭位但因為丟失門票而被保安勒頸的「豪傑公子」莫先生，還有炒家聘請排隊黨排頭位冀搶先購買 HotToys 的限定玩具[8]等，雖然也有急於購買本地漫畫精品的人排頭位[9]，但整體而言很多時只算是襯托[10]。

　　隨着時間推移，期刊港漫市場日漸萎縮，參展的漫畫出版社數目也愈來愈少。一直以來都是動漫電玩節其中一大支柱的天下出版社，也由於旗下鉅著《天下畫集》的完結而停止了所有本地漫畫的製作，自 2019 年起就再沒有擺設展位。到 2021 年的動漫電玩節，甚至連玉皇朝、文化傳信等老牌出版商都沒有參加，只餘下東立這家還有出版港漫《火鳳燎原》的漫畫公司依然健在。展館內其他的內容主要是遊戲、日本漫畫、美國漫畫改編的電影角色、玩具等等，也可以說，香港動漫電玩節的主角，已由本地創作變為外國創作及其衍生產品。

---

7　2008 年動漫節中排頭位的參加者，他的目標是全球限量 6 隻的該款手辦模式，由於貌似巴西球西郎拿甸奴，故被網民稱為「動漫細哨」。
8　《東方日報》2017 年 7 月 29 日報道。
9　香港 01 網站 2016 年 7 月 29 日報道。
10　爭奪頭位的人龍依然存在，但因為會場開始對大會活動作出限制，包括禁止再售賣「會場限定」版本，漫畫出版社雖改為提早訂購產品，仍是減少漫畫迷提前排隊的意欲。

## 沒落與重建

　　動漫電玩節可謂完美見證了期刊港漫的盛衰。一直以來業界都知道最重要的是人才，因此由 2009 年開始舉辦「原創漫畫新星大賽」，據官方說明，旨在「為中國大陸及香港漫畫壇發掘明日之星，推動原創，為新血提供發表機會」[11]。從最良好的意願去考慮這個比賽的意義，當然就是希望可以為香港漫畫（不論期刊港漫還是其他類型的香港漫畫）提供更多新人加入漫畫業界，這亦是維持這個行業發展的基本功。

　　反過來看，動漫電玩節自 1999 年開始，加設了各種不同形式的比賽，例如選美、樂隊、跳舞比賽等等，其中最歷久不衰的則有與動漫相關的 Cosplay 比賽。但到了活動創辦 10 年後的 2009 年才有漫畫創作比賽，也可以說業界似乎比起漫畫行業和創作，更重視娛樂、氣氛和熱鬧 [12]。

　　然而，這個新星大賽出現兩個最大困難：首先就是搔不著癢處，要提拔新人，最重要的當然就是要給予他們機會，讓他們入行磨練。且看條漫 [13] 公司 Comico 在台灣舉辦類似的比賽，得獎者除了獎品外，更能獲得在這個漫畫 App 上連載的權利，這才能正式讓新人嘗試出道和成長。但動漫電玩節舉辦的這個比賽除了獎金獎品外，卻沒有任何讓他們出道的機會，而獲獎的作品也只會集結成一本刊物，卻沒有公開發售的渠道，試問這又怎能稱得上「為新血提供發表機會」？

　　新星大賽無法像韓國 Comico 這類網絡漫畫平台般，為新人提供出道機會，其實又與賽事的根源有關，畢竟主辦單位就是動漫電玩節及香港動漫畫聯會這兩個理論上不屬於任

---

11　引自動漫電玩節原創漫畫新星大賽宣傳海報。
12　不能說音樂、舞蹈與漫畫完全沒有關係，在外國經常也會進行漫畫音樂會等將漫畫和音樂配合的活動，但動漫電玩節的音樂、舞蹈比賽卻沒有與動漫畫有太多連結。
13　條漫亦即專為手提電話設計的閱讀形式的漫畫，由於手提電話一般都是長條，所以亦稱為條漫。日本以縱スクロール漫画為名，而韓國就稱為 Webtoon。

何一間漫畫出版社的機構，而他們的業務並不包括出版刊物，自然沒有地盤提供連載機會。

當然，香港動漫畫聯會的委員包含着各家主要漫畫出版社的要員在內，惟在十多屆比賽之後，也沒有多少優勝者能循此途徑成功入行。至今，在多屆比賽中獲獎並成功冒起或成名的，就只有 2014 年故事漫畫組季軍的柳廣成，以及 2015 年繪本漫畫組冠軍的蘇頌文，二人均已推出多部個人作品，2018 年四格組冠軍 Bobby Tang 目前則在台灣版 Line WEBTOON 連載作品。

期刊港漫市場滑落已經毋庸置疑，動漫電玩節此等所費不貲的活動自然令不少漫畫出版社的經營百上加斤，最終無奈退出，甚至連該活動一直以來的最大支柱玉皇朝亦於 2021 年不參展了，這個現象似乎在早幾屆前已經有先兆。2018 年的動漫電玩節中有三個與期刊港漫相關的展覽，分別是「玉皇朝飛躍二十載奇幻之旅」、「天下風雲歲月紀念展」，以及「香港漫畫藝術展」，玉皇朝一舉展出了過去 20 年來的各種漫畫作品及精品；天下的展覽則是因應旗下長篇武俠鉅著《風雲》完結而設；而香港漫畫藝術展則是本地多部漫畫經典的原稿展。這三個展覽都帶有一種回顧的意味，活像一次香港期刊漫畫回憶的「大晒冷」。

2018 年的這幾個展覽彷彿是香港漫畫的一個轉捩點，主要的漫畫出版社都開始縮小參展規模或者不再參展，2019 年及 2021 年兩屆動漫電玩節，香港動漫畫聯會策劃名為「漫漫行」的活動，向若干漫畫家免費提供攤位吸引本地漫畫家參展，這些漫畫家多不隸屬於任何出版社的漫畫家，前後兩年都有幾十位漫畫家參與，向大眾介紹及販賣其作品。這個變化非常具體地呈現出香港漫畫的現況：從前的大型出版社經已在萎縮的市場上逐步失去地位，香港漫畫的出版形式已經

由期刊漸漸轉變為其他出版形式的刊物，而漫畫家亦開始轉趨為獨立創作。

動漫電玩節對期刊港漫來說是一個重要的項目，正如馬榮成所說：「我特別把攤位做得壯觀一點；昔日我們（書展）的攤位設計都很普通，……我覺得這次展覽不能輸，亦即我們漫畫行業不能輸。」[14] 甚至可以視為香港漫畫業「尊嚴」的一個具現化。香港動漫電玩節使香港漫畫增加了曝光，社會大眾因而有機會認識或認同這種文化，其中最明顯的是 Cosplay，主流社會過往對於動漫迷投入動漫作品，甚至穿上喜愛角色的服裝，必定投以異樣眼光，認為這些人穿搭得「古靈精怪」、異於常人。即使至今依然有人會對 Cosplay 有歧見，但普羅大眾多少已開始理解那是怎麼一回事。

不過，Cosplay 對香港漫畫來不算是一個很重要的部分，這從參與者所扮演的角色多為日漫或美漫角色可見一斑，本地漫畫角色的 Cosplayer 則少之又少，除了第一屆 Cosplay 大賽冠軍得主是扮演《龍虎門》主角之一石黑龍之外，很少香港漫畫角色會在 Cosplay 大賽奪得獎項（2010 年代，香港漫畫《九龍城寨》曾掀起過短暫的 Cosplay 熱潮，詳情請參閱本書〈吸納讀者新方向——從《九龍城寨》看腐女的力量〉一文），也是香港漫畫文化和潮流在動漫電玩節的一種體現。

## 創造真正的漫畫節？

有不少人覺得動漫電玩節已經變質，雖然依舊充滿了日本漫畫、輕小說、動畫精品及電子遊戲的內容，但香港漫畫已經由主角成為了綠葉中的綠葉。儘管動漫電玩節只是一個「載具」，沒有期刊港漫，也大可不必考慮「復興」動漫電玩

14 馬榮成口述、丘志光主編：《馬榮成風雲路》（香港：非凡出版，2018 年），頁 115。

2017 年香港漫畫業界人士遠征法國安古蘭漫畫節，並於會場內合照。（鳴謝余兒提供圖片）

節，然而，既然香港漫畫不死，是否可以借鑑其他國家的經驗來復甦這個活動，並借此再度提升香港漫畫（不必一定是期刊港漫）的形象、市場和可能性？

　　日本、台灣、韓國當然有不少漫畫節可以參考，但是近年與香港漫畫界交流最多的，可能是每年 1 月在法國安古蘭舉辦，被譽為世界三大國際漫畫節之一[15] 的安古蘭國際漫畫節（Festival International de la Bande Dessinée d'Angoulême，下稱「安古蘭」）。安古蘭位於巴黎西南 450 公里外，波爾多東北 120 公里的一個小城鎮，因位於夏朗德河支流上一個有瀑布流經之處，水質優秀，自 14 世紀以來就是製紙及印刷中心，加上各種歷史因素、政府政策推動，以及漫畫家的努力，成就了這個歐陸第二大規模的漫畫節。[16] 它

15　網上對此眾說紛紜，筆者所搜集的資料上，比較多人認同的另外兩個是美國聖地牙哥的 Comics-Con 和意大利盧卡國際漫畫節，而日本的 COMIKE 雖然規模可能更大，但由於是以二創性質的同人誌為主，所以沒有納入並列。
16　江家華：《法國漫畫散步：從巴黎到安古蘭》（台北：大辣文化，2019 年），頁 85-86。

跟香港動漫電玩節截然不同，不是在單一建築物內舉辦，而是在整個城鎮中設置各種不同的展區，因此三四天的展期之中其實也不容易走遍所有展館。

除了不同的展館外，讀者甚至可以在鎮內的各種建築牆壁外看得到不同經典漫畫的壁畫，讓讀者可以進一步了解法國漫畫。為甚麼筆者會特意提及這一點？因為香港藝術中心也曾經透過營運位於茂蘿街七號「動漫基地」（2013 年至 2018 年），於 2017 年舉辦一次「漫遊城市 —— 灣仔」，讓灣仔可以成為一個富有動漫文化色彩的區域，讓動漫電玩節與社區連結，既可擴充整個活動，也能夠與社區、人文及歷史進行連動。

透過近年來參與了這個漫畫節回來的漫畫家們的分享，可以觀察到「安古蘭」與其他漫畫節有何分別。它跟日本 Comike、美國 Comics-Con 或者香港動漫電玩節都不一樣，並非一個純粹買賣動漫作品或追逐漫畫改編真人電影／電視偶像的展覽，它更像是一個交流和表演的場地。2016 年曾造訪「安古蘭」的漫畫家姜智傑表示：「漫畫家會在觀眾面前即場展示繪畫技法，並向觀眾解釋繪畫過程與心得。觀眾會在畫完後向漫畫家送上掌聲，漫畫家能感覺到非常大的滿足感。這可能是因為法國讀者會以欣賞藝術的角度來看這個繪畫示範所致。」[17] 而且很多講座分享而不是單純的簽名會。

香港動漫電玩節很長期都予人一種「散貨場」或者販賣精品的印象，但「古安蘭」卻並不如此，即使都滲有商業元素，但它是一個以漫畫家為主角的展覽會，大會邀請來自世界各地的漫畫家到場進行展覽，能與世界各國的漫畫家及出版商交流，甚至將作品授權到法國，令作品衝出原來的出版

---

17 動漫廢物電台：動漫廢物第 463 集《安古蘭漫畫節》Part 1，YouTube，youtu.be/aDIMGTsXexc。

地。例如本地漫畫家小雲的其中一套作品，就透過「安古蘭」獲得英國一所藝術館垂青作歐洲巡迴展覽[18]；而香港藝術中心亦有在「安古蘭」為本港漫畫家進行版權洽談工作[19]。

儘管「安古蘭」是邀請外地的漫畫家進入法國，與動漫電玩節希望促進香港漫畫發展的方向不一樣，但兩者原理相同。香港「動漫基地」也曾在 2017 年舉辦過一次原創漫畫的授權會，希望可以有外國出版商來到認識本地原創作品，繼而進行版權洽談，甚至為往來灣仔會議展覽中心提供接駁巴士，然而該次活動是與當時在會議展覽中心舉辦的香港授權展互動，而不是與香港動漫電玩節互相配合。「授權」是主，「漫畫」只是芸芸知識產權作品的其中一小部分，沒有創造出一種大規模推廣香港漫畫的氛圍。如果動漫電玩節能邀請更多外國出版社到來參觀並留意到香港不少有實力的創作人，或許可以同時創造到一些商機。

「安古蘭」與動漫電玩節最大的差異還有一點，就是前者具有國際性：從第一屆開始就會評選出漫畫大獎得主，並因為漫畫節總監 Jean-Mare Thevenet 積極向世界各地推廣「安古蘭」，成功將漫畫節推廣到美洲及東亞地區，至 2016 年，甚至有超過 2,000 位來自 23 個國家的漫畫家參與在漫畫節當中[20]。

其實透過頒獎予世界各地漫畫家，從而引起外國對本地漫畫的關注，這種「出口轉內銷」的策略不失為擴大動漫電玩節知名度的關鍵，只有引來世界各地不同口味的讀者，才能令各具風格但未必能夠在香港普及的本地創作人受到更多注目。正如漫畫家曹志豪表示，香港的動漫電玩節攤位租金

---

18 動漫廢物電台：動漫廢物第 569 集 安古蘭國際漫畫節大隊回顧 Part 2，YouTube，youtu.be/g69QDGkrmY8。
19 動漫廢物電台：動漫廢物第 674 集 2019 安古蘭漫畫節香港遠征隊訪問 Part 1，YouTube，youtu.be/IM9Dnleensc。
20 江家華：《法國漫畫散步：從巴黎到安古蘭》（台北：大辣文化，2019 年），頁 86–89。

高昂，因此必須以賺取收入為目標，但「安古蘭」的出發點是讓來自世界各地的作家在展示自己獨特風格的作品，並吸引「各自的小眾漫畫迷」，從而形成一個「大眾漫畫群」。[21]

## 總結：痛定思痛　重建港漫的慶典

事實上，法國甚至視漫畫為與建築、雕刻、繪畫、音樂、文學、話劇、電影及媒體藝術並列的九大藝術之一，除了成人市場，兒童也是漫畫的主要對象，隨着該漫畫節的擴大，法國的漫畫市場也在漸漸成長。「安古蘭」藝術總監 Stéphane Beaujean 在出席一個香港交流會時表示，近 20年內，法國（連同比利時）的漫畫市場已經由每年出版 700部作品，增至 5,000 部。歐洲的漫畫家會把自己的作品連同裝幀與出版模式一起看，這也是為甚麼歐洲漫畫紙本市場興旺的主要原因之一。或者香港無法直接複製「安古蘭」的所有經驗，畢竟香港政府的政策和讀者的閱讀文化也與歐陸不同（有關香港政府對漫畫的政策，可參閱本書〈香港漫畫政策方針變化〉一文），但香港漫畫家多次前往歐洲取經後吸取了不少新鮮的經驗，也開始與法國有關方面聯絡和合作，冀以有別於以往港漫的模式進行創作。

香港作為國際都會，期刊港漫也一度成為世界三大漫畫基地之一，但動漫電玩節從培育新血、市場推廣、聯絡世界等方面，都無法跟香港漫畫業與時並進。觀乎活動主辦方的推廣，多側重於入場人數，並視之為攤位租賃的指標，顯得純粹是一個賣場招租項目般。動漫電玩節幾經變遷，名字也改過很多次，作為香港期刊漫畫興衰的重要指標，確實見證了業界的起起落落。不過，從中也看到香港漫畫界有蛻變的可能，若然沒有對活動作出重新定位和檢視，可能將來「動漫電玩節」要改名為「動畫電玩節」了。

---

21　同註18。

# 《古惑仔》的
# 港漫 ACG 宇宙

香港黑道漫畫《古惑仔》於 2020 年 6 月以第 2,335 期結束，完成了長達 28 年的連載。正如主要創作人牛佬在作品的晚期不斷提及，由於銷量持續下跌，甚至去到「出一期蝕一期」的地步，最終別無選擇之下將作品終結。筆者作為多年讀者，可以說是既悲且喜。

悲者，乃見證香港薄裝漫畫市場收窄至連《古惑仔》這種黑道漫畫也容不下的現實，在不同類型漫畫如搞笑、愛情、武俠小說改編、遊戲改編等紛紛倒下之際，黑道漫畫總有其捧場客，但看到《古惑仔》連載 28 年後最終無奈結束，多少感到悲涼。喜者，畢竟長路有盡時，當故事發展到二代人物無以為繼，陳浩南又無故要搶回洪興的龍頭地位，敵對勢力東英、三聯、毒蛇幫也再沒有新的強人登場的情況下，其實這個故事以這樣有頭有尾的方式完結也未嘗不是好事。

以漫畫來說，《古惑仔》從來不是「書王」（指銷量冠軍），但從流行文化擴散與互動規模而言，卻可以說是佔了香港漫畫的首席地位。《古惑仔》和主角陳浩南，說不定是全香港甚

至全亞洲最多人認識的港漫作品和角色，這當然要歸功於電影傳播的威力，電影比漫畫更容易打入東南亞或台灣的華語市場。

在講述《古惑仔》電影威力之前，先看看港漫與影視流行文化由來已久的關係。上世紀五十年代許強（漫畫家許冠文的弟弟）的《神筆》和《神犬》，何日君的《飛俠黑蝙蝠》，以及六十年代黃玉郎的《超人之子》，皆模仿自美國蝙蝠俠與日本「鹹蛋超人」（Ultraman）的形象[1]。

至 1971 年，在中國功夫片和李小龍的熱潮下，上官小寶推出了《李小龍》這部長壽作品，而黃玉郎也在此時期乘着功夫熱的巨浪而創作出《小流氓》（《龍虎門》前身）。九十年代初則有基於賭片熱潮而出版的《賭神》、《賭聖傳奇》及其他後續的賭博系漫畫。不過，這些漫畫與影視作品的關係都是單向的，是先影視而後漫畫的例子，反向的例子少得可憐，最為人熟悉的就只有《老夫子》及《龍虎門》，前者有黑白粵語片及動畫電影（2001 年曾推出真人卡通電影《老夫子

1 黃少儀、楊維邦編：《香港漫畫圖鑑 1867–1997》（香港：非凡出版，2017 年），頁 106–112。

2001》），後者則被改編至完全脫離原著的風格，變成當時的主流功夫片般。

到 1990 年代中期，由電影人文雋作為主要推手，香港漫畫才開始反過來吸引電影商的青睞，購買多部香港漫畫的版權改編為電影，包括《Feel 100%》、《風雲：雄霸天下》、《中華英雄》，而最成功的莫過於《古惑仔》系列了。

## 主客易位——漫畫改編的起點

無獨有偶，上述幾齣九十年代的漫畫改編而成的電影，男主角都是鄭伊健，但論人氣及延續性，沒有任何一個角色可與《古惑仔》陳浩南比肩。文雋曾表示，這個系列其實一開始不被看好：

> 九十年代中的港產片，連江湖片英雄片都是沒有人捧場，要拍《古惑仔》，當然承受極大風險，晶哥（王晶）屢次警告我和劉偉強，這片種賣不了外埠，千萬不要超支，結果，《古惑仔》憑着青春的包裝，用走鋼線的方法描寫黑社會小混混的故事，加上漫畫本身累積了大量擁躉，第一個午夜場，就收了一百零八萬票房，亦從此掀起了港漫結合港產片的熱潮！[2]

由於《古惑仔》電影票房出乎意料之外的好，大收 2,100 萬港元，甚至好到一直上映直到無法不落畫為止。[3] 製片商不足半年後便快速拍攝了第二集《猛龍過江》及第三集《隻手遮天》，同樣極受歡迎，分別獲得 2,200 萬及 2,000 萬港元的票房收入。

---

2　施仁毅、龍俊榮：《港漫回憶錄》（香港：豐林文化，2019 年），頁 5。
3　根據文雋接受網台「威哥會館」表示，由於當年的農曆新年檔期已經準備好由周星馳的《大內密探零零發》上映，因此只能落畫。

上述三部電影令坊間不少人更加認識《古惑仔》這部作品，也開始令《古惑仔》有機會與電影一起成長、擴充成「古惑仔宇宙」。

## 宇宙擴充——電影影響漫畫、漫畫改編成電影的循環

資深的讀者都知道，《古惑仔》原作者牛佬筆下的陳浩南是根據劉德華的形像來下筆的，牛佬特別喜歡《天若有情》中劉德華穿牛仔褸的形象。即使牛佬認為鄭伊健太「乖仔」，但自從鄭伊健參演《古惑仔》飾演陳浩南後，反而是觀眾已經將陳浩南等同於鄭伊健了，甚至反過來掩蓋了原本比較「劉德華式」的陳浩南形象。《古惑仔》作者牛佬也表示，他看了第一集電影以後，便開始按鄭伊健的形象來繪畫陳浩南。

網上有人稱這是一個「古惑仔電影宇宙」，通過整理當時「浩一／和平」[4]的作品出版時序與角色互動（見下表）。筆者卻認為這不是單純《古惑仔》電影的擴張，而是整個《古惑仔》作品（包括電影與漫畫）世界的互動與擴張。因為《古惑仔》電影票房大收令原著人氣急升，牛佬也獲得不少版權費，就在 1996 年 2 月出版了以鄭伊健和陳小春兩位電影主角為造型，連女主角也名為荔枝（《古惑仔》電影的女主角黎姿的諧音）的全新系列作《洪興仔》，嘗試再創造一位「全新打仔」（漫畫中洪興社專門出產打仔，陳浩南就是一名相當勇猛的戰將），基於製作質素不俗，而且可能因為能乘電影之勢，成為當時的黑道書種銷售第二佳的作品。《洪興仔》漫畫受歡迎，而《古惑仔》改編方興未艾，於是就推出了改編電影《洪興仔之江湖大風暴》（梁朝偉、李若彤主演），但其故事跟漫畫原作完全無關。

---

4　牛佬將於 1992 年和陳科琳、文鑑鴻、邱瑞新及倫裕國新成立的公司取名為「浩一」，其後邱瑞新離開，牛佬成立了新公司取名為「和平」，但讀者一般只理解為改名。

## 「古惑仔宇宙」一覽表
## （只包括授權改編電影）

| | 作品名稱 | 出版／上映日期（年／月） | 總期數（期）／香港票房（港元） | 漫畫主編／電影主演 |
|---|---|---|---|---|
| 漫畫 | 古惑仔 | 1992/4 | 2,335 | 牛佬、邱瑞新等 |
| 漫畫 | 紅燈區 | 1992/12 | 170 | 牛佬 |
| 漫畫 | 古惑女 | 1995/6 | 44 | 牛佬 |
| 漫畫 | 龍盤虎踞砵蘭街 | 1995/12 | 156 | 胡達泉 |
| 電影 | 古惑仔之人在江湖 | 1996/1 | 2,100 萬 | 鄭伊健、陳小春等 |
| 漫畫 | 洪興仔 | 1996/2 | 206 | 邱瑞新 |
| 電影 | 古惑女之決戰江湖 | 1996/3 | 803 萬 | 李麗珍、莫文蔚等 |
| 電影 | 古惑仔之猛龍過江 | 1996/3 | 2,200 萬 | 鄭伊健、陳小春等 |
| 漫畫 | 東英仔 | 1996/5 | 72 | 牛佬、韋研 |
| 電影 | 古惑仔3之隻手遮天 | 1996/6 | 1,951 萬 | 鄭伊健、陳小春等 |
| 電影 | 紅燈區 | 1996/6 | 836 萬 | 邱淑貞、任達華等 |
| 電影 | 洪興仔之江湖大風暴 | 1996/8 | 1,200 萬 | 梁朝偉、李若彤等 |
| 電影 | 龍虎砵蘭街 | 1996/8 | 636 萬 | 古天樂、謝天華等 |
| 漫畫 | 紅燈區2 | 1996/10 | 72 | 葉慶全、練國權 |

（續上表）

| | 作品名稱 | 出版 /<br>上映日期<br>（年 / 月） | 總期數（期）/<br>香港票房<br>（港元） | 漫畫主編 /<br>電影主演 |
|---|---|---|---|---|
| 電影 | 97 古惑仔之<br>戰無不勝 | 1997/3 | 1,579 萬 | 鄭伊健、<br>陳小春等 |
| 漫畫 | 揸 Fit 人 | 1997/3 | 44 | 胡達泉 |
| 漫畫 | 陳浩南故事 | 1997 | 1 | 溫日良 |
| 電影 | 98 古惑仔之<br>龍爭虎鬥 | 1998/1 | 1,287 萬 | 鄭伊健、<br>陳小春等 |
| 漫畫 | 江湖大家族 | 1998/2 | 253 | 牛佬 |
| 電影 | 古惑仔情義篇：<br>洪興十三妹 | 1998/2 | 426 萬 | 吳君如 |
| 漫畫 | 少年陳浩南 | 1998/6 | 96 | 牛佬等 |
| 電影 | 新古惑仔之<br>少年激鬥篇 | 1998/6 | 235 萬 | 謝霆鋒等 |
| 漫畫 | 大飛哥 | 1999/12 | 12 | 牛佬 |
| 電影 | 洪興大飛哥 | 1999/12 | 32 萬 | 黃秋生等 |
| 漫畫 | 山雞 | 2000/2 | 15 | 賴兆波 |
| 電影 | 友情歲月之<br>山雞故事 | 2000/3 | 670 萬 | 陳小春 |
| 電影 | 古惑女 2 | 2000/3 | 16 萬 | 何超儀、<br>楊恭如等 |
| 電影 | 勝者為王 | 2000/7 | 770 萬 | 鄭伊健、<br>陳小春等 |
| 漫畫 | 東英耀揚 | 2000/7 | 15 | 胡達泉 |
| 漫畫 | 立花正仁 | 2002/12 | 30 | 牛佬 |
| 漫畫 | 太子 | 2005/10 | 9 | 吳兆銘 |
| 電影 | 古惑仔：<br>江湖新秩序 | 2013/1 | 396 萬 | 羅仲謙、<br>梁競徽等 |

《古惑仔》電影賣座，演員功不可沒，於電影第三集《隻手遮天》飾演下山虎烏鴉的張耀揚，其精彩演出深入民心，「烏鴉反檯」更成為網民間的經典！漫畫看準這個時機，在《古惑仔》第 220 期（1996 年 7 月）推出全新一輯〈隻手遮天〉（與電影版第三集同名），書中全新反派角色「東英五虎」之一的奔雷虎雷耀揚，除了名字與張氏一樣之外，造型也仿照張氏來設計，這個漫畫角色智勇雙存，極具霸氣，日後長期為讀者津津樂道，並於 2000 年時由牛佬聯同鄺氏出版了一本名為《東英耀揚》[5] 的外傳作品。

此外，有見電影中的反派「東星社」（原著是「東英社」）大受歡迎，浩一也乘勝追擊，出版了罕見以反派作為主角的《東英仔》[6]，可能創作隊伍始終很喜愛劉德華，主角大東在創刊號的形象依然是劉德華造型。該書的角色大東、細英以及咖喱，後來都反過來加入了《古惑仔》漫畫，大東最終當上了東英社的龍頭。

由於這類電影熱潮尚未回落，因此在 1996 年還有其他「古惑仔」系列一些舊作漫畫被改編成為電影，包括《古惑女之決戰江湖》[7]（李麗珍、莫文蔚等主演）、《紅燈區》[8]（邱淑貞、任達華、陶大宇主演）、《龍虎砵蘭街》[9]（古天樂、謝天華主演），這些電影和漫畫的互動創造了一個前無古人，後無來者的港漫 IP。即使之後的改編電影都不如《古惑仔》般賣座，但也強化了「古惑仔宇宙」的基礎，令一些原本屬於二線的漫畫也曾在市場上以另一種形態曝光。

---

5　漫畫由牛佬總監、胡達泉主編、倫裕國繪畫，全 15 期。
6　韋研主編，全 72 期。
7　最佳拍檔製作，1996 年 3 月上映，票房為 804 萬港元。原著漫畫於 1995 年 6 月出版，全書 44 期。電影大致跟原著漫畫故事差不多，但主角李麗珍雖然演出的是波子，造型卻是 Van 仔；而另一女主角莫文蔚造型是波子，演出的是 Van 仔。
8　最佳拍檔製作，1996 年 6 月上映，票房為 836 萬港元。原著漫畫是和平最早期的漫畫之一，出版於 1992 年，講述三個於歡場掙扎求上位的女角的經歷，是牛佬成立「浩一」後希望再續其名作《愛情故事》而出版，全書 170 期。
9　江湖人電影公司製作，1996 年 8 月上映，票房為 636 萬港元。原著於 1995 年 2 月出版，同樣是《古惑仔》式的低下階層黑道漫畫，只是主角亞龍細虎出道時的地位比陳浩南要更低。

後來因 2007 至 2008 年間金融海嘯而引發的港漫銷量大崩盤，牛佬將大部分角色收歸到《古惑仔》之中，成為了故事的一些資產。其中《龍虎砵蘭街》的兩名主角成為江湖社團「長樂」的話事人，《紅燈區》雖然未有角色直接加入《古惑仔》漫畫，但飾演 Playboy 文一角的陶大宇，則以大宇的形式移植成為洪興社的 12 位揸 Fit 人之一，並同樣是一個擁有多間夜場的角色。

## 萬劍歸宗　回歸《古惑仔》

　　觀賞電影者未必會追看原著漫畫，但電影其實一直影響着原著，並帶來正面作用。鄭伊健的形象健康又有活力，由他來演繹陳浩南這個角色，能夠將角色變得正面 [10]，加上其外表俊朗，更令《古惑仔》這個名字廣傳香港以至亞洲。此外，該漫畫中有較多寫實的色情橋段，電影改編絕對有「漂白作用」。若是較年長的讀者，一定記得 1995 年政府為了打擊薄裝漫畫而推出的廣告，片段中一位母親把一本《古惑仔》丟進垃圾桶，並配上一句對白：「呢啲嘢，最好都係掉咗佢（這種東西，最好還是丟了它）。」而《古惑仔》電影就稍為對這種「打壓」帶來一點緩和作用。

　　坊間對於《古惑仔》的負面報道，沒有隨着該部漫畫變成二級書 [11] 而告一段落。1997 年轟動一時的「秀茂坪童黨燒屍案」，控方律師引述其時香港大學心理學教授何友暉的報告，指犯人是受到《古惑仔》的漫畫及電影所影響而作出駭人聽聞的凶殘行為 [12]，對該作品的名聲來說可以說是百上加斤。然而，改編《古惑仔》系列的電影依舊絡繹不絕，1998

---

10　鄭伊健認為自己的形象與黑社會太不契合，曾多次想拒絕拍攝，結果還是在王晶、文雋、劉偉強等人的請求下，合共拍攝了 6 部《古惑仔》電影。
11　即被列為二級不雅刊物，二級刊物不得向 18 歲以下人士發佈，且須將刊物以封套密封，並載有法定警告告示。
12　《星島日報》，1999 年 1 月 29 日報道。

《古惑仔》曾經邀請不同漫畫家繪畫封面，展現出不同形象的主角陳浩南。

年的《少年激鬥篇》（謝霆鋒主演）和漫畫《少年陳浩南》[13] 以一日之差先後推出；1999 年的《洪興大飛哥》（黃秋生主演）和漫畫《大飛哥》都是一次又一次電影和漫畫的跨媒體合作。另外幾部正傳電影《97 古惑仔之戰無不勝》、《98 古惑仔之龍爭虎鬥》上映之後，由於《電影檢查條例》更改，但凡以「古惑仔」為題的電影都必定會被訂為三級，因此最後一部只名為《勝者為王》。

　　電影去勢已老，加上版權問題，同時《古惑仔》漫畫的銷量也開始回落，其他幾本二線作品就更加難以支撐。因此牛佬決定來一次本地漫畫行業的創舉，將《古惑仔》由周刊改為三日刊，並將其他同類作品都結束掉，有用的角色就收歸《古惑仔》內，伊健、大東、亞龍、細虎，甚至連《洪興仔》一書中奕龍（類似《古惑仔》的大飛）等角色都全數納入《古惑仔》，令該漫畫世界統一後變得非常宏大。

---

13　電影由嘉禾娛樂事業及飛圖電影製作，於 1998 年 6 月 5 日上映，票房 235 萬港元。漫畫原作由吳文輝主編，屬於陳浩南的前傳故事，於 1998 年 6 月 4 日開始出版，全 96 期。

## 小結：古惑仔見證香港的變化

作為一本江湖類寫實漫畫，無論劇情如何天馬行空，其背景始終非常現實，尤其漫畫的早期策劃工作由吳志雄負責，吳氏是前江湖人物，對黑道文化有相當深入的認識，讀者甚至可藉這部漫畫作品一窺香港社會發展的變遷，例如九十年代夜總會生意有多蓬勃，夜場內幫派打架無王管，打架講數的一般形式及規矩等等。直至後來吳志雄淡出，該漫畫失去了對黑道生活的仔細描寫，不過故事中仍然看到一些社會變遷，例如夜店息微，東英因為大陸背景而愈見強大，足以挑戰洪興，還有香港近年各種社會事件等，漫畫內容都多少與時代互相呼應。

所謂長路有盡時，一部作品由同一位漫畫家創作近 30 年，如果沒有清晰的方向，在創作上會容易感到疲憊。《古惑仔》能一度成為全港最知名的期刊港漫，也切切實實地在本土流行文化歷史上留下了一筆。

再者，《古惑仔》的 IP 極具可塑性，除了電影，亦已經衍生出手機遊戲和小說、網絡劇集，甚至在 2021 年開設了名為「友情歲月古惑仔主題冰室」的食肆（該食肆其後曾一度改名為 TEDDY BOY，現已結業）等等。來到 2022 年，「古惑仔」甚至開始進軍 NFT[14]。似乎「古惑仔」相關作品所構成的宇宙，不只吸引漫畫家、電影商或電子遊戲製作商推出跨媒體作品，甚至可能會進軍「元宇宙」，變成橫跨真實世界與網絡世界的 IP。

---

14 古惑仔 Teddyboy 官方 Facebook 專頁，2022 年 3 月 18 日，bit.ly/3bBBLqu。

## 古惑仔宇宙媲美漫威宇宙？

　　這個小標題當然不是事實，似乎也不會實現。作為當今最成功的漫畫改編多媒介巨頭、美國的漫威（Marvel）公司，即使影視的成功並沒有為漫畫原著帶來太大的銷售影響，亦已經成為了全球動漫界的參考對象。不過，如前所述，「古惑仔」宇宙一樣多姿多彩，也一度相當成功，可惜電影最後因為版權問題，導致自第六集以後就再沒有以續作方式拍攝下去，[15] 只是這部在港漫界有長達 28 載悠久出版歷史的作品，亦曾以重撰的形式出版過小說、改編成為智能電話遊戲，成為港漫相當強勁的 IP。

　　Marvel 影視產業當前非常成功，但作為原本的「母體」，Marvel 漫畫公司卻曾經在 1990 年代陷入財務困境，股價大幅下滑，結果將旗下不少重要漫畫作品，例如《神奇四俠》、《變種特工》及《蜘蛛俠》等的真人電影版權賣予不同的電影製作公司，部分版權至今還沒能收回。而電影的成功，對漫畫界又有沒有甚麼巨大的影響呢？

　　Marvel 漫畫內容其實與電影宇宙是非常不同，漫畫部門有自己的故事推進，與電影的關聯其實相當少，反而電影的幾部經典大作例如《美國隊長 3：英雄內戰》（Captain America 3 Civil War）、《復仇者聯盟》（Avergers）第三及第四集等等，都是美漫經典故事的修訂再創作。

　　再者，Marvel 漫畫角色極多，而且歷史基礎雄厚，電影版內的角色絕大部分都屬於漫畫既有的人物，甚至乎觀眾可以從不少只出現一幕的配角，或者各種不同的場景之中，找

---

15　文雋曾在專欄表示，因為嘉禾電影公司於 1999 年將旗下所有電影的版權賣給華納電影，當中包括《古惑仔》電影系列的知識產權，並涵括該系列的續集拍攝權、重拍權及改編權，以及更重要的是由鄭伊健等人參演該系列的肖像權，導致文雋不能再起用固有班底拍攝《古惑仔》的其後集數。

到他們的漫畫出處。這樣子當然令漫畫迷除了看電影外，增加了發掘彩蛋的樂趣，至於「古惑仔」系列的電影則比較少這種發掘彩蛋的樂趣。

另一個重要的比較就是作品角色與演員之間的互相影響，這方面似乎「古惑仔」宇宙稍勝一籌。香港漫畫經常可以將演員的形象放到作品甚至在封面上，吸引讀者。造成這個結果的原因當然就是肖像權問題，歐美國家的肖像權法律非常嚴格，以華納對前述鄭伊健等人主演《古惑仔》的肖像權事情上可見一斑。

由於香港肖像權法律較寬鬆，因此《古惑仔》可以直接挪用鄭伊健及陳小春造型來出版一本以「伊健」及「小春」做主角的《洪興仔》，並引伸出一套新的電影；《江湖大家族》漫畫的四位主角霍文、霍武、霍英及霍傑四兄弟的造型，則分別是任達華、劉德華、郭富城及陳曉東；耀揚這個角色就是張耀揚的造型等等。也因為肖像權的原由，電影演員的演繹擴充了漫畫世界，甚至影響漫畫的演繹，這是其他國家的漫畫改編電影無法做到的一步。不過，Marvel 漫畫也不是全然沒有受到電影版的影響，最明顯的就是漫畫角色 Nick Fury 和 Tony Stark 的形象，已經徹底被真人演員 Samuel Jackson 及 Robert Downey Jr. 取代了。

「古惑仔宇宙」另一個能夠媲美 Marvel 電影宇宙之處，就是對演員知名度的幫助。當你提起 Chris Evans、Scarlett Johannsson 或已故的 Chadwick Boseman 等演員，大家心目中即時就會想起美國隊長、黑寡婦及黑豹這些角色。而 Robert Downey Jr. 更是全靠鐵甲奇俠這個角色成功洗去過往的壞形象，重新建立自己的影視事業。「古惑仔宇宙」一樣為演員帶來了機會，最大的得益者當要數主角鄭伊健。鄭氏的形象一向健康有活力，以前亦曾擔任兒童節目主持，跟

江湖人物形象一點都沾不上邊，但因緣際會之下接拍了這個電影系列並成名。此外，他亦主演過不少由香港漫畫改編的電影，包括《風雲》、《百份百感覺》和《中華英雄》，但無論哪一個電影角色都無法與陳浩南的影響力相比。提起鄭伊健，你會想起陳浩南；提起陳浩南，你會想起鄭伊健。

又例如陳惠敏這位縱橫香港影視圈的資深演員，一提起他，我們第一時間會想起「駱駝」（「古惑仔」電影中東星社的龍頭）這個角色；此外還有飾演「大佬 B」（漫畫中主角陳浩南初出道時跟隨的江湖人物）的吳志雄，也是因為「古惑仔」電影系列而燴炙人口。

## 總結：古惑宇宙　堪稱經典

從「古惑仔宇宙」的擴張與完結，我們看到了一個非常有意思的港漫案例，原來香港本土也有非常精彩的跨媒體互動；若同時身為漫畫讀者和電影觀眾，更可見證着各個角色被真人化，然後又有真人原創角色被漫畫化的過程，非常有趣。雖然不是沒有其他港漫作品被改編為電影，也不是沒有原創角色被漫畫化，例如 2006 年真人電影《龍虎門》的角色羅剎女 [16]，卻從沒有及得上《古惑仔》這種規模和級數。

《古惑仔》漫畫雖然已經完結，至執筆時，和平出版社亦已經再沒有出版任何刊物，曾經商談過的網劇或電影版權均無疾而終。牛佬在《勝利人生李浩東》的專欄中也提到：「《古惑仔》的版權出咗少少問題，唔放手唔得㗎喇！」藉此暗示續寫故事屬於「非不為，是不能也」，推斷他可能是把《古惑仔》的品牌賣了。

不過，「古惑仔」這個名號卻沒有完結，除了牛佬沒有參

---

16 《新著龍虎門》第 375 期（2007 年 8 月 2 日出版）首次登場。

與的同名智能電話遊戲以外，牛佬於 2021 年夥拍友人投資開設了「友情歲月古惑仔主題冰室」，該冰室除了漫畫原稿和各種漫畫相關展示外，也有電影版真人造型的佈置，延續這個 IP 的情懷。

最後，如果大家過往每次觀賞 Marvel 電影時，都很期待 Stan Lee（Marvel 漫畫前負責人兼董事長）的粉墨登場，其實《古惑仔》同樣有這種彩蛋，牛佬、倫裕國以及還未有離開浩一的邱瑞新，其實都一樣有參與電影的拍攝，出演洪興的叔父輩角色。

# 路向篇

上海亮創動港科技有限公司

如果香港漫畫舊有的出版模式已經落伍,需要
從薄裝期刊作出轉型的話,有甚麼新方向?
多年來一直被本地漫畫業界忽視的網絡漫畫
市場及女性讀者市場,如今業界有能力去搶
佔嗎?新晉漫畫出版社「格子」的負責人
又是如何看待港漫的未來路向與發展?

# 數碼漫畫平台
# 是否香港漫畫的未來?

　　台灣一本以當地歷史、民俗、社會與生態議題為主題的漫畫創作集《CCC 創作集》,幾經跌跌踫踫,一度休刊又復刊後,最終於 2020 年 9 月宣告放棄紙本模式,改在網上繼續出版;同年 10 月,香港漫畫《古惑仔》的作者牛佬,結束了當時正在繪製的期刊作品《勝利人生李浩東》,全書只出版了 11 期,亦即只維持了三個月時間。兩件事呈現出紙本作品的銷量難以維持龐大製作隊伍的成本,也向讀者說明了台灣、香港漫畫的疲弱市道,當然,其實漫畫大國日本、美國亦面臨同樣的趨勢。

　　讓我們把時光倒流,回在 2008 年舉行的國際漫畫家大會(International Comic Artist Conference),當時與會者已經開始討論讀者使用智能電話來觀看漫畫的現象,並且相信將會成為潮流。筆者當年曾參與這個會議,亦非常期待香港的網絡漫畫終有一日可以起飛。

　　十多年過去,我們看到韓國網絡漫畫的成功,日本各大漫畫公司都有鋪設自家網絡平台,美國漫畫則以自家公司平

台及手提電話應用程式同步邁進。台灣呢？雖然沒有本土研發的網漫平台，但透過發源自韓國的 Comico 以及 NAVER WEBTOON 等網漫平台直接吸納了台灣創作者，令台灣漫畫家有地盤可發揮。可是，經歷了這麼多年，香港的網絡漫畫平台至今依然沒有太成功的案例，究竟發生了甚麼事？[1]

## 香港網絡漫畫及其平台

話得說回頭，香港漫畫界並非沒有人想過要推出網絡瀏覽平台，2000 年的時候，黃玉郎就曾在科技泡沫年代投放資金，推出了一個名為 Kingcomics.com（中譯「漫畫帝國網域」）的網絡漫畫平台，讀者可以購買點數，一般來說，閱讀一期漫畫就需要一至兩點的點數，網站開設首日就創下了 2,700 萬人次的瀏覽量[2]。這個網站除了包羅玉皇朝作品外，還有海洋創作（溫日良的漫畫公司）以及鄺氏（上官小寶的漫畫公司）的作品。

---

1　由於網絡漫畫比以往紙媒的發佈更自由，營運模式也不限於將稿件提供給某大平台，香港的 Cuson Lo、台灣的謝東霖等等都是透過在自己的個人專頁發佈免費作品，隨後再與不同的商業機構進行合作，例如推出實體書或週邊產品。但本文只針對關於建立網絡漫畫平台，因此暫時將個人平台擱置討論。

2　完全黃玉郎大圖鑑，bit.ly/3lFcuxp。Kingcomics 目前已經停止運作。

然而，在 Kingcomics 平台上的漫畫，比在坊間買實體作品遲一個星期才上架，而且網速太慢，展示一版漫畫就需要20 至 30 秒[3]，解像度也低，這些都是這個網站的主要死症。自此之後，再沒有漫畫公司夠膽投資鋪設自家網絡漫畫平台。

　　黃玉郎雖然被譽為「香港漫畫教父」，但香港的網絡漫畫卻並非始於他。本地網絡漫畫早在互聯網剛興起的時候（編按：約上世紀九十年代初）就出現，曾出版《溫水劇場》、《嘔電傳真機》的漫畫家白水向筆者表示，他們那一代漫畫家在網上討論區、新聞組（Newsgroup）、Yahoo blog 開始興盛的年代就已經有在網絡上發表作品，多數都屬於單格或四格的漫畫，可免費觀看。

　　2010 年代起，隨着技術發展，Facebook 等社交網絡平台及 Yahoo 等搜尋內容網站的普及，令漫畫家更易發佈作品，也提供了更多發表網絡漫畫的機會。當然，在網上要收費始終沒有那麼容易，很多漫畫家其實都是希望藉此提高名聲，再與其他出版社或機構合作，從而獲得製作漫畫的收入。除了科技的日益發達帶來便利以外，社會事件也同樣引發更多漫畫家透過網絡平台發表作品，除了前述的白水以外，2011 年及 2012 年的連串社會事件，也令 Cuson、阿塗及 Kitman 等漫畫家開始透過個人社交平台專頁發表與社會議題有關的漫畫。[4]

　　如何經營網絡漫畫一直是香港漫畫家所面臨的最難處理的問題，即使相對較有資本的玉皇朝，其開設的 Kingcomics亦只維持三年左右就漸漸乏力，無法在收支上取得突破。[5] 其他資本更少的獨立漫畫家就更加難以應付。

3　施仁毅、龍俊榮編：《港漫回憶錄》（香港：豐林文化，2019 年），頁 224–225。
4　《大學堂》：〈談網絡政治漫畫創作〉，香港電台 Podcast 網站，bit.ly/3PGPWu0。
5　同註 3：頁 226。

香港網絡連載平台 Penana 的未來發展如何，尚需時日驗證。圖為 Penana 的官網首頁，可以看到與紙本期刊港漫完全不同的經營方向。（翻攝自 Penana 官方網頁）

隨着面向創作者的收費平台愈來愈多，使用也日趨方便普及，例如以個人為主體，讓讀者直接付款予創作人的平台 Patreon[6]，以及集結不同漫畫創作者的平台 Penana[7]。雖然有不同的漫畫家或製作人千方百計希望可以建立香港本地獨有的漫畫平台，尤其是透過智能電話或平板電腦作為主要媒介，但至今還未有任何一個平台可以宣告自己已經取得成功[8]。

## 建立漫畫平台的可能性

### 1. 作品數量與黏着度

為甚麼香港漫畫至今沒有辦法架設一個好的漫畫網站或智能電話程式？大家當然會想到錢的問題，但這裏必須先撇除資金問題，筆者想說「量」的問題。所謂量，就是指漫畫

---

6　一個供內容創作者發表作品以賺取收入的平台。黃照達、馮展鵬等香港漫畫家都開設有個人 Patreon 戶口發佈作品。

7　2014 年成立的一個線上寫作及閱讀創作平台，用戶付款後，可以購買閱讀不同作品的內容（部分為免費）。平台的理念是希望可以成為小說界的 YouTube，亦接受漫畫供稿。

8　Penana 不算是純粹的漫畫平台，還提供有其他文字創作如詩與歌曲、分析評論文章及連載小說等。

作品的數量。沒有足夠的漫畫作品，就無法令用戶長期「黏着」這個平台或應用程式，如果每日都有最少一部作品更新並能夠吸引到用戶觀看，就很有機會提高用戶的「黏性」，那麼就更容易推動用戶付費閱讀。

根據筆者曾進行的調查[9]，在 292 位受訪者之中，連載數量和更新速度是受訪者最看重的環節，分別有 111 人（38%）及 121 人（41.6%）給予 5 分（即視為對漫畫 App 最有影響力的因素）。香港網絡漫畫市場沒有足夠的作品數量，2022年初，坊間只有六本期刊港漫，即使算上其他個人創作的網絡漫畫，並能夠全部收歸於同一平台，亦未必足以維持一個漫畫平台。

相反，韓國版 WEBTOON 每天最少有 60 部作品更新，台灣版則是 35 部作品；台灣版 Comico 最少也有 30 部；中國內地的騰訊動漫即使只計內地原創漫畫亦合共有 1,368 部作品[10]。香港漫畫作品數量太少，無法將用戶長期留在應用程式。

## 2. 沒有考慮女性讀者市場

在 2008 年國際漫畫家大會上，日本代表分享意見時指出，當時日本網絡漫畫平台的用戶主要是女性讀者，她們喜歡愛情故事；而經歷了十年的時光後，日本版 Comico 在前三年無收入的情況之下儲備了大量的免費會員，之後雖然轉為收費制，但發現依然有八成人留下來成為付費會員，當中有七成是女性讀者[11]。另據統計，中國內地的網絡漫畫市場在

---

9　筆者曾以「動漫廢物電台」的名義於 2021 年 5 月至 6 月期間，在網上進行一次「電子漫畫閱讀習慣調查」，希望了解讀者為何會看電子漫畫、使用甚麼裝置、為何會付款購買作品以及甚麼因素對受訪者選擇哪個應用程式最為重要等等。

10　數字為筆者 2021 年 7 月撰稿時計算。

11　唐文晴：〈走過連續 3 年零收入，電子漫畫 Comico 用 3 招深耕台灣市場〉，數位時代網站，bit.ly/3sVz8Wf。

2020 年的男女比例分佈為 46：54[12]，可見女性是付費網絡漫畫的中堅分子。

而香港漫畫業界多數視漫畫為男性向讀物，無論期刊港漫或是網絡漫畫，女性向讀物都相對較少，除了比較著名、由已故漫畫家李惠珍繪畫的《13 點》，以及漫畫家馬仔的《我的低能之道》系列之外，一般較著名的香港漫畫多數是男性向作品。當業界沒有想過以女性為主要目標讀者群，自然不會考慮如何設計一個漫畫平台方便女性讀者加入並使用。

### 3. 畫風及表達問題

以期刊港漫為例，它們都是以華麗而精細的鋼筆稿作為基礎，畫面愈大，愈能展現出力量，但是這種做法與目前的潮流有點抵觸。現今的網絡漫畫平台主要以智能裝置為載體，最方便的當然就是智能電話應用程式，但再大的屏幕都無法完美呈現期刊漫畫家的繪畫功力；否則就要利用到平板電腦，但普及率相對較低，變相會趕走了一部分的讀者。

筆者相信，沒有任何一位本地期刊漫畫家會希望為了遷就網絡平台而放棄一直引以為傲的技法，所以香港漫畫不容易在網絡上發展。反而像 Cuson、白水或路邊攤等非期刊港漫的畫風，就比較適合放在智能電話上閱讀。而在期刊薄漫之中，亦只有鄭健和的作品在中國內地的網絡漫畫平台廣受歡迎，但其畫風也因應調整得較簡約。

### 4. 應用程式技術問題

值得一提的是，有一個名為 Passion Prime 的本地漫絡創作收費平台，稍為擺脫了上述畫面表達的問題，因為該平

---

12 華經情報網：〈2020 年中國在線漫畫行業發展現狀研究，市場用戶呈年輕化趨勢〉，東方財富網，bit.ly/3yYnbCQ。

台的漫畫家都不是使用傳統期刊港漫模式的繪畫法，所以非常適合在智能電話上閱讀，而且內容題材涉及戀愛、奇幻、足球、搞笑等等，理論上也與外國成功的網絡漫畫平台非常相近。可惜該平台的作品更新速度太慢，而且其應用程式並不太好用方便，加上增值模式是定額收取月費港幣 180 元、半年費 980 元或年費 1,800 元，與一般網絡漫畫平台可以選擇不同點數訂閱計劃，又或者只購買程式內的代幣用於閱讀個別作品有很大差別，無法全面迎合不同購買力的讀者。

總括而言，漫畫作品數量不足，缺乏足夠資本「蝕頭賺尾」，沒有照顧各種不同階層的讀者並吸引其成為用戶的選項等等，這些都成為了港漫無法建立網絡平台的重要原因，那麼創作者又如何可以經由網絡漫畫平台賺取收入，賴以維生？

## 韓國的路怎麼走？

韓國文化產業振興院每年都會發佈《XX 產業白皮書》，當中包括《韓國漫畫產業白皮書》，筆者身為御宅族，自然很羨慕韓國對漫畫出版行業如此關注。其實文化產業振興院的「產業白皮書」系列不限於漫畫，連 K-POP 偶像娛樂、電影等等也同樣重視。蒐集整理資料作仔細分析，制定長遠政策，開拓發展有關產業，這也顯示出韓國如何成功利用漫畫來擴張經濟，鞏固其流行文化的地位。

該報告中提出了不少重要的資訊，包括網絡漫畫的發展情況。我們以 2019 年及 2020 年出版的報告作為參考 [13]，韓國的網絡漫畫業務持續強勁，2017 年網漫規模為約 7,240 億韓圜（約 45 億港元），至 2018 年的營收已達到 11,786

---

13  筆者於本部分混合引用了韓國文化產業振興院的《2019 年漫畫產業白皮書》及《2020 年漫畫產業白皮書》的資料。2019 年白皮書內容主要為與 2018 年對比整體的網絡漫畫營收，而 2020 年白皮書的內容主要是透過 3,000 名受訪者的調查，理解當其時網絡漫畫的閱讀習慣。除非另有註明，否則都是羅列 2020 年白皮書的資料。

億韓圜（約 73 億港元）。2019 年網絡漫畫平台按年有所增加，而當地三大網漫平台 NAVER WEBTOON、DAUM WEBTOON 及 Kakao Page，分別以 17.3%、13.5% 及 12.8% 的市佔率成為最多用戶使用的漫畫應用程式。

報告還指出，在年輕人圈子中，把閱讀網漫當成每日習慣的情況已漸漸成形，由 2020 年的 17.8% 升至 2019 年 21.2%，增長約 3.4%。電子消費或通過智能電話付費的習慣也逐漸建立，透過電話來「課金」的習慣已趨普及，由 2019 年 37.4% 升至翌年 43.6%。這些現象，都令網漫平台及相關作者可收取繼續營運的成本。而願意付費閱讀漫畫的人也由 29.4% 增至 31.5%，說明韓國業界利用網絡漫畫平台進行營收的做法已經非常成熟，尤其是在疫情大流行的時候，由於逗留在室內的時間更多，故有 74.3% 人表示觀看網絡漫畫的時間增加了。

韓國網絡漫畫發展非常蓬勃，最重要是市場資本投入和人才湧現，而且配合了人們對智能電話的高度依賴，讓讀者更易黏着漫畫程式。（翻攝自韓國 NAVER WEBTOON 官方網頁）

韓國網絡漫畫跟 K-POP 流行文化一樣放眼世界，借助電子閱讀及智能電話之便，將銷售目標推展到全球。許多 K-POP 經紀公司會在全球招募男女偶像組合的實習生，以新鮮感吸引韓國人之餘，亦通過這些非韓國成員的親切感進攻其本源市場，例如來自台灣的周子瑜、泰國的 BamBam 及 Lisa。至於韓國網漫亦以全球化為目標，例如 NAVER WEBTOON 就設有繁體中文版程式，Kakao Page 也進軍了台灣市場，而在該平台創造過億次點

擊率的名作《我獨自升級》，2022 年更宣佈推出電子遊戲及動畫。相關公司還會跟來自台灣、香港或世界各地的作者簽約，例如漫畫《百鬼夜行誌》的作者阿慢就是台灣人。韓國網絡漫畫平台吸納全球人才，再引來世界各地的支持者，是其賴以成功的其中一種模式。

說到漫畫帶來的延伸利潤，當然不能不提作品的版權轉售再推廣和營銷方向。漫畫朝向 ACGN（Animation-Comics-Game-Novel）跨媒體發展的歷史由來已久，日本漫畫在這方面已相當成熟，尤其是作品動畫化後，因為免費入屋而令原作知名度和銷量出現爆炸性提升，近年最著名的例子要數原著漫畫各期單行本幾乎佔據整個漫畫銷售榜的《鬼滅之刃》。至於韓國網漫，改編動畫未必是其主要版權銷售方向，畢竟韓國的動畫產業不如美、日強大，然而改編成電視劇集卻是最有效的推廣作品途徑。報告指出，在 2018 年播放的 100 齣韓國電視劇中，約 25% 改編自漫畫或網絡小說，最著名的例子是《金秘書為何那樣》。

或許有人會說，《金秘書為何那樣》是網絡小說，不能算進漫畫改編，那麼，2019 年至 2020 年的《屍戰朝鮮》（朱智勳主演）、《他人即地獄》（李東旭、任時完主演）和《梨泰院 Class》（朴敘俊、金多美主演），可說是呈現了網漫改編為劇集的不墮氣勢，在 2021 年也有《模範的士》（李帝勳、李絮主演）、《Imitation》（李濬榮、朴芝妍主演）。

我們再看看世界的另一邊，美國 Marvel 漫畫超級英雄電影系列成為足以傳世的經典，它更同時打破了系列式電影一貫的講故事模式；在韓國，YLAB 公司亦在籌備由不同作者創作的獨立漫畫共融後的全新漫畫宇宙，該計劃名為「Super String」，預計涵蓋電視劇、電影、遊戲等領域，覆蓋各層面娛樂模式。

除了將漫畫產業作跨媒體延伸，韓國人還與其他行業連動，以擴大受眾群體，例如製藥公司 KOLON 就曾經和漫畫家合作，把便秘這類日常生活問題作為主題來創作漫畫故事，藉此推廣便秘藥；單車公司「三千里」與漫畫家合作的例子，透過軟性行銷方式來宣傳相關產品與服務。不同的網絡平台各有不同的主要受眾，例如 NAVER WEBTOON 有較多女性讀者，TOPTOON 較多成人向作品，企業可因應行銷對象而選擇與不同的網絡平台合作，真正達到「目標觀眾喺晒度（目標觀眾都齊集於此）！」

世界各地的漫畫創作者均希望參考韓國做法謀求更好發展。在中國大陸，有些漫畫平台發展得不錯，又基於潛在市場龐大，足以全面仿效日本和韓國，讓漫畫產業作跨媒體發展，例如許辰的《鎮魂街》、夏達的《長歌行》等漫畫都已經動畫化或真人電視劇化。台灣近年不斷借鑑韓國經驗奮起直追，日本和美國也有一些網漫平台，但日、美兩國出版紙本漫畫的公司，多是紙本與網絡漫畫兩邊走，即既有一直印刷漫畫，也會將作品上載至網絡，或直接在網上發表，與韓國專注於網絡漫畫的情況有點不同。網絡漫畫必然會成為世界的大勢，透過網絡的滲透，不單是純粹營利的問題，更是一國用以影響世界的軟實力。

## 香港發展網絡漫畫有優勢嗎？

台灣學者劉俐華教授使用 SWOT（強弱危機分析）來分析台灣數碼漫畫[14]，這裏筆者借劉教授的做法作參考，嘗試為香港的網絡漫畫把脈，看看香港有甚麼方法可從網絡漫畫領域找出一些可能性。

---

14 劉俐華：〈國際數位漫畫出版及應用發展趨勢之探討〉，2011 年 11 月，ah.nccu.edu.tw/bitstream/140.119/75598/1/407638.pdf。

| | Strengths （優勢） | Weaknesses （弱項） |
|---|---|---|
| 內部環境 | － 香港創作漫畫者多<br>－ 本地漫畫歷史悠久<br>－ 掌握潮流速度快<br>－ 半官方機構積極參與 | － 本土市場小<br>－ 原創故事薄弱<br>－ 讀者年齡層兩極化<br>－ 沒有足夠培訓 |
| 外在環境 | － 消費力高<br>－ 技術資源足夠<br>－ 本土意識強 | － 全球競爭激烈<br>－ 政府政策保守<br>－ 投資者對漫畫前景不樂觀 |
| | Opportunities （機會） | Threats （威脅） |

透過 SWOT 把四個元素結合為「SO」、「ST」、「WO」及「WT」，再配合內外環境因素，思考出香港數碼漫畫的發展可能。

| | |
|---|---|
| SO<br>應對策略<br>建議 | － 官方撥款開辦能收費的數碼 App，提供發佈平台<br>－ 官方或半官方機構加強數碼漫畫的使用及宣傳<br>－ 介紹及引進更多元化的數碼漫畫技術 |
| ST<br>應對策略<br>建議 | － 官方或半官方機構參與更多國外漫畫展覽，推廣本地數碼漫畫<br>－ 資助更多漫畫家到外地宣傳作品<br>－ 官方推廣電子閱讀<br>－ 邀請外國數碼漫畫業者到港分享營銷知識和經驗 |
| WO<br>應對策略<br>建議 | － 清晰讀者年齡層定位，不宜貪心製作全年齡向平台<br>－ 提供更多資助以鼓勵創作者接受專業培訓<br>－ 強化作品的本地內容，並加以向外國推廣 |
| WT<br>應對策略<br>建議 | － 制訂漫畫文化輸出的整體戰略目標<br>－ 政府重新審視資助政策<br>－ 鼓勵商界或官方機構使用電子漫畫作宣傳載體，向港漫業界提供合作機會 |

## SO 應對策略

香港漫畫製作人口眾多，也有不少漫畫家希望可以從紙本轉型至網絡，因此官方或半官方機構若能夠協助（或資助）製作一個網絡漫畫 App，對香港數碼漫畫的推動必然有很大幫助。

然而，一如前文曾論及，漫畫 App 要受歡迎，作品數量是不可或缺的，以往玉皇朝這種大型漫畫公司尚且能夠應付，如今則沒有任何單一出版社或漫畫家具備這種能力。香港可以參考台灣中央研究院推行的《CCC 創作集》，以此作起點，為香港漫畫家建立一個可收費的漫畫平台。

另外，香港的非牟利機構香港藝術中心旗下「動漫基地」，過往一直都協助推廣香港漫畫，如該機構能有更多資源，可望幫助香港漫畫家向世界推廣更多本地數碼漫畫。例如 2021 年香港書展，法國領事館在會場內設置多部平板電腦，讓讀者親身體驗該國的數碼漫畫。

事實上，數碼漫畫最大優勢是能突破紙本媒體局限，透過聲音、半動畫化，或者結合智能電話與擴增實境（AR）強化不同的閱讀體驗，香港能接觸並運用這些技術的渠道又多又方便，可以加快在這些方面的運用。

## ST 應對策略

所謂固本培元，目前本地漫畫市場太小，要令前述的漫畫 App 持續發展，首先當然要擴充本地漫畫閱讀人口。政府可以透過推廣小學至中學廣泛利用及閱讀數碼漫畫，加強本地人對香港數碼漫畫的認知。

市場小也是全球化的結果，香港漫畫必須考慮將眼界擴及到華文世界市場，官方或半官方機構在建立本地的數碼漫畫 App 後，須多向外國推廣，例如動漫基地過往幾年協助安排到安古蘭漫畫節，資助漫畫家到外國直接與當地讀者交流，那些曾到安古蘭參展的漫畫家說，即使當地人不懂中文，但香港作品依然能引起對方興趣，並透過直接交流認識香港漫畫。

香港數碼漫畫發展不夠成熟，不少漫畫家都倚賴發表免費漫畫增加知名度，再引發後續的商機。香港與世界交流頻繁，資源亦不少，可以多邀請外國的成功漫畫家、編劇以及負責行銷等的人士到香港分享經驗，令業界對各種相關問題提升認知。

## WO 應對策略

香港漫畫讀者的市場非常割裂，青少年不看薄裝期刊港漫，中老年人則少看新世代年輕漫畫家作品，一個網絡漫畫 App 要包攬全部受眾並不容易，因此該 App 要有強烈鮮明的市場定位。

根據筆者調查，多達 65% 的網漫平台用戶是使用六吋或以下的智能電話進行閱讀 [15]，如前所述，期刊薄漫的畫風一般不適合使用智能電話閱讀，因此思考這個 App 的定位時應該要更為留意，可能要多以新世代香港漫畫家作品為主要連載對象。

雖然香港漫畫製作人口眾多，但觀乎本地同人誌販賣活動，劇情向作品一向較少，反而多數是插畫或二次創作精品。這當然牽涉市場需求，以及劇情向作品往往需要花上更

---

15　同註 13。

多編劇和說故事的心力，但另一方面，可能也關乎編劇力不足的問題，故政府應該多投放資源在漫畫製作及創作的專業培訓上。

目前香港只有香港大學專業進修學院提供跟漫畫製作及創作相關的課程，但參考台灣則可以發現有很多不同數碼漫畫的課程供選擇，例如有由日本動漫畫企業角川、台灣漫畫基地、漫畫教室橫濱未來港台灣教室等舉辦的課程，還有著名的交通大學御宅學課程等等，為台灣年輕人提供更多學習專業漫畫知識的渠道。

漫畫內容可以天馬行空，出色作品並不一定需要跟本地連結，但以近年獲好評的港產電影為例，《逆流大叔》、《殺出個黃昏》、《濁水漂流》、《幻愛》等都極具香港風情，即使調子未必一定要偏灰暗，可是本地題材也許能夠先獲得港人的認識與支持。正如近年最紅的本地男子團體 MIRROR，令他們火熱起來的因素有很多，惟「本土偶像」屬性必定是原因之一，加上追港星門檻比追外國明星為低，隨後的粉絲瘋狂現象和金錢投入，都說明「本土」元素足以讓金錢流動起來，甚至引起外國關注。

## SO 應對策略

說到底，本地漫畫市道積弱已久，而且香港生活水平高，漫畫家要堅持下去，就像運動員一樣需時極長且刻苦。可是，對政府來說，觀乎日本、美國及韓國，如能借助漫畫或衍生物成功征服全世界，是值得官方投資支持的。舉例說，韓國早在 1998 年金融風暴後就認識到要以流行文化重振國家經濟，並意識到在紙本漫畫領域不可能敵得過日本，於是銳意發展數碼漫畫，結果得償所望，香港有必要審視漫畫相關的政策，制訂長遠目標。

政府亦應檢討對漫畫的支援政策，例如容許獲資助的漫畫家透過作品收費，而非只准舉辦非牟利活動，因為這種禁止牟利的資助政策，無法刺激創作者直接出版漫畫作品。像電影業，政府也會為香港電影基金注資，支援業界，並容許電影公司賺錢。

又如法國羅浮宮將漫畫視為「第九藝術」之際，香港藝術發展局的資助卻不包括漫畫 16。香港的網絡漫畫家一直都苦苦經營，如果官方或其他營商機構能夠多找他們合作，讓漫畫家有更多發表作品的渠道，帶來更多曝光機會，將有助於網絡漫畫的推動與發展，但這個還是要由政府或大機構牽頭才可成事。

## 總結：網絡漫畫是必走之路 只待實踐

香港的網絡漫畫無疑算是起步相當晚，但我們已經看到不少地區的成功經驗，或多或少也可作借鑑，就像不少國家都能夠跳過固網電話階段，直接推廣智能電話一樣，中國內地、韓國，以及起步僅較我們早一點點的台灣，均是值得參考的案例。

網絡漫畫其中一個最重要的元素，就在於網絡的運用，而香港在這一方面，不管是最快的網速、最先進的技術、最新的智能產品等等都絕不落後，香港總是可以跟全世界保持接觸，能夠及時獲得全球資訊，這些優勢都為香港的網絡漫畫平台建設提供基礎。

當然，我們的弱點也很明顯，若沒有強大決心應付各種

---

16 香港藝術發展局的計劃資助只包括視覺藝術、戲劇、戲曲、文學、音樂、舞蹈、電影及媒體藝術和跨媒介藝術。翻查當局由 2016 至 2020 年的撥款資助項目，與漫畫相關的就只有 2017 年的《離騷幻覺》原稿展及 2020 年的「味道香港」漫畫展覽，而且兩者都屬於展覽類型。

挑戰的話，或者沒有「蝕頭賺尾」的勇氣（和資本），那麼就算有再好的硬件資源，都不會令我們在網絡漫畫範疇有任何後來居上的可能。筆者作為資深御宅族及研究者，當然希望港漫業界能夠和其他持份者或政府加緊處理這個問題，畢竟香港擁有深厚的漫畫文化，只要認真對待，相信在嶄新的世界還是有能力站得住腳。

# 吸納讀者新方向 ——
## 從《九龍城寨》
## 看腐女的力量

## 前言

　　薄裝期刊港漫一直以來都是以男性為主導，無論創作隊伍、內容以及主要讀者對象亦然，女性遭忽視這一點，於〈香港漫畫中的女性地位〉一文已有闡述，自然更談不上女性向市場。其實，香港漫畫並不是完全排除女讀者的，以往也曾經出現少女漫畫如李惠珍的《13 點》、雪晴的《甲子園》、貓十字的《吾命騎士》等等，也有少女漫畫雜誌《Comics Fans》，但談起港漫與女性，似乎總是不容易把兩者聯結起來。

　　參考世界各地的漫畫市場，沒有任何一個地方會忽略女讀者及她們的驚人消費力。在 2021 年就曾有日本網友在 Twitter 上指出，女性讀者已成為當地幾本最重要的少年漫畫雜誌的主要受眾，例如《週刊少年 Champion》的讀者以女子高中生為主，《週刊少年 Magazine》的男女讀者比例為 4：6，《週刊少年 Sunday》多為成年女性購買，《週刊少年 Jump》的女性讀者佔七成[1]，上述情況引發網民激烈討論。

---

1　「玩具人」網站 2021 年 8 月 24 日報道，www.toy-people.com/?p=64850。

　　眾所周知，香港期刊漫畫業界從來沒有重視過女讀者這個受眾。據漫畫編劇李中興在一個訪問中表示，以他過往「巡報攤」的觀察，在香港夜總會興旺的時期，從事夜總會行業的女性在下班後多數會買「鬼書」（靈異類漫畫）看。自夜總會行業式微後，港漫和女讀者就幾乎脫勾了，直到 2010 年由余兒原著兼任編劇，司徒劍僑繪畫的《九龍城寨》面世，才為香港漫畫帶來了一股旋風，吸引了一班投入期刊港漫的全新女讀者；而鄭健和的壹本創作於 2015 年推出的漫畫作品《西遊》，也成功吸引了不少女讀者購買和討論[2]。本文主要使用《九龍城寨》為例子，解構其成功擴大讀者市場的過程，並探討讓腐女子投入作品所需的要素。

## 城寨魅力　漫畫題材常客

　　在動漫作品之中，最多被提及或作為代表香港的地方元素，應該就是「九龍寨城」（編按：九龍寨城為官方原名，但坊間俗稱多作九龍城寨）。這個曾經是香港人口密度最高的地方，被日本人稱為「東洋之魔窟」，日本創作者對九龍寨城

---

2　由力奇編繪，於正文社出版的《封魔幻想》（2004–2012 年）其實也頗受腐女讀者喜愛，
　　但本文主要集中於期刊港漫，故未有納入討論範圍。

的着迷，不能不令香港漫畫創作人感到汗顏[3]。日本漫畫作品如《淚眼煞星》[4]、《3X3 EYES》[5]、《閃靈二人組》[6] 及動畫《攻殼機動隊》[7] 等，都出現過仿照九龍寨城的場景。雖然九龍寨城在日本人筆下多是充斥黃、賭、毒，以迷幻又混亂見稱的場所，卻也有日本漫畫家能寫出《九龍大眾浪漫》[8]（ジェネリックロマンス）這類浪漫故事，日本電子遊戲界也在 1997 年推出過結合九龍寨城背景和風水師的 Play Station 遊戲《九龍風水傳》（Zeque 製作），而且大獲好評。

九龍寨城這個極富話題性的建築群在 1993 年被政府清拆了，但從故事創作的角度看，九龍寨城確實擁有極大的可塑性和吸引力，《九龍城寨》原作者余兒在讀過由 Greg Girard 及 Ian Lambot 編寫的九龍寨城專書 *Darkness of the City* 後，創作出《九龍城寨》這部小說，並在 2010 年改編為同名漫畫[9]，以有「三不管」之稱的九龍寨城作為故事背景，聯同漫畫家司徒劍僑合力炮製出香港味道十足、充滿熱情、帥氣、美形和暴力的黑道故事。

《九龍城寨》漫畫的第一部講述原本身為黑道團體暴力團首席猛將的主角陳洛軍（小說原著中名為火兒），為逃避暴力團老大大老闆的追殺，因緣際會下逃入城寨，從而認識了上一代江湖的第一強人龍捲風，並與其他同伴包括藍信一、十二少、AV 及吉祥組成了主角五子一起對抗大老闆，呈現了義氣、友情滿滿的刺激故事。第二部則寫眾人如何面對澳門強人雷公子的挑戰，以及龍捲風前半生的故事。值得一提的

---

3　其實香港也有不少以九龍寨城作為主題或背景的小說及影視娛樂作品，例如林蔭的《九龍城寨煙雲》，亦舒的《我們不是天使》，喬靖夫的《誤宮大廈》等小說，以及由錢小豪、高飛主演的電影《城寨出來者》，林威主演的《少港旗兵》，林威、劉青雲及吳鎮宇主演的《O 記三合會檔案》，周星馳主演的《功夫》，甄子丹及劉德華主演的《追龍》等，但作為漫畫作品題材則相當罕見。
4　小池一夫編、池上遼一繪，小學館，1986–1988 年。
5　高田裕三作品，講談社，1987–1989 年。
6　青樹佑夜作、綾峰欄人繪，講談社，1999–2007 年。
7　押井守監督，Production I.G.，1995 年。
8　眉月淳作品，集英社，2019 年起連載至今。
9　「評台」2014 年 5 月 30 日報道，www.pentoy.hk/?p=58994

是，為了突出香港的神韻，漫畫中所有對白都用上廣東話入文，是期刊港漫中少數採用如此做法的作品。全書兩輯合共推出 132 期，造就了期刊港漫近 10 年來第一次能夠大量吸納新讀者，尤其是女讀者的罕有現象，以長篇漫畫來說實在難能可貴。

這部作品的人氣自創刊之後持續上升，並於 2012 年推出桌遊 [10]，2021 年更有電影公司宣佈根據小說版內容開拍真人電影，名為《九龍城寨·圍城》，由知名藝人古天樂、林峯、洪金寶、任賢齊及劉俊謙等主演，預計於 2023 年上映，是近 10 年內罕見跟期刊漫畫拉上關係的本地跨媒體製作 [11]。此外，這部漫畫作品更於 2013 年榮獲日本國際漫畫賞銅獎，足見其魅力獲得本港以外地方的肯定。

## 《九龍城寨》與女讀者

《九龍城寨》原作者余兒本人曾說，在推出漫畫版《九龍城寨》時沒有預料到可吸引到一班女性讀者，並讓她們為作品瘋狂，一切都是無心插柳。該漫畫的主筆司徒劍僑在專欄表示：「（我）找了不少外國和日本漫畫作參考，我看了《NANA》之後，覺得那些美型的人物很有型，忽發奇想：如果一班美型的江湖大哥一起走出來，應該會幾有新鮮感。」[12] 司徒劍僑的畫風一向都與主流期刊港漫不相同，其人物面相非常接近日本漫畫家安彥良和的風格，因此能夠吸引到部分喜愛日系畫風的讀者，例如由他主筆、改編自電子遊戲「拳皇」的作品《拳皇 Z》，在出版時也令一些從沒有看過期刊港漫的「拳皇」遊戲玩家加入港漫市場。

---

10 由 Time2play Games Ltd 出品。
11 自 2010 年起，香港期刊漫畫被改編成為電影的還有 2015 年上映，鄭健和原作的《野狼與瑪莉》，但製作上不屬於港產片；另有溫日良的舊作《燃燒的夏》、牛佬的網絡漫畫《Bloody Girl》，還有幾套由《中華英雄》、《如來神掌》等改編以網絡電影形式放映。
12 《九龍城寨》第 6 期。

不過《九龍城寨》能夠吸引到大量女讀者投入，情況相當罕見，連余兒都感到意外：

> 漫畫版……劍僑把 12 少畫成大帥哥，當即成為最受女讀者歡迎的角色，12 少和吉祥的關係，更加成為 cosplay、同人本的熱門二創，這又是無法計算的意外。[13]

長期浸淫在期刊港漫的余兒或者任何人都可能想不通，為甚麼女讀者會對該作品產生興趣。筆者在網絡上搜集了部分讀者的言論，可以看到其喜歡理由及風靡程度：

> 人設傾向日漫風格，加上眾多男子都非常帥氣，男人之間的友情亦非常適合妄想，因此被稱為『給腐女看的港漫』亦無可厚非。老實說，此作真的很受腐女歡迎，故事來到第二部，筆者身邊依然還是有不少（腐）朋友支持。（摘自〈腐男子.NET 避難所〉痞客邦）

> 現在香港腐女最風迷的作品就是《九龍城寨》！於是在他不斷地洗腦與推薦下，我一口氣就把《九龍城寨》帶回家。……（角色配對）真是萌到會死人。（摘自〈深藍‧太平洋〉痞客邦）

以上兩段文字分別摘自香港及台灣的女讀者部落格，反映出《九龍城寨》當時受歡迎的程度，而且不是單純一兩個讀者喜愛，而是屬於「腐女」的集體喜好。而能夠吸引到這批女讀者的理由非常簡單，就是美形、帥哥角色加上能夠讓腐女們妄想的 CP（Couple 的簡稱，即配對）。「深藍‧太平洋」痞客邦博主在介紹這部作品時就表示：「最主流的 CP 大

---

13　余兒個人 Facebook，2022 年 1 月 26 日發文。

概是十二少 X 吉祥吧我猜，十二少是個很萌的人，大概是全《九龍城寨》最萌！小吉祥是個很可愛的人，絕對是全《九龍城寨》最可愛！」

　　《九龍城寨》的創作者當然清楚這個狀況，但有否因應女讀者群及相關評價而故意加入「腐」元素就不得而知了，但最少從男讀者的角度看來，余兒和司徒劍僑似乎有刻意在作品內添加服務女讀者的元素：

> 司徒現在轉變畫風，是公司下令全力進攻腐女市場嗎？《幻城》（出版社在推出《九龍城寨》前的一部作品）虧太多所以搞成這樣？？？聽説《九龍（城寨）》在香港很受女性歡迎，從同人誌瘋狂出，有跡可循？？？（摘自〈批踢踢實業坊〉）

> 我基本上已決定了，《（九龍）城寨》第一輯完結後，我不會再買所謂的第二輯，把它留給一班女讀者吧！（摘自〈大勇的世界〉）

　　上列留言反映了相當有趣的現象，側寫出港漫世界中的男性霸權及排他性，似乎期刊港漫只能夠有一種表達形式，更有甚者，就像不單止漫畫內的女主角只能成為被殺、被擄、被性侵，再引來男角色去發展故事的工具，甚至連女讀者購買、追捧及推廣期刊港漫，都有一種侵犯「男人聖域」的感覺。可是，即使我們知道期刊漫畫是由男讀者支撐起絕大部分

《九龍城寨》從小説發展到漫畫，成功吸納了一批女讀者。

的銷售，也有很多讀者非常投入到簽名會、購買週邊商品、熱烈地在網上進行討論等等，但《九龍城寨》的女讀者對該作品的投入與推廣還有一個特點，就是非常貼近日本動漫文化。除了一般的推廣之外，她們還會出版「同人誌」，2011年第七屆 Rainbow Gala 同人活動出現過 10 攤左右關於這部作品的同人誌攤位，已經非常難得，即使到了作品推出後約10 年，依然有新的同人作品推出。

更特別的是在 2011 年夏天，《九龍城寨》同好者舉辦了一次「Only Event」（即是以該作品為限定主題所舉辦的二次創作活動），除了有同人誌販賣活動及 Cosplay 外，更有 Cosplayers 上演小劇場，與別不同的是，她們以 Cosplay 主角五子組成樂隊作現場 Band Show，配合着「兄弟，等你開 Band」（意即「跟你吵架、打架」）的口號，呼應《九龍城寨》的作品主題，活動當日甚至連原作者余兒亦有到場；另外，同好者也曾舉辦過一次「九龍娛樂城」Only Event 活動，以讀書會及執事、女僕咖啡廳模式進行。

上述種種嶄新活動方式，對進一步拉攏「我群」[14] 有相當大的功效，令支持者更能投入到作品中。雖然一般港漫男性讀者也會長期支持不同的作者、作品，也偶有二次創作同人本，或者間歇有 Cosplayer 扮演角色，但像「九龍城寨 Only Event」這種規模卻是鮮有例子。

在大量二次創作同人本、同人活動以外，《九龍城寨》的 Cosplay 活動都與女讀者都有很大的關連，這可能基於作品內的角色俊美，特別適合女性扮演。余兒說：「跟劍僑傾信一造型時，希望皮膚白一點，手指幼一點，看起來有點

---

14 台灣學者李衣雲以「我群」一詞來歸納對某一作品或角色產生共同價值或情感的支持者，成為大家互相抒發或發洩對作品或角色的熱情的共同群體，並將不是同好的人以「他們」區分。

柔弱」[15]，還有其他五官標緻的帥哥角色，都很適合女讀者扮演。而且作品除了已拆卸的九龍城寨以外，還有另一重要場景 —— 依然健在的油麻地果欄，吸引不少 Cosplayers 專程到該處拍攝照片，甚至還原一些在果欄發生的漫畫場面。從某個意義來看，以上種種投入，都是一般期刊港漫男讀者不能望其項背的。

即使這種熱潮沒有蔓延到其他作品之中，但女讀者的介入，明顯為當時的業界注入了新的活力，這也展現了女讀者假如能夠投入到港漫市場，所產生的宣傳、經濟效益可以非常龐大，即使部分經濟效益並不歸屬於原作出版社，但依然有助擴大原作的披及範圍。

## 「腐」的經濟力量

從漫畫版《九龍城寨》的例子，我們可以窺見投身於期刊港漫的女讀者，大抵上都是腐女。「腐女」一詞，原本是一群對「男男同性愛戀」（Boy's Love，以下簡稱 BL）的耽美作品，貪戀得無可救藥的女讀者的一種自嘲。雖然亦有人誤會「腐女」是「宅男」的對應詞語，但實際上並非如此。對於 BL 的喜好，除了動漫以外，還包括小說、電影、電視劇，甚至真人配對。

筆者有理由相信，大部分男讀者會介意期刊港漫被「腐女」「入侵」，是因為出於對同性戀（Gay）的厭惡，然而，從「腐女」的角度來，BL 完全不等於 Gay，而是呈現出女性對男男愛戀關係的妄想，並能與現實作出相當區隔。

此外，亦有多位學者表示，「BL 作品」與「同志作品」是有分別的，「腐女」雖然喜愛閱讀「同性愛」作品，卻不

---

15 余兒個人 Facebook 帖文，2022 年 1 月 1 日發文。

願被標籤為非異性戀，只是以女性審美角度進行對男性的凝視，是打破固有性別秩序、操弄性別的一個時機[16]。

關於「腐女」和性別的研究不是本文重點，而且學界多有論著，在此不贅。但對於期刊港漫來說，「腐女」這個市場相當具潛力而過往偏偏沒有太多人注視。日本對於 BL 動漫的發展比任何地方都早，其商業規模亦已經發展得很成熟，研究者溝口彰子在《BL 進化論》[17] 亦有詳細描寫整個日本 BL 的發展及演變，並指這批女讀者的消費力非常強大，支撐了幾百位女性創作人或從業員的生計[18]。

近年中國內地的同類作品也有爆發性發展，在 2013 年，內地網絡小說家南派三叔曾經說過：「腐女粉絲往往是粉絲中傳播形成最旺盛的，一個腐女百萬兵，得腐女得天下。……還在說自己是一個小圈子是妄自菲薄，腐現在幾乎成為了一種宗教。」[19]

台灣的尖端出版社亦曾表示，愛看 BL 的族群消費力驚人，為了 CP 會樂於花雙倍金錢；博客來 2017 年漫畫暢銷榜 Top 30 中，有超過三分之一屬於 BL 漫畫。[20]

基於司徒劍僑筆下秀氣俊俏的美男子形象，《九龍城寨》吸引不少女讀者入場，增加了意想不到的銷量。「腐女」這個群體或多或少有點覺得自己屬於反抗現世性別秩序，同時又要面對「古怪性癖」的污名，因此她們低調而團結，即使可能各自的妄想並不一樣，卻能夠聚在一起，建構出自己的社群。台灣學者李衣雲指出：「一個人挖坑大多比較淺，一群人

---

16 張熠：〈耽於美色：腐女的情慾經驗與身份認同〉，《國立政治大學傳播學院新聞研究所》碩士論文，2016 年 7 月，頁 4。

17 溝口彰子著、黃大旺譯：《BL 進化論》（台北：麥田出版社，2016 年）。

18 同前註，頁 20。

19 〈「男色經濟」變現之路〉，網易 2021 年 2 月 23 日報道，bit.ly/3z1Yfui。

20 〈男顏經濟掛帥 文創發腐女財〉，工商時報 2017 年 12 月 18 日報道，bit.ly/3wKcoux。

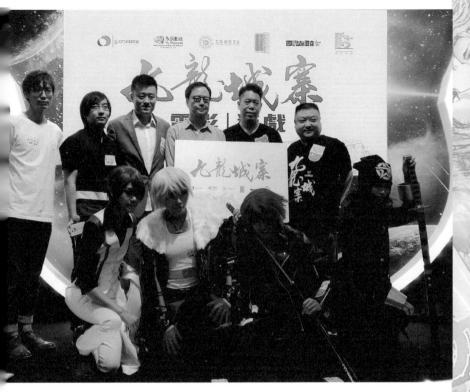

《九龍城寨》吸引不少女讀者參與 Cosplay 活動，呈現出與傳統男性青壯年讀者完全不同的支持方式。（鳴謝冰之 @ 動漫廢物電台提供圖片）

一起挖坑，就會是要爬出來很難，要拖人下去很容易的深度了。」[21]

　　即使「腐女」不是全部都會參與二次創作的活動，但從《九龍城寨》的例子我們可以看到，由原著擴散出去的二次創作，有助擴大作品的覆蓋率和保持新鮮感，並將熱情帶回原作。因應女讀者增加，甚至令原著出版社一漫年推出了《九龍城寨番外篇》[22]，根據 2011 年夏天動漫電玩節的簽名會的

---

21　王佩迪主編：《本本的誕生》（台北：奇異果文創，2016 年），頁 51。
22　莉莉神編、貓十字繪，一漫年出版，2011，全 4 期。

觀察，目測排隊等候漫畫家貓十字簽名的隊伍中有八成以上是女性，而且很大部分都是少女，即使當中不完全都是「腐女」，另也有部分人本來就是貓十字的支持者，但可以想像這個族群原本並非期刊港漫的傳統目標對象，而看到中年大叔與青春少艾同時翻閱着《九龍城寨》的期刊漫畫，實在是蔚為奇觀。

## 總結：少女心事　但願我亦了解我也能知

　　《九龍城寨》成功奪取了「腐女」的芳心，成為港漫界一時佳話，不過，如果不獨限於期刊港漫的話，力奇的《封魔幻想》[23] 也一度是「腐女」的追逐對象；而在《九龍城寨》之後，鄭健和的《西遊》也有「腐女」推出同人誌，三藏、傲雪、天羽狩、殺心觀音、如來等漫畫角色全部都可以被身負「腐輪眼」的「腐女」妄想一番，只是沒有掀起跟《九龍城寨》相同級數的風暴。

　　跟期刊港漫一樣相當疲弱的香港電視業，在 2021 年有一齣讓香港人重拾追本土劇集熱潮的電視劇，那就是以 BL 為主軸的《大叔的愛》，撇除有當紅男子團體 MIRROR 成員飾演主角的因素，也可見香港社會對 BL 題材不存在很大反感。

　　當然，香港漫畫業的處境與電視業界不盡相同，前者始終存在男性霸權，並不是所有男讀者都可以接受與「我有我爽快，妳有妳妄想」共存。但我們只要回顧一些八十年代所謂「骨灰級腐女」會妄想的作品，其實不就是原本針對男性讀者的《聖鬥士星矢》、《足球小將》這類作品？

　　即使港漫男讀者改變到排他的心態，但港漫一貫以來的強烈風格，不容易令「腐女」見獵心起，像本文提到的《九

---

23 力奇著，正文社出版，2004–2011 年。

龍城寨》及《西遊》，或多或少都擺脫了過度肌肉賁張的傳統硬派畫風，才可以獲得「腐女」青睞。

《九龍城寨》曾經為期刊港漫帶來了一些新的想像，但隨着該作品完結，所掀起的風潮沒有保留下來，其改編電影擬在 2023 年推出，一眾知名男演員的參演會否再度為該漫畫帶來第二輪高峰？在執筆之時當然還未可知，不過一如前述，只要女性讀者投入起來，她們難以估計的消費力，絕對可以視為香港漫畫界一直忽略而又潛力驚人的藍海。

# 香港出版模式與未來突破

## ——以格子出版為例

### 前言

香港漫畫市場如今萎縮到很多人都說「港漫已死」，究竟如何才能重建整個港漫產業？已故港漫編劇文敵認為，「新生時代」香港漫畫由於沒有主筆加入，因此沒有新人物出現，也無法持續推出新作品，目前「新生時代」還是由舊人物帶領，只是模式與以往不一樣[1]。

事實又是否真的像文敵所言？前面兩篇文章嘗試檢視數碼漫畫以及女性讀者市場兩個方向，本文則從出版社經營的角度去觀察，筆者邀請到「格子出版」（下稱格子）創辦人 TubbyFellow Lee（下稱肥佬）及 Patty 接受訪問[2]，審視一下漫畫出版社如何轉型，力求打開全新局面。

近年港漫期刊出版社苦苦經營，先別說「展示肌肉」的動漫電玩節都已經沒有太多漫畫出版社參加，連自家製精品都買少見少，甚至在 2020 年至 2021 年間，本地兩家專門出版黑道江湖漫畫的出版社也相繼結業。不過，江山代有人才

---

1  施仁毅、龍俊榮編：《港漫回憶錄》（香港：楓林文化，2019 年），頁 267。
2  訪問於 2021 年 12 月 26 日通過視像會談方式進行。

出，格子近年來成為了港漫「新生時代」其中一家較具知名度的出版社。

據肥佬解釋，原來創辦格子出版社的契機不為別的，只為「自肥」，他表示在 2017 年的時候，發現市面上的漫畫書愈來愈少，但自己又想看書，最好的方法就是自行營運出版社，以直接的方式幫助漫畫業界。其時，他們有幸獲得漫畫家草日的名著《良家婦女》正式授權出版，於是在 2018 年 4 月正式成立格子出版社。

## 應對困難：資金與銷售渠道

不過，香港漫畫出版目前確實處於相當大的困境，以往單靠銷售量就足夠維持龐大的出版社，今時今日已經很難做到，肥佬認為目前經營漫畫出版社主要困難有兩點：一是資金；二是銷售渠道。在只能單純倚賴漫畫的出版銷售為生的地區，這兩點都是作者或出版社不得不解決的問題。

台灣漫畫編輯陳正益曾表示，在台灣，除了出版社以外，很少其他產業的企業會向漫畫進行投資，而隨着漫畫出

租店的市場萎縮，也導致單純出版漫畫的收入愈來愈少[3]。那麼，格子要如何處理和解決這個問題？

在資金方面，當然沒有一蹴即就的解決方法，只能從增加產品的收入方面着手，這一點稍後再談。至於銷售渠道方面，傳統漫畫出版社十分倚賴報攤作為主要銷售渠道，但現在已經無法成為有效手法（詳見本書〈「老兵不死」——舊世代漫畫家依然是漫畫界中流砥柱？〉一文），因此格子租用了一個位於荔枝角工廈的單位作常規經營場所，令讀者可以有長期購買格子產品的地方，幫助培養熟客。同時，網絡銷售也是他們販賣途徑和收入來源，佔目前銷售量的大約 40%，而肥佬相信這將會是愈來愈重要的途徑。

格子在定位上與本港其他漫畫出版社並無二致，主要還是倚賴實體書市場。那麼在實體書銷售持續走下坡之際，漫畫出版社可以做甚麼？有人認為應該將貨就價，然而肥佬則覺得漫畫業應該行相反的路，要做好、做靚，將漫畫精品化。他表示，整個世界的漫畫閱讀方式已經轉變，電子傳播、網上閱讀，加上韓國、中國內地網絡漫畫市場的擴張，或者翻版漫畫的廣泛發佈，免費閱讀成為了不少人的習慣，假如一味只是看漫畫內容的話，就不容易引起讀者對實體書的購買慾。

上文引述肥佬的觀點，恰巧與漫畫編劇兼出版人余兒的想法不謀而合，余兒說過：「參與了法國的『安古蘭國際漫畫節』，發現原來世界各地的漫畫都有精品化的趨勢，其實近年港漫市場已愈來愈細，必須注入新的想法，才有機會繼續發展。」[4] 薄裝期刊港漫的出版需要資金回流較快，因此自七十年代以來就很少作出改變，目前期刊薄漫約港幣 25 元一冊，

---

3　王佩迪主編：《台漫不死》（台北：奇異果文創事業有限公司，2018 年），頁 154–157。
4　〈小說家余兒打造地道喪屍〉，《東方日報》2017 年 7 月 5 日報道，bit.ly/3u4FPa0。

但撇除畫面，整體來說不能視為精品，並不符合現今讀者的口味。

精品化除了包裝，同時涵括內容，肥佬強調，出版社不能隨意出書，要對作者負責，而且因為格子的兩名員工都有從事製作，因此有別於其他漫畫公司的老闆或責任編輯，格子有能力跟漫畫家一同參與包括編輯及設計上的製作，令產品更加精美。

而另一個精品化的途徑，就是推出不同的特典版，例如使用特別印刷包裝、隨書附送週邊產品等，都能額外增加收入，而且不少讀者都願意在買完普通版閱讀後，額外購入特典版作收藏之用，肥佬指近年非常受歡迎的特典版，就是漫畫家的手繪封面特別版。

但產品製作再好，肥佬認為始終需要開拓更廣闊的銷售渠道，顯而易見，期刊港漫過往太集中保留自九十年代便加

未來的香港漫畫出版社也許不會再以期刊為主要形式。圖為格子出版過去數年出版過的部分刊物。（鳴謝 Sunny@動漫廢物電台提供圖片）

入的讀者，過分遷就他們導致內容偏單一，對新讀者沒有太多吸引力。儘管格子希望可以透過少年向的熱血漫畫打開青少年讀者之門，但目前還未探索到任何開拓這領域的關鍵；反而一些小品、日常系的漫畫等比較冷門的題材，在市場分眾之下，更能吸引到不同年齡層的讀者。

肥佬透露，例如《小豆丁花園》[5]、《軟綿綿一族》[6] 主題上有與貓咪的生活、或者將麵包擬人化等等，這類型的漫畫比較容易進入學校[7]，可擴闊市場，接觸青少年讀者群。據格子的經驗，像馮展鵬的複製原畫 Art Print 產品，非常受 20 歲左右的年輕讀者歡迎，這些人的消費力更完全超出估計。

## 漫畫家與讀者的關係

傳統的漫畫出版社，漫畫家與讀者之間的關係其實有點像偶像與支持者，兩者距離較遠，而且由於期刊工作量非一般地大，漫畫家多數要全天候在工作室埋首畫稿，往往只能於一年一度的書展和動漫電玩節才可與讀者碰面，而讀者參與這些活動的日子，亦未必能撞上漫畫家的簽名會時間，這還未計排隊進入會場所花的時間。

反觀格子則經常在自家租用的單位舉辦市集、展覽或漫畫家簽書會等活動，由於場地屬於格子，漫畫家不像參與動漫電玩節時因官方場地限制而難以久留，而是可以在活動後與讀者進行交流、溝通，會面時間更充裕。

Patty 表示，與格子合作的漫畫家不少都擁有堅實的讀者群，漫畫家也很在乎和期待在各種不同的活動跟讀者見面。

---

5　花花、卡奇繪著。
6　卡奇作品。
7　不過進入學校的漫畫作品限制條件較多，在題材、風格上都有相對有較多要求，例如不能有暴力元素等等，亦多少對創作帶來一點妨礙。

這批漫畫家及讀者或多或少讓格子出版在銷量上毋須過分擔憂，加上社交平台的發展，令漫畫家和讀者雙方的關係拉近，有助增加讀者對漫畫家的向心力，也是「新生代」漫畫出版社可以發展的方向之一。

## 銷售方式的轉變：市集、書店、網絡

由於現今的香港漫畫（亦包括其他各種不同的娛樂）市場分眾、碎片化的現象非常明顯，很多讀者都只會專注接收自己喜歡和支持的漫畫家資訊，對其他漫畫作品接觸不多，而格子的漫畫家活動例如 Art Jam、簽書會、市集等，衍生出一個意想不到的副產品 —— 為一眾漫畫家增加接觸讀者的機會。

肥佬舉例，有些讀者本來只看過草日老師的作品，但是在格子的市集活動中，這些讀者接觸到黎達達榮的作品，覺得非常好看，從此就成為了黎達達榮的新讀者，這種做法雖然未必萬試萬靈，卻是一個打開讀者的視野、助漫畫家吸納新讀者的不錯方法。就目前來說，市集或新書發佈會等活動已經成為格子收入的主要來源，幫助保持公司收支平衡和維持營運。

筆者在本書開首亦討論過，報攤漸漸淡出歷史舞台，現在年輕一代要接觸漫畫書變得困難，不是說接觸漫畫難，而是接觸實體書難。肥佬說：「現在的青少年基本上很少會有機會接觸實體書，即使火熱如《鬼滅之刃》，他們也可能要等東立出版社在商場舉辦 Roadshow 時才會買書。」

有見及此，格子將作品發行到主流書店如誠品、Kubrick，或者樓上書店如樂文書店、田園書屋等售賣也是一個出路。據肥佬觀察，有很多本來沒有看漫畫的讀者，都是

創作者若能經常舉辦活動與讀者接觸，將有助加強讀者的向心力。圖為格子出版為漫畫家曹志豪（右）舉辦的簽書會。（鳴謝 Sunny@ 動漫廢物電台提供圖片）

從主流書店或樓上書店認識格子的出品。而隨着格子長期在自己租用的場地舉辦市集和日常銷售，Patty 表示讀者也開始習慣到辦公室直接購買。

　　至於在網絡銷售方面，格子的經驗提供了一個有趣方向：海外讀者多數是先決定買產品，才再順便買書籍一併付運。反觀傳統期刊港漫出版社既無自行跟進海外網絡銷售，也愈來愈少推出精品。然而，若未來港漫產業要重新思考海外讀者市場，或者讓網購港漫變得更普及的話，這是應該考慮的一點。

　　再者，肥佬認為不一定要自行搭建購物平台，像格子加入了如 HKTVmall 這類網購平台販賣產品，銷售地點也不獨限在香港，亦包括台灣。

## 電子媒介宣傳

曾幾何時，期刊港漫的宣傳大張旗鼓得可以在電視、地鐵站或巴士車身上看見，但近年因為市場收窄，以及廣告策略變得更聚焦，除了在書刊內互相宣傳其他漫畫公司的新書外，其他宣傳方式已不多見了，因此網絡成為了兵家必爭之地。

在宣傳方面，格子自認為還做得未夠好，目前可接觸到最多讀者的方式，是倚賴參與活動的漫畫家在社交平台宣傳。格子除了在自家社交平台之外，還會將旗下活動或新書發佈上傳到 Klook 和 Timable 這類活動資訊宣傳平台，也會向已訂閱會訊的會員發送「電子會訊」（eDM），希望以更主動的方式向支持者傳遞消息，肥佬表示 eDM 開啟率有20%，算是一個不錯的數字。

另一邊廂，參考日本漫畫業的出版做法，也是格子認為應該要走的路。我們都明白日本的紙本漫畫銷量同樣大不如前，但仍不乏漫畫作品動畫化後，令紙本書銷量獲得飛躍性提升，例如 2010 年代的《進擊的巨人》，以及 2020 年代的《鬼滅之刃》，動畫化促使漫畫銷量急增後，就可以進一步電影化，然後挾勢再推高漫畫銷量，下一步就可再吸引其他投資方介入進行跨媒體創作。

當然，香港漫畫目前無法借用動畫化之力輔助銷情，但原理相同，所謂「細有細做」，出版社可以製作一些有聲有畫、有色彩的短片，或者類似廣告的宣傳片，透過免費社交平台吸引還沒有接觸過的人，讓他們知道該作品的存在，並投入到原著上。儘管製作影片會加重成本，但當成是宣傳費也無不可，像本地籃球漫畫《UBL 宇宙當入樽》[8] 就透過不少

---

8　井下魚太郎作、余遠煌畫，宇宙當入樽有限公司，2020 年至今。

網絡短片，以及製作 1：1 等身大角色人偶放置到各種不同活動，藉以提高作品的知名度。

電子媒介以外，格子依然保持在實體店進行宣傳，例如印製海報貼在不同的食肆，推廣及宣傳其市集或其他活動。從這裏可以發現，目前推出一本或數部新作品，背後可能需要一連串活動來支撐，然後再藉此銷售各種不同的產品或舊作。

## 總結：新生出版模式　摸着石頭過河

在香港經營漫畫出版社一點都不容易，市場太狹窄、讀者年齡斷層太闊、性別對象過分傾斜等等都是難題。目前格子正在逐步嘗試創造可迎合不同年齡層的作品，主力建立 30 歲以上及小學生讀者群，背後理由是看中了前者消費力強大，後者則是未來讀者的中堅分子。對此，肥佬認為，若有一天有能力不計成本推出一些雖然會虧本，卻可以試探不同讀者口味、發掘及培養新作者的漫畫，那就是格子可稱為「上軌道」之時。

時移勢易，肥佬提到，周刊形式的港漫將會沒落，「新生時代」的漫畫出版社將像歐洲的漫畫公司般，按每一個項目逐次計算出版的可能性。雖然可能會減少了像追電視連續劇般「追書看」的讀者，但反過來看，新世代的漫畫讀者沒有以往追周刊的習慣，他們在獲得漫畫出版的資訊後就會購買新書，也有機會吸引新的讀者加入。

再者，這些讀者需要的是產品，而不純粹只是作品，他們希望買一部製作精美的產品，之後可以放上網吸引公眾「畀Like」，考慮到一部單元漫畫的完成度及完整性會更高，理論上整體質素也應該會更好，會較易獲得新一代讀者青睞。

筆者認為，上一輩的香港漫畫家由於太習慣傳統製作方式，不容易打破固有框架，因此「新生時代」的港漫出版模式要由擁有新視野的後輩來建立。格子成立至今只有四年左右，距離成功依然有非常漫長的路途，他們在摸着石頭過河期間，開展了一些有別於以往倚靠發行商及報攤零售的銷售模式，最少也為香港漫畫帶來了一些突破和嘗試。

漫畫家的現場 Art Jam 活動，讀者可以親眼目睹漫畫家如何由零開始繪畫作品。圖為漫畫家葉偉青（左）與 Man 僧（右）於格子出版社舉辦的 Art Jam 活動。（鳴謝 Sunny@ 動漫廢物電台提供圖片）

# 政策篇

主編
鄺彬強

人物美術 黎智昌 劉偉

香港漫畫發展，業界的努力固然重要，但政府政策亦相當關鍵。自1975年訂立《不良刊物條例》（1987年由《淫褻及不雅物品管制條例》取代），至1995年推出「第73號第8條增補修訂」，重重打擊了期刊港漫行業後，過去20年來，政府稱已推出多項相關支援措施，為業界帶來多少幫助？

# 香港漫畫
# 政策方針
## 變化

## 前言

香港漫畫一直以來都屬於大眾娛樂，特別是草根階層的廉價娛樂，並一度成為香港創意工業中蜚聲國際的流行文化之一，與美國、日本漫畫在全球漫畫工業領域鼎足而立。然而，香港漫畫工業在政策方針之下，不單只不是受扶持的對象，甚至是打擊目標。

朱維理指出，1973 年，香港社會工作者協會組織指控當時的漫畫意識不良，要求立法管制，最終促使香港政府於 1975 年訂立了《不良刊物條例》[1]；另黃玉郎透露，著名搞笑漫畫《壽星仔》就曾因為「入妓院查案」內容，被指涉意識不良遭罰款[2]。若細看港漫產業的成長，更多是靠業界自行努力發展起來的。

打擊青少年漫畫刊物的政策方針，其實並不局限於香港發生，早在 1954 年的美國，兒童心理學家 Frederic

---

1　朱維理：〈社會治安、保護青少年與香港漫畫「不良讀物」的形象 —— 兼論《小流氓》與《龍虎門》主題轉變之緣由〉，載於《文化研究》（香港：嶺南大學）第 55 期，2016 年 11 號，bit.ly/3sWDe09。
2　施仁毅、龍俊榮編：《港漫回憶錄 II：玉郎傳奇》（香港：楓林文化，2017 年），頁 41。

Wertham 曾強烈指控漫畫對青少年有害，結果美國漫畫雜誌協會（Comics Magazine Association of America）以電影業自我審查的《海斯法典》（*Production Code*）為藍本，撰寫了《漫畫法典》（*Comics Code*），要求當地漫畫減少恐怖、吸血鬼，甚至禁止對犯罪的同情等內容[3]。香港的《不良刊物條例》生效，跟上引美國近似事件的後果相若，就是香港期刊漫畫創作者作出大幅度的自我審查和限制，題材開始收窄，並改變生產模式。

據黃玉郎表示，當年面臨《不良刊物條例》這個新制度，有人提出不如將漫畫書刊變成漫畫報，因為警方只會充公漫畫書，不會充公「行頭大」的報紙[4]；另一個重要的影響，就是黃玉郎把《小流氓》改名為《龍虎門》。之後到 1995 年發生另一宗港漫界大事件，就是由「情書事件」引發對二級漫畫書的規管[5]。筆者 10 年前（2012 年）曾撰寫〈容不下的流行文化產物？——淺論對香港漫畫的條例及對業界的影響〉[6]

---

3　肖恩・豪著、蘇健譯：《漫威宇宙》（杭州：浙江人民出版社，2017 年）頁 24-26。
4　黃玉郎：《玉郎傳》（香港：玉皇朝，2018 年），頁 229-230。
5　有關內容請參閱本書〈本地色情漫畫專題〉一文。
6　馬偉傑、吳俊雄編《普普香港一：閱讀香港普及文化 2000-2010》（香港：香港教育圖書公司 2012 年），頁 317-320。

一文闡述香港法例中與漫畫相關的部分，本文將就近年香港政府對漫畫業界政策方針的改變，作出一些歸納。

## 政策方針「大細超」？

大體而言，我們可以發現，香港政府對於期刊港漫產業的基本方向是沒有太多輔助的，遇事時更會加以打擊。漫畫家葉偉青在接受報章訪問時說：「香港政府的支援措施乏善可陳，欠缺藍圖，單是發展硬件，缺乏其他方面的配合，令香港的文化及創意產業發展停滯不前。在支援不足的情況下，不少人都寧願放棄自己的創作事業，相當可惜。」[7]

香港政府內部的看法又是否這樣？商務及經濟發展局前局長蘇錦樑[8]曾發表評論文章，提到「動漫業是香港創意產業的重要一環，對本地經濟貢獻良多，創造了不少就業機會⋯⋯特區政府一直致力推動創意產業發展。」[9]他在文中指出，政府自 2009 年起已經動用超過 6,200 萬港元資助逾 40 個推動相關產業的活動。但業界人士似乎並不太同意官方的政策，智傲集團（Gameone Group Limited）創辦人施仁毅[10]在接受筆者訪問時就形容，香港的創意產業政策並沒有針對最核心的部分：能夠令出版社或漫畫創作人可以成功獲得資助，就像電影業能夠獲得一定資金支援，並且令他們可以營利。

直到 2021 年之前，政府對香港漫畫的支援項目，多數屬於資助活動，例如資助出版社或創作人到外國進行商務洽談、版權銷售或者其他合作，又或者舉辦展覽等等。黃玉郎

---

7　《香港經濟日報》2020 年 12 月 31 日報道。
8　蘇錦樑是罕有公開自己是看漫畫長大的香港高官，見《頭條日報》2012 年 9 月 29 日〈蘇錦樑滿懷少女心細個最愛漫畫《13 點》〉報道。
9　蘇錦樑：〈政府評論：積極發展動漫文化〉，載於香港政府新聞網，2014 年 8 月 18 日，bit.ly/3IIGRTG。
10　訪問於 2016 年透過面談進行。施仁毅當時亦是「創意香港」創意智優計劃的項目評審之一。

香港漫畫星光大道擺放了不少資深期刊港漫讀者熟悉的角色塑像，然而這對於推廣香港漫畫的功效或許不是太大。（鳴謝 Tim@ 動漫廢物電台提供圖片）

在專欄透露，香港政府曾於 2004 年支持在「深圳國際文化產業博覽會」設立漫畫區[11]，但近 20 年過後的今天，我們似乎都看到這類型的推廣對扶持香港漫畫的效果不算太大。

再舉一例，蘇錦樑認為「看到（香港漫畫星光大道）比真人還高的動漫人物雕塑時勾起了『童年時閱讀公仔書的回憶』，又吸引了超過 100 萬人次參觀」[12]，那又如何？施仁毅在訪問中表明這是制度問題，由於「創意香港」這個主力支援香港創意產業的機構擔憂公平問題，一直以來都避免讓人覺得其支持個別公司牟利，亦即不能直接支援出版社出版刊物。

香港藝術中心總幹事林淑儀曾於一次訪問表示：「在香港不僅僅只有在動漫基地才能看到動漫，它可以滲透在城市的每一個角落。接下來他們（香港藝術中心）會把各種動漫元素拓展到機場、無人駕駛列車以及各大商場內，透過展示香港動漫業的作品及成就，為本地及外地訪客提供一個趣味的

---

11 《新著龍虎門》第 235 期「玉郎周記」專欄。
12 蘇錦樑：〈欣賞香港 欣賞港漫〉，載於香港政府新聞網，2016 年 2 月 15 日，bit.ly/3wlpKq2。

景點，從而推動旅遊業的發展。」[13] 這裏多少側寫出香港政府對動漫政策的傾斜，原來只是為了推動旅遊業。有多少旅客會為了參觀漫畫星光大道而特意前來香港旅遊？假使是希望旅客把對星光大道漫畫塑像的興趣，轉為對原作者的支持，最低限度也要安排銷售一些漫畫或週邊產品吧？

透過資金實際資助創意產業，不是很平常的事嗎？香港其實也有電影發展基金直接贊助電影拍攝工作，甚至獲政府持續注資，單是由 2007 年起，政府已經向該基金先後四次合共額外注資 15.2 億港元協助業界。雖然電影發展基金的運作尚有很多被業界認為不足或批評之處，但本質上這些都是實實在在的資助。

既然如此，為甚麼香港漫畫長久以來都沒有這個方向的支援，政府卻一直口口聲聲推動香港漫畫發展？香港漫畫界人才輩出，多年來都有不少創作者在日本「國際漫畫獎」[14] 勇奪殊榮，2020 年，筆名「水平果」的香港漫畫家東東亦以作品《魔廚》取得由日本著名漫畫雜誌《週刊少年 Jump》舉辦的傳統獎項「手塚賞」海外特別部門佳作，足見只要政府在港漫產業稍為走下坡之際提供幫助，本地依然有很多具實力的漫畫創作人值得支持。

讓我們看看近年漫畫業發展得非常興旺的韓國，以及正在努力發展的台灣。韓國在 1998 年因為金融風暴幾乎導致國家破產後，知恥近乎勇，提出了一個「文化立國」的概念，將文化產業視為 21 世紀重建國家經濟的整體戰略方針，推出了《21 世紀文化產業的設想》的政策、製定《文化產業五年

---

13 《羊城晚報》：〈香港迎來動漫最好的時代〉，2016 年 9 月 22 日報道，載於駐粵辦網站，bit.ly/3wKX0hD。

14 李志清和 KAI 分別以《孫子攻略》及《十五二十》奪得 2007 年最優秀作品及國際漫畫獎銅獎，劉雲傑則在 2008 年以《百分百感覺》獲得最優秀作品，司徒劍僑及余兒憑《九龍城寨》獲得 2013 年銅獎，戴慶賢的《秘密武器》及鄭健和的《西遊》獲得 2017 年的銅獎，黎達達榮和馮志明分別以《十八樓燒肉》及《大漠蒼狼》於 2018 年得到銀獎及銅獎，麥天傑於 2019 年以《非常道零》得到銅獎。

計劃》以及《文化產業推進計劃》，先後訂立了《文化產業振興基本法》和《漫畫振興法》等，並成立韓國文化內容振興院（Korean Culture Content Agency，即 KOCCA）、韓國漫畫影像振興院（Korea Manhwa Contents Agency，KOMACON）、首爾動漫中心等等來執行整個動漫產業政策[15]。韓國漫畫振興院為了鼓勵業界創作 —— 這是推動漫畫文化的根源，其他推廣諸如製作塑像皆屬後話 —— 每年都會預備約 30 億韓圜（約 1,900 萬港元）接受當地漫畫家申請，個人最高補助金額達 3,000 萬韓圜（約 19 萬港元）[16]。

台灣方面，文化部在近年同樣開始以補助計劃支援漫畫家的創作，名為「文化部漫畫創作及出版行銷獎勵」，以 2021 年的計劃為例，在入選的 52 個項目之中，合共總獎勵金額 3,002 萬新台幣（約 840 萬港元）[17]。毫無疑問，漫畫家受到合理的資助才能投入創作，這也是最根本的。如果期望單靠資助參與外國的商業活動，或者興建漫畫星光大道之類吸引外國遊客，對推廣漫畫是毫無幫助的。

經過不少批評以及來自不同界別的意見，香港政府終於在 2021 年針對港漫產業推出了首個財務上的支援計劃 ——「港漫動力・香港漫畫支援計劃」，每個受資助的漫畫家（需成立一間營運不多於六年的公司）最高能獲得 21 萬港元[18]，結果有 15 家企業成功通過評審，將於 2022 年夏天推出個人作品。

以個別金額來看，香港的資助金額算是高於上文引述的

---

15 台灣文化部、行政院科技會報辦公室：〈韓國出版及動漫畫產業考察報告〉，2016 年，bit.ly/3L6m87I。
16 《CCC 創作集》：〈韓漫全球化推手：韓國漫畫影像振興院〉，2021 年 3 月 6 日，www.creative-comic.tw/special_topics/190。
17 《自立晚報》：〈持續支持臺灣漫畫 文化部公布獎勵名單〉，2022 年 1 月 27 日，bit.ly/3tKYZ3D。
18 詳情可以參閱 www.hkcsp.hk/introduction，或動漫廢物電台【港漫咬蔗幫】第 685.5 集 —「港漫動力」溫紹倫先生（香港動漫畫業聯會會長）及 Steve Lau（計劃秘書處負責人）專訪，youtu.be/Y1ZfvWmddpE。

同類型計劃，但就總金額來說，即韓國的逾 1,900 萬元、台灣的 840 萬元及香港的 315 萬元（單位皆為港元），無疑就有段距離了。當然，「港漫動力」剛於 2021 年設立，依然有很多需要調整和改善之處，整體資助金額未來或許尚有很大上升空間。

最少我們從上述事例看到政府對漫畫的政策轉向。六十至七十年代政府視漫畫為荼毒青少年的刊物，不單對漫畫業界沒有提供任何支援，甚至數度遇事打擊漫畫業發展，香港的文化政策發展亦一直與漫畫拉不上關係。直至 2008 年由蘇錦樑出任商務及發展局局長，對漫畫發展的態度才有了一些轉變，扶助措施包括漫畫星光大道的成立，以及破天荒成立了一所長期固定的漫畫展覽場地（茂蘿街七號「動漫基地」），即使兩者都頗為工具性 —— 尤其前者目的是推動旅遊業，但多少是一個突破。而到了 2021 年，透過香港動漫畫聯會的推動，也終於改變了以往不直接以金錢補助商業漫畫刊物出版的方針。

## 漫畫博物館背後的核心

在資助漫畫人才方面，政府雖然有了一定的改善，但在「硬件」上卻依然無法好好配合，一所漫畫博物館，絕對有益於香港漫畫的發展。學者李政亮認為，雖然網絡上的相關資料很豐富，但漫畫博物館或漫畫家的紀念館可以令人更了解漫畫／漫畫家的風格變化，更可以令人了解該漫畫家所在地的歷史，他甚至不惜花了十年時間造訪了日本 38 所漫畫紀念館[19]。

說到香港在漫畫相關博物館方面的作為，唯一可以想到的就是 2013 年至 2018 年間，市區重建局（市建局）委聘香

---

19　李政亮：《從北齋到吉卜力》（台北：蔚藍文化，2019 年），頁 20–24。

港藝術中心負責營運和管理位於灣仔茂蘿街，改建自戰前樓宇、屬於香港二級歷史建築的「動漫基地」（Comix Home Base）。

惟在五年營運期完結後，因為入不敷支而被市建局收回場地，「動漫基地」遂以沒有更改名稱的情況下「回歸母體」，重返藝術中心。茂蘿街「動漫基地」的結局令不少人感到惋惜，人流太少、收支不平衡、不夠動漫元素等等的理由在基地宣告遷出時都有人提出過。林淑儀曾在基地營運後兩年接受傳媒訪問時表示：

> 最多人問我為何動漫基地沒有多一些動漫相關店舖？不是我們不想要有，而是香港動漫行業營運模式比較困難，我們沒有華納兄弟 Looney Tunes 專門店，也沒有像宮崎駿專門店。曾經我們有小克聾貓店，但現時小克都將營運移到網上發售居多，因為舖租問題。宇宙船全線結業，因為日圓平，香港人個個都直接飛去日本買，而支持不住。……動漫基地始終是二級歷史建築，有一定限制，例如必須關掉冷氣、牆身不能釘、揼。我們有時會叫他們做些工作坊，他們又不好意思不做，對他們亦是一種壓力。而且這裏真的不適合做工作坊，地下又不能弄髒。我們試過啦，但原來唔 work。[20]

市建局曾表示，茂蘿街項目是一個純保育活化的項目，亦希望令動漫主題發展成灣仔區的一個重要地標[21]，當時「動漫期地」開幕儀式甚至邀請到時任政務司司長林鄭月娥及時任發展局局長陳茂波擔任嘉賓，看似是政府高度重視的項

20 〈灣仔動漫基地，沒有動漫工作室〉，《明周文化》網站，2017 年 1 月 4 日，bit.ly/3MASIn9。
21 市區重建局 2013 年 7 月 18 日新聞發佈：〈市建局灣仔藝術社區「動漫基地」正式登場〉。

目。但最後「動漫基地」因為財政問題而宣告搬離茂蘿街七號，多少反映出香港政府對於漫畫博物館的政策依然是從資本效益作為切入點的。

放眼整個香港，儘管有很多各式各樣的博物館，但除了公營博物館之外，在逾 35 間私營博物館中，只有香港海事博物館獲政府直接資助，其餘若干即使因參與「活化歷史建築伙伴計劃」而可以獲得租金上的優惠，但博物館的營運依然要自負盈虧。在 2020 年度立法會上，民政事務局前局長徐英偉回應「對私營博物館的支援」的口頭質詢時稱「沒有一套標準機制支援私營博物館的營作」，而政府對它們的支援，主要是邀請私營博物館參與國際博物館日，或彼此互借館藏 [22]。

香港政府對漫畫的方針一向是工具性的，主要都是希望借曾經輝煌一時的名氣作品及漫畫家推廣旅遊業，這種文化政策是否必然有錯？不同的學者對此有不同意見 [23]，而經濟合作暨發展組織與國際博物館協會於 2019 年推出一份名為《文化與本地發展：效用最大化》的文件，認為當今的博物館不應局限於保有文化、教育或文化象徵價值，更包括增加收入及就業 [24]。

可惜的是，香港唯一曾存在類近「漫畫博物館」功能的「動漫基地」，沒有辦法達到收支平衡的狀態。未能達到後兩項目標。那麼前面幾項呢？其實「動漫基地」在進駐茂蘿街後，曾致力舉辦各種不同的活動，五年間舉辦超過 545 場動

---

22 〈立法會十九題：對私營博物館的支援〉，香港特別行政區政府網站新聞公報，bit.ly/3NybnLD。
23 學術界對此分為三種觀點：例如 Kees Vuyk 就認為藝術從來就含有工具性，包括形塑人類的生活方式；Eleonora Belfiore 指工具性文化政策必須證明投資可以獲得可見的社會報酬，只在乎是否「值錢」，令藝術成為一種工具，並不可取；而 Clive Gray 則視工具性文化政策為中立。
24 The Organization for Economic Co-Operation and Development, The International Council of Museums, "Culture and Local Development: Maximizing the Impact", 2019.

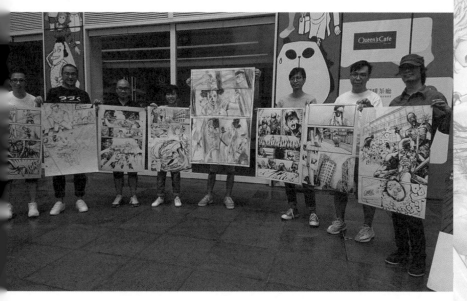

2017 年於灣仔茂蘿街七號「動漫基地」舉辦的「較・量——香港漫畫力量」展覽，邀請了八位漫畫家即場進行 Art Jam 活動，以接力方式繪畫短篇作品。

漫展覽及活動，對保存香港漫畫文化或試圖建立香港出色的漫畫以及代表的活潑價值，多少都有貢獻。惟說到金錢，林淑儀對「動漫基地」在茂蘿街七號營運時期的總結是，由於以動漫為主題實在難以申請到各種撥款，所以很難做到更大規模的活動和宣傳。此外，曾獲邀進駐「動漫基地」舖位的 Flea+cents 聯合創辦人 Jane Cheng 指出，「（香港藝術中心）對管理物業或招租不是它們的強項，它們最應該改善的地方是要加強宣傳和知道宣傳甚麼。」[25]

筆者作為長期研究香港漫畫發展的人，認為有必要建立一所固定而永久的漫畫博物館，尤其是香港漫畫已有百年歷史，無論是成就還是收藏品都足以支持建館所需。而且，這個博物館的存在，對整個香港漫畫文化的脈絡傳承也有着極

---

25 彭麗芳：〈【活化建築，艱難前行之三】灣仔動漫基地，沒有動漫工作室〉，《明周文化》網站，2017 年 1 月 4 日，bit.ly/3MASln9。

大的意義，目前關於香港漫畫的資料紛亂又零散，即使網絡資料再豐厚，也及不上一家完善的漫畫博物館透過有系統整理和安排，將整個香港漫畫文化呈現於讀者眼前的意義。只是，綜觀香港對漫畫投放到博物館的展覽，別說是常設展，就是在其他博物館中展覽的次數也相當少 [26]。

參考其他地方的漫畫博物館，撇除已經有強大動漫基礎的日本，筆者再次以韓國為例，由韓國漫畫影像振興院設立、位於富川的韓國漫畫博物館（毗鄰振興院），其成立宗旨就是「為了通過收集和保存逐漸消失的作品或材料，來增加漫畫的文化藝術價值，並視為寶貴的文化遺產傳承下去。根據資料數據，專注於積極研究及活動來提升動漫的價值。同時，通過各種展覽和教育項目，以幫助訪客更輕鬆地理解和體驗動漫。」[27] 該館三樓的常設展覽，展示了韓國漫畫的演變，可以長期向訪客詳盡介紹韓國漫畫發展史，也備有漫畫圖書館，藏有超過 32 萬冊來自世界各地的漫畫作品，筆者到訪時見到館藏包括期刊港漫。

不過，再多的硬件也只是表面的一層，漫畫博物館需要的不單是管理一個展館，背後更需要代表這個展館的經營方針和一個長遠發展戰略。

韓國漫畫影像振興院屬於半官方機構，收取來自富川及韓國政府的資助，經費除了維持博物館外，還有相當功能性的部分，例如舉辦漫畫家培訓班、提供補助金、產品推廣、經營支援例如稅務及法律支援等等，這些都是「不計成本」的，因為相信後續「收入」——包括實際從產業鏈的金錢收益，或是國內國外對韓國這個國家的「身份認同」——將是物超所值的。再者，韓國政府最高層還會制定支持漫畫發展的

---

26 例如 2000 年 12 月 17 日至 2001 年 10 月 2 日假香港文化博物館的專題展覽：「香港漫畫世界」。
27 載於韓國漫畫博物館網頁，www.komacon.kr/comicsmuseum/。

法案，即 Promotion of Cartoons Act（2012），由科學技術情報通信部（Minister of Science and ICT, MSIT）及文化體育觀光部（Ministry of Culture, Sports and Tourism, MCST）主責發展與推廣 [28]。

看看處境跟香港相當接近，同樣希望讓漫產業從下坡中反彈的台灣，由文化部支持的「台灣動漫基地」，大致具有類似韓國漫畫影像振興院的職能，除了主辦展覽活動外，也兼具演講廳、提供進修課程、租賃創作設備等功能 [29]。

儘管香港茂蘿街時期的「動漫基地」也嘗試舉辦過很多不同活動，包括著名漫畫家的個人或集體展覽、漫畫商務洽談展覽、曾數度舉辦「漫畫大師班」培訓、面向外國漫畫出版機構的外流活動等等，但由於缺乏足夠的恒常經費，沒有常設展覽，讓人感覺活動斷斷續續，是一個「間中有活動」的地方，加上基地內的動漫商店太少，無法建立起一個真正的「動漫基地」形象。

說到底，還是政府沒有足夠和方向正確的支援，令「動漫基地」無法持續有效地提升香港漫畫產業，可以說是非戰之罪，正如林淑儀向灣仔區議會作出報告時表示：「如果你知道我們（動漫基地）的預算是多少，看到我們所舉辦的活動數量，你應該要給予我們掌聲。」

## 總結：先求穩固本土市場　再放眼世界

說到香港政府對漫畫的政策方針，大抵上早年都屬於自由放任的態度，甚至遇事時還會出手加以管制，導致 1975 年及 1995 年兩次重大的形象打擊。本文從人才以及硬件方面切

---

28 Brian Yecies, Ae-Gyung Shim, "South Korea's Webtooniverse and the Digital Comics Revolution", (US: Rowman & Littlefield Publisher, 2021.) p72.
29 台灣動漫基地網頁。

入，觀察港府對漫畫的政策轉變，即使還是無法跟其他流行文化一視同仁，或者像電影業般比較早就可以直接取得實質財務支援，但從 2012 年起，整體而言我們還是可以看到其方針上的轉變，政府也開始稍為增加協助。

香港漫畫在與全球流行娛樂競爭之下，要單靠一群創作人再度重建一個像數十年前般輝煌的漫畫國度，這個任務實在十分艱鉅，因此，政府必須從投放資源着手。反觀韓國在 20 年前的一些政策方針改動，配合其他幾個偶然因素例如人才的出現[30]，同時將視線投放到以整個世界為目標，並透過各種措施和支援，令當地漫畫產業從 2012 年開始逐漸起飛，到了今天更成為網絡漫畫的龍頭之一，韓國在漫畫領域的野心和執行力，絕對值得被我們視為楷模。

值得注意的是，我們不能完全模仿韓國的做法，或者錯誤地以為韓國漫畫一開始就可以「征服全球」。香港政府對漫畫的方針有點急就章，希望快速將港漫推廣到世界，並以國際市場為目標，但僅靠打造漫畫星光大道是用來吸引外地遊客，或像以往那樣支援安排業界出席外地交流會是不足夠的。

至於業界層面，無論是本文所提及的「港漫動力」計劃中，要求成功入選者需要參與外國的漫畫節以推銷作品；又或是在 2021 年香港動漫電玩節正式宣告成立的「粵港澳大灣區動漫文化協會」意圖將香港作品「劍指大灣區」[31]，以為可以刺激到本地漫畫發展，其實都無異於未學行先學走，即使漫畫可以無遠弗屆，但本地市場才是最堅實滋養本土漫畫人才的地方，無論韓國也好，日本也好，都是先求在當地成功，再朝世界進發。

---

30 Lynn Hyung-Gu, "Korean Webtoons: Explaining Growth", in "韓国研究センター年報". (Japan: Research Center for Korean Studies, Kyushu University. 2016) Vol 16. pp1–13.
31 詳情請參閱拙文：〈「劍指大灣區」？香港漫畫還先需固本培元〉。刊於 2021 年 8 月 13 日《橙新聞》, bit.ly/3xgl9eZ。

香港的漫畫家在困難市道之下，依然各施各法希望從中找出生機，除了前輩漫畫家一直在市場上掙扎求存之外，中生代以及新生代漫畫家同樣在努力不懈試圖發掘他們的機會，鄭健和、邱福龍在固守本港陣地之餘，更拓展中國內地市場；曹志豪透過多元發展支持漫畫創作理想，並希望將自己的作品與 NFT 結合 [32]；Pen So 則在互聯網及社交平台上積極搶攻，把漫畫與動態圖像（Motion Graphic）融合為極搶眼的內容 [33]。

薄裝期刊港漫這個出版形式或許已經大致完成其歷史使命，在七十至九十年代為本港培養出極大量漫畫從業員，但時至今日，漫畫創作人就要開始踏上與之前不同的出版道路，政府也可以通過合適的方式去扶持這個產業，助力香港漫畫的重建與再復興。

---

32 《Metropop》：〈漫畫家曹志豪：NFT 就是未來〉，2021 年 10 月 11 日，bit.ly/3QscfE9。
33 《香港經濟日報》：〈漫畫初創尋出路 多渠道拓 IP 商機〉，2022 年 3 月 22 日，bit.ly/3QwxCnH。

看見港漫

香港漫畫的
過去與未來

漫遊者 著

**責任編輯** 梁嘉俊　柯穎霖
**裝幀設計** 黃梓茵
**排　　版** 陳美連
**印　　務** 劉漢舉

**出　版**
非凡出版
香港北角英皇道 499 號北角工業大廈一樓 B
電話：(852) 2137 2338
傳真：(852) 2713 8202
電子郵件：info@chunghwabook.com.hk
網址：http://www.chunghwabook.com.hk

**發　行**
香港聯合書刊物流有限公司
香港新界荃灣德士古道 220-248 號荃灣工業中心 16 樓
電話：(852) 2150 2100
傳真：(852) 2407 3062
電子郵件：info@suplogistics.com.hk

**印　刷**
美雅印刷製本有限公司
香港觀塘榮業街六號海濱工業大廈四樓 A 室

**版　次**
2022 年 7 月初版
©2022 非凡出版

**規　格**
大 32 開 (210mm x 140mm)

**ISBN**
978-988-8807-67-3